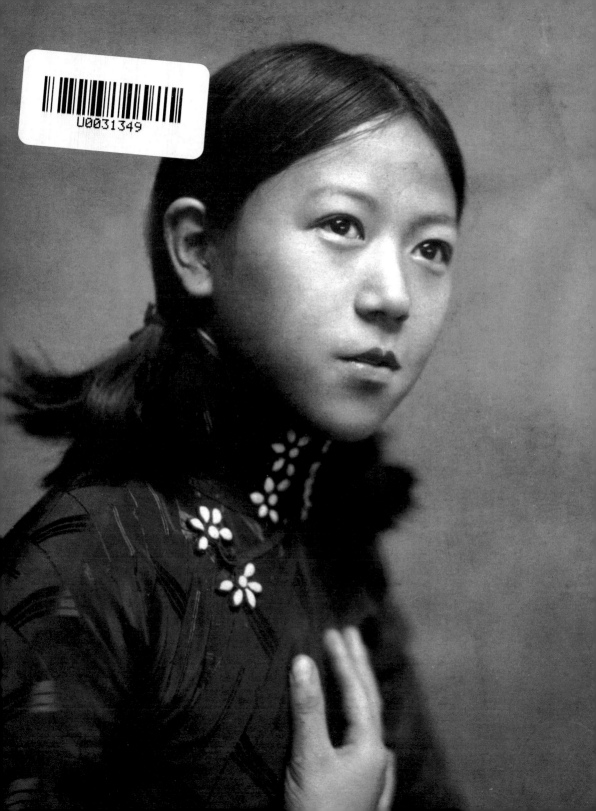

簡永彬 等著

凝視時代
——日治時期臺灣的寫真館

目次

序

— 簡永彬 —

時光飛逝，一晃過了八年。猶記得二○一○年的盛況，夏門攝影企劃研究室團隊在位於永康街二樓的工作室裡，為了迎接和籌備國美館七月間「凝望的時代：日治時期寫真館的影像追尋」攝影大展，大家都忙得人仰馬翻，一個人當三個人用，根本沒有喘息的時間。回想起當年三月，剛完成臺北市立美術館三樓「意象地圖：張才攝影紀念展」的佈展，四月間國美館展覽組突然告知館內最好的展場 A1 廳，因為國外策展人臨時喊卡，詢問我展：「創造時代映象攝影傑作典

們能否在三個月內完成「凝望」一展，我回答：「當然可以！」其實腦袋裡已開始自動布局和規畫，一刻都不得閒！

藏展：尋找台灣攝影文化的歷史座標 Part 1」日據時期營業寫真館——一八九五—一九四五），在民間業界「芝蔴婚姻廣場」的贊助下完成，也成為奠立「凝望」一展的基石。後來，我又在二○○八年起大約四年間，承接客委會「二十世紀客籍攝影家數位典藏暨調查研究中心」擔任專案助理，中心承接了文建會數位典藏計畫「二十世紀案」，在臺灣到處調查。因此，我能全盤瞭解日治時期登場的攝影前輩們，其「攝影術」傳襲的腳步，以及他們沉潛、隱約在歲月流轉的時代況味。透過「寫真機具」此

一九九二年，我在臺北藝術大學（舊稱關渡藝術學院）傳統藝術研究所擔任專案助理，中心承接了文建會數位典藏計畫「二十世紀案」，臺灣攝影發展的脈絡。我擬定調查美術史蒐研計畫」，由我負責調查方針，一年後企畫了嶄新的檔案時代況味。透過「寫真機具」此

一科學之眼，前輩攝影家與被攝影人物、場景交融並相互「凝視」，在一張張老照片裡留下時代永恆的情感。

二〇一二年，我與攝影界朋友和學者組成「國家攝影博物館行動聯盟」，推動國家提供攝影界永續經營的場所。兩年後，前文化部長龍應台宣布成立「國家攝影文化中心」。這幾年國立臺灣博物館承攬此一艱辛業務，相繼推出各項計畫，如「前輩攝影家口述影音」、「前輩攝影家系列叢書」、「前輩攝影家調查」、「台灣攝影史綱」等計畫，希望能建構起臺灣攝影發展史稀落的板塊，希冀能找回歷史座標的基準點。

近年老照片的重新編排出版，以數位彩繪上色，回歸彩色時代的氛圍，正符合時尚年輕人緬懷日治時期的熱潮，可見臺灣攝影發展史的挖掘正逐漸成為顯學。當年《凝望的時代：日治時期寫真館的影像追尋》展覽，書並未與展覽同時出版，也未在國美館書廊中展售；也因為不易購得，在拍賣市場上奇貨可居。感謝讀書共和國左岸文化將這本展覽專書重新編輯出版，不但保留原有的風貌，讓「寫真術」在日治時期寫真館的時代所投射和反映的個人風華，及凝聚時代的集體情感，更加豐厚了；而新書中增補的內容，更彌補了《凝望的時代》展覽和專書的缺憾，在此銘謝在心。

寫於二〇一九年三月二十四日

簡永彬攝，2009，廈門攝影企劃研究室。積極搶救老照片，實現攝影文化資產全民共享的再造價值。

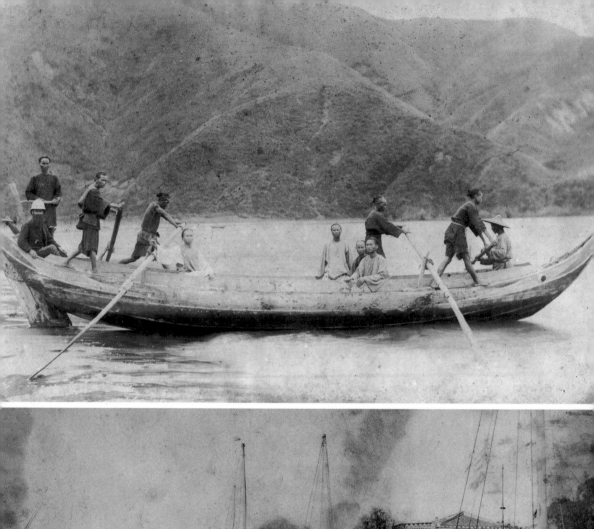

前言

日治時期寫真館的影像追尋

—— 簡永彬

「窗戶、地平線、密佈的烏雲和洶湧的大海，都只是一張圖片。物體在平滑的表面反映出它們的影像，如視網膜、水面和玻璃。人為了留住稍縱即逝的影像，而調製出一種極黏稠易乾的物質，將其抹在玻璃上，放在欲記錄的物體前，模仿眼睛攝取影像。這片玻璃不僅像鏡子一樣能夠映照物物，還能留住物體的影像。由於影像瞬間形成，我們必須立即將玻璃片放到暗處。一小時後圖像乾透，一張無法複製、也不會隨時間消逝的珍貴圖片便成形了。圖片上的筆觸、明暗和透視，都和實物一樣絲毫不差，足以矇騙我們的雙眼。」

—— 摘自羅樹（Charles-François Tiphaigne de la Roche, 1722-1774）的作品《吉凡提》（Giphantie），一七六〇年於巴黎

回顧人類的歷史，眾多富想像力的智者、藝術家、作家乃至個人日記，都不約而同提到鏡像的概念。例如，希臘神話中美少男納西塞斯（Narcissus）迷戀水中倒影的傳說：中國墨家創始人墨翟在《墨子》中提出的「《墨經》光學八條」，便是從實踐中認識光學的應用。到了一七六〇年，羅樹的著作《吉凡提》更神奇地預示攝影的原理，就在八十年後的一八三九年，法國人正式宣告攝影術的誕生。

在那之前，一八二六年，尼普斯（Joseph Nicéphore Niépce, 1765-1833）以「太陽光畫」（Heliograph）創作出全世界最早的風景攝影。他從自家的窗戶往屋外進行六小時長時間的「曝光」，房屋牆面上光痕運行的

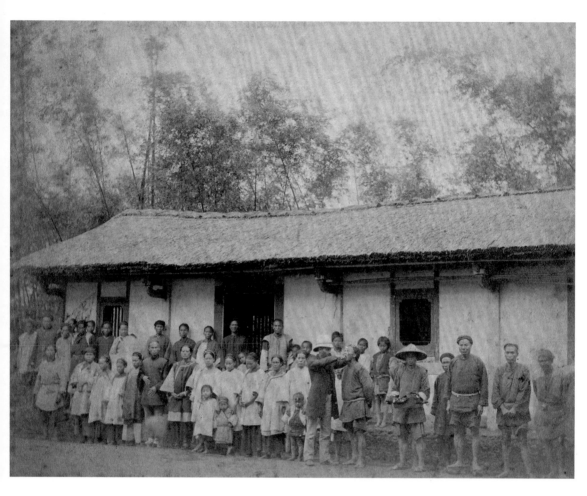

軌跡因此顯影為風景照片。以「陽光的軌跡」描寫景物的攝影術，將人類的視覺經驗帶到「極限的牆面」。

「光」成為科學探索的根源。不只是尼普斯，還有發明銀版攝影術（Daguerreotype）的達蓋爾（Louis Daguerre），他們都開啟人類對於「光」的認識。這種應用光運行軌跡的攝影術，不僅改變人類的視覺經驗，也發展出新的感知。而這種「視野」在十九世紀逐漸走向普羅

第 6 頁上圖，馬偕博士從南方澳出海往花蓮港傳福音醫療（攝影者不詳），宜蘭縣，1890s（真理大學校史館館藏）

第 6 頁下圖，一百多年前的滬尾港（淡水港）（攝影者不詳），淡水，1880s（真理大學校史館館藏）。淡水曾是臺灣三大港之一。1860 年代滬尾開港後，西方諸國商人紛至沓來，在此經營「茶葉、樟腦、硫磺、染料等土產的出口，鴉片、紡織品和日常用品的輸入」等貿易。在商業力量推動下，滬尾一時間閭閻興盛，商船麇集。

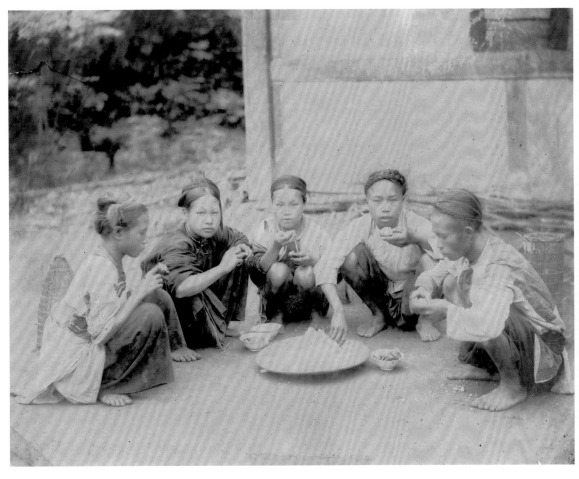

村民在食用米飯（攝影者不詳），臺灣，1890s（真理大學校史館館藏）

第 8 頁，馬偕博士在宜蘭武暖平埔教會為信徒拔牙看病（攝影者不詳），宜蘭縣，1893（淡江中學校史館館藏）

大眾，也記錄下近代文明演進的歷程。

本書所要呈現日治時期攝影的氛圍和視角，或許可從臺灣這塊土地所留下的珍稀影像來想像那個時代。透過攝影術這種「觀看」的裝置建構場景，進而建立「對話」，以彌補過去遺落的集體記憶。

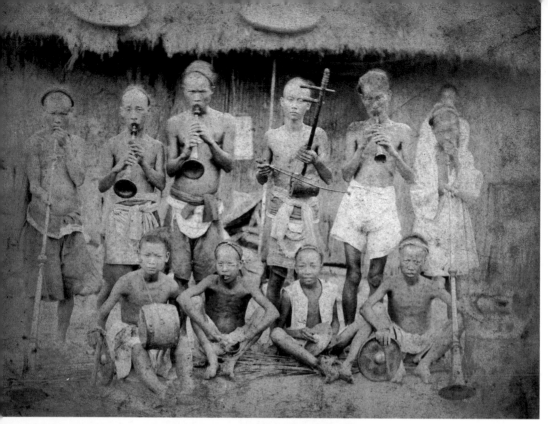

上‧早期樂隊（攝影者不詳），1893（真理大學校史館館藏）。臺灣傳統音樂分為北管、南管、客家音樂、原住民音樂等。圖為客家八音，演奏形式以嗩吶為主，鑼鼓為輔。

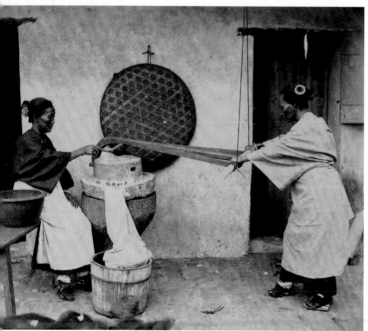

下‧磨米漿的臺灣婦女（攝影者不詳），1890s（真理大學校史館館藏）。兩位裹小腳的女子正在磨米漿。石磨操作時，下面的磨盤固定不動，上面的磨盤則是做水平的轉動，從磨盤中間的孔將米粒放入固定的磨盤內，經過不斷地磨動，即可將米磨成漿。裹小腳的女子不能下田耕作，所能從事的勞動也有限。從圖中女性裹小腳與使用石墨可看出家庭的分工細化，具有一定的身分財富。

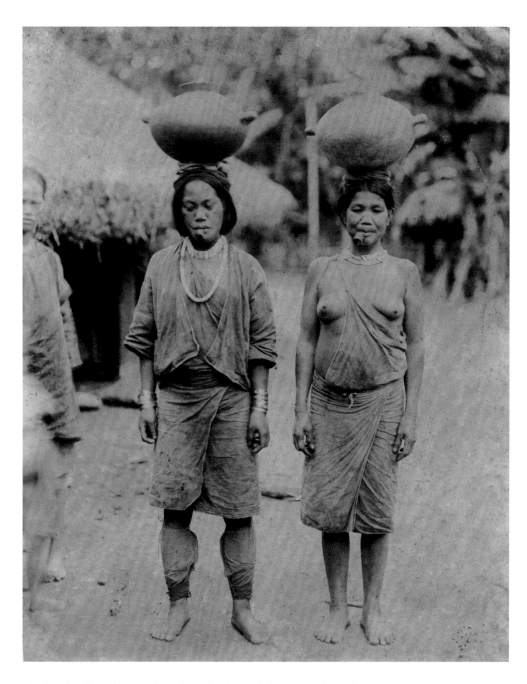

頭頂陶器的宜蘭平埔社原住民婦女（攝影者不詳），宜蘭縣，1893（真理大學校史館館藏）。平原地區的原住
民多用陶器盛水，她們頭頂著陶壺，前往鄰近的溪邊汲取。陶壺底部經過延凹處理，汲水的婦女會在頭頂放置
布圈，以增加運送時的穩定度與舒適感。

探索臺灣攝影的源流：攝影術初登場

第一章

—— 簡永彬

在臺灣攝影文化史的發展中，由於缺乏文獻資料，我們無法證實誰是最早從事拍攝的臺灣人（或漢人）。我們只能推測時間大概是在一八六〇年至一八八〇年間。

湯姆生、馬偕、愛德華茲與李仙得

一八五八年，英法聯軍發動第二次鴉片戰爭，大清帝國戰敗，與英、法、美、蘇各國簽訂不平等條約，臺灣從此正式開埠通商。《天津條約》的中法條款將臺灣淡水等地訂為通商港口，淡水後來因此發展成國際商港。此後一八六〇年至

一八八〇年間，外國傳教士、戰地攝影師、冒險家、駐臺海關人員、自然人類學者接踵而至，到臺灣拍攝異國風俗，其中最著名、流傳最廣的，首推約翰・湯姆生（John Thomson）於一八七一年間拍攝的濕版作品，以及馬偕醫生在臺宣教和行醫時所留下的影像。

二〇一三年，中國出版中國早期攝影歷史研究學者泰瑞・貝內特（Terry Bennett）的著作《中國攝影史：西方攝影師一八六一─一八七九》（History of Photography in China:West Photographers 1861-1879），他在書中提到朱利安・愛德華茲（St. Julian Hugh Edwards,1838-1903）等

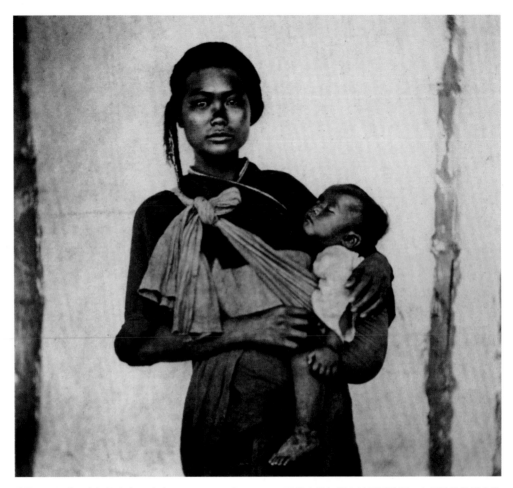

約翰‧湯姆生，木柵婦女與嬰孩（Baksa, Formosa），1871。照片中的年輕女性面看鏡頭，左手挽抱熟睡中的嬰兒，有如拉斐爾畫下的聖母與聖子（Madonna dell Granduca）。我們無法斷定照片中兩人的關係，湯姆生的拍攝或許是經過刻意安排。他所攝下的諸多人物照片，往往帶有西方基督教文明的形象隱喻。

第 12 頁‧約翰‧湯姆生，甲仙埔與荖濃之間的峽谷（Lalung, Formosa），1871（Wellcome Library, London）。1871 年春天，英國攝影師約翰‧湯姆生與馬雅各醫生結伴同行，從甲仙埔出發前往荖濃，途經楠梓仙溪一處山谷（今甲仙區白雲仙谷）時，湯普森拍下這張珍貴的照片。湯姆生後來回憶當時的景色，在遊記中寫道：「我們在此稍作駐留，將那令人激賞的美麗峽谷映入眼簾與照片之中。遺憾的是，感光玻璃雖能帶給我們成像，但也僅止於粗陋的光與影。它無法顯現岩石多變的色調、蒼白的鬚紋與隱匿的苔蘚；也沒有那婆娑垂落的，攀附植物的色澤、以及陽光透入茂葉交織的穹頂時，底下映出的陰暗的岩狀色塊。」

第 13 頁‧馬偕博士（左）與柯維思（右）在淡水牛津學堂內授課（攝影者不詳），淡水鎮，1885（淡江中學校史館館藏）。牛津學堂在 1882 年 9 月 14 日開學，是馬偕 1880 至 1881 年返回加拿大述職期間，在故鄉牛津郡募得 6,215 美元所建。牛津學堂的師資多來自之前馬偕自己培育的學生，除聖經和神學之外，也教授社會科學（歷史、倫理等）、自然科學（天文、地理、植物、動物和礦物等）、醫學倫理及臨床實習、體育、音樂等。馬偕要求嚴格，學生稍有逾矩或懶散便遭嚴厲斥責；另一方面，馬偕也常為經濟狀況不佳的學生紓困。因此學生對馬偕又敬又畏。

人曾到廈門、臺灣等地拍攝。

一八六六至一八七二年，李仙得（Charles W. Le Gendre, 1830-1899）擔任美國駐廈門領事。在他的回憶錄《李仙得臺灣紀行》（Notes of Travel in Formosa）中，有一幅朱利安‧愛德華茲拍攝臺灣大甲的照片《Formosa, Dec 1869》。這也印證泰瑞‧貝內特書中所言：「二八六○至八○年間，有上千活動攝影師帶著移動濕版攝影機具到中國拍攝。」然而，在這段期間，到底有沒有攝影師來到臺灣？這對於探索臺灣攝影發展的源流很有啟發性。

中國早期銀版攝影家

久居廈門的林箴在一八四○年末開始從事攝影，是中國早期銀版攝影術的使用者。雖無作品留世，但在他寫於一八四九年的《西海紀遊草》中提到了「神鏡」，記錄他在一八四七年遊歷美國時買了一套銀版攝影機具。

一八五○至一八六○年間，福建、廈門、香港、新加坡有十幾間銀版照相館，競爭非常激烈，雖這

馬偕博士經三貂嶺往宜蘭地區傳道（攝影者不詳），臺北縣，1880-1900（真理大學校史館館藏）。馬偕雖以淡水為據點，但他不畏辛勞地走訪各地宣教，留居淡水的時間反而不長。三貂嶺位於清代往返淡水廳與噶瑪蘭廳的淡蘭官道上，馬偕曾行經此道約 30 次，充分體現他「寧願燒盡，不願繡壞」的精神。

朱利安‧愛德華茲，打狗（高雄市鼓山區哨船頭）南邊，1870。根據李仙得的記述，當時打狗最繁榮的區域是在南邊的哨船頭。北邊水深錨泊佳，大船可用鎖鏈拖至碼頭，是英國商人的房產、海關與外國商行所在地；南邊則水淺，是漁夫小屋群聚之處。

些照相館的業主多為外國人，卻也間接培養不少當地學徒。香港最著名的中國人物肖像攝影家「賴阿芳」，一八五九年在香港皇后大道開了一家「攝影社」，店頭掛上攝影家賴阿芳的巨幅招牌。約翰·湯姆生曾讚揚賴阿芳「具有高超的藝術鑒賞力」。

直到一九六二年，中國學者終於發現了中國第一張銀版攝影作品，拍攝者是中國最早照相機自製者及照相化學實驗家鄒伯奇（一八一九—一八六九）。

追溯臺灣早期影像的線索

一八五〇到一八六〇年這段期間，究竟有沒有清代中國人到臺灣開業或旅行攝影，留下一些影像？是否曾有到廈門、香港入門當學徒，學成回臺開業的臺灣人？這些問題成了追溯臺灣早期影像的

朱利安·愛德華茲，大甲附近，1869。美國駐廈門領事李仙得（左一）於 1869 年底帶著攝影師、必麒麟（左二）、茶商陶德（John Dodd，右二坐立者）一行人從淡水南下府城途經大甲附近的大榕樹。

線索。若有可能，我們將會發現一八六〇年以前的臺灣影像。

一八五二到一八五四年，廣東人羅森擔任美國銀版攝影家布朗（Eliphalet M. Brown, Jr.）的助手，後者曾跟隨美國東印度艦隊司令培理（Matthew C. Perry）將軍的軍艦前往日本和臺灣北部。布朗與羅森在日本進行了半年的採訪，進而促使日本攝影術的萌芽。當時布朗所拍的幕末武士田中光儀（Tanaka Mituoshi, 1854）的肖像，成為日本最早的銀版攝影作品。一八六〇年代以後，上野彥馬、下岡蓮杖等日本早期銀版攝影家陸續向荷蘭人學習攝影知識，開啟了日本攝影的歷史。遺憾的是，目前我們看不到布朗與羅森是否曾為中國留下最早的影像。

朱利安·愛德華茲，在陶社（屏東縣泰武鄉陶社）的房屋，1870。傳統的北部排灣家屋是以板岩、頁岩與木材建造。屋頂形式多變，圖中為硬山式屋頂與石板鋪面。照片中人物多模糊，唯有中央女祭司的面容清晰可見。

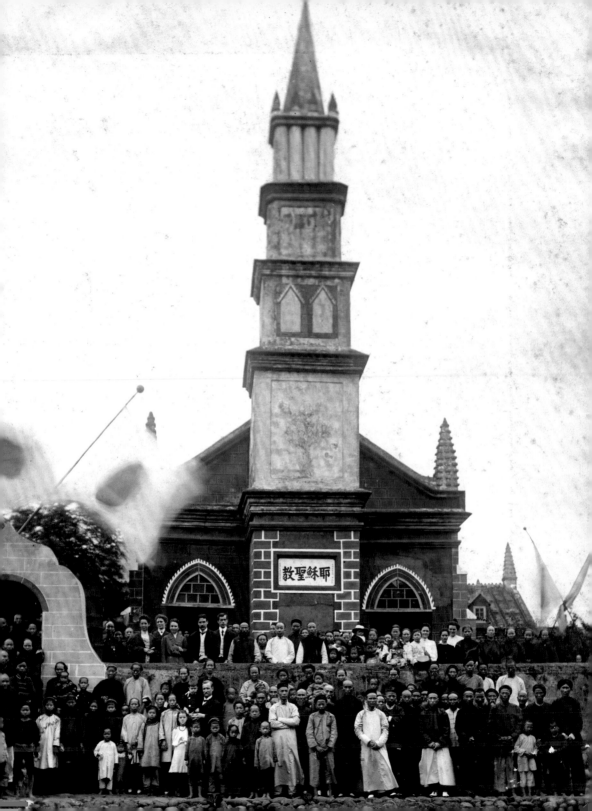

chapter 2

第二章
十九世紀臺灣攝影的先行者
—— 高志尊

一八五四，黑船上的銀版攝影師

臺灣攝影初期的發展，與中國和日本攝影術有些關聯。早期接觸銀版攝影術的中國人羅森，曾出現在日本的攝影史當中。一八五二年到一八五四年間，美國培理（Matthew Calbraith Perry, 1794-1858）將軍率領艦隊遠征日本（船體都塗上黑色，故稱黑船來航或黑船事件），當時布朗（E. Brown Jr., 1816-1886）在艦上擔任銀版攝影師，身邊有助手羅森同行。小澤健志在《幕末・明治的寫真》書中曾引用當時「下田奉行所」松浦武四郎的日記，提及羅森：「三月二十七日（日本

曆），今日開始下田大安寺的拍攝工作，攝影師布朗，磨鏡者為清朝人……」具體描述了兩位攝影師當時在下田的銀版攝影活動，小澤認為這位清朝人可能是羅森。

一八五四年八月七日，羅森回到香港後，以日記的形式記載跟隨布朗採訪拍攝的經過，連載於香港中文月刊《遐邇貫珍》。一九八三年，湖南人民出版社重新整理出版羅森的《日本日記》（早期日本遊記五種），是現今不可多得的中國早期上料，所記錄的影像會呈現左右相反的鏡像效果。因此，我們可以根據攝影師的旅行攝影手記。

這趟遠東之行，布朗共拍了四、五百張的銀版，其中數十張以插畫的形式被引用在一八五六年出版的

《培理將軍日本遠征記》之中，可惜現今僅五件人物照的銀版被保存下來（先後在日本發現四件、在夏威夷發現一件）。小澤健志曾經向美國國會圖書館詢問尋找書中其他銀版的可能性，遺憾的是對方以信函回覆：「我們認為這批銀版攝影應該已經消逝了……」關於黑船事件的重要歷史文物之搜集和保存工作，顯然日本較有成果。

直到十九世紀末期，照相製版的技術才被發展出來。在銀版攝影術誕生的初期，新聞雜誌或出版品若要印刷灰階漸層（halftone）的照片圖像，只能仰賴畫師臨摹銀版，以線畫把影像轉到印刷版上。顧名思義，銀版是光亮不透明的金屬材料，所記錄的影像會呈現左右相反的鏡像效果。因此，我們可以根據銀版的特性，以及圖片中人物穿著服裝的左右襟、佩劍的正反方向，判斷其是否出自銀版。《培理將軍

上·著唐裝的布朗（左二）與羅森（左一），於下田大安寺拍攝遊女圖，繪師不詳，原圖出自《黑船繪卷，1854》。（資料來源：小澤健志，《幕末·明治的寫真》）

第 18 頁圖·新店教會（攝影者不詳），臺北縣，1905-1910（淡江中學校史館館藏）。馬偕博士在臺灣北部所建七間教會之一，尖塔二樓有馬偕的題字「焚而不毀。現存教堂為 1924 年新店大水後於現址重建。馬偕博士在臺灣北部所建七間教會之一。1883 年教堂建成時相當簡陋，為土牆並茅草屋頂。中法戰爭爆發後，建物毀於兵燹。1885 年教堂得戰爭賠款重建，次年竣工。禮拜堂仿哥德式建築，斜坡式屋頂搭配英式紅磚式山牆。教堂舊址在新店溪邊，現存教堂為 1924 年新店大水後於現址重建。

左·羅森《日本日記》。1854年，羅森隨培裡艦隊訪日期間，廣泛結交日本人士。他和文人筆談，彼此互贈書畫、詩詞，還為日本人在扇面上題字。除文化交流外，羅森還不忘走訪日本橫濱、下田、箱館等地，記錄當地的風土、民情、風俗、物產。回國後羅森將所見所聞以「日本日記」為題在 1854 年 11 月到 1855 年1 月的《遐邇貫珍》上連載，真實反映出開國前夕日本的社會狀況與開國的歷史進程。

上·遠藤又左衛門與其隨從，布朗攝，1854。據說遠藤很在意銀版左右相反的現象，拍攝時刻意將衣襟和佩刀逆反，使成像看起來正常，事實上後立兩位隨從的影像才符合銀版的特性。（資料來源：小澤健志，《幕末·明治的寫真》）

《日本遠征記》（一八五六）中的插圖都是以版畫的形式呈現，與現存的五張銀版比對，可知影像的原稿來自布朗拍攝的原件。該書詳實記錄他們在日本的攝影活動，足以印證日本最早的攝影活動始於一八五四年。

培理將軍的艦隊從北到南在日本的函館、下田、橫濱、琉球等地登陸。一八五四年離開日本前往香港前，培理曾令「馬其頓號」（the Macedonian）艦長亞伯特（Joel Abbot）率同軍需船「補給號」（the Supply），南行至臺灣北岸的雞籠調查煤礦。當他們造訪臺灣時，布朗及助手羅森是否同行？是否有拍照？至今雖無任何文獻資料可供佐證，但書中刊載了幾張雞籠（基隆）海岸、野柳蕈狀石等的插圖，若比照日本的經驗，這些畫面的源頭來自銀版，臺灣初期攝影的萌芽最早也可溯源於此。

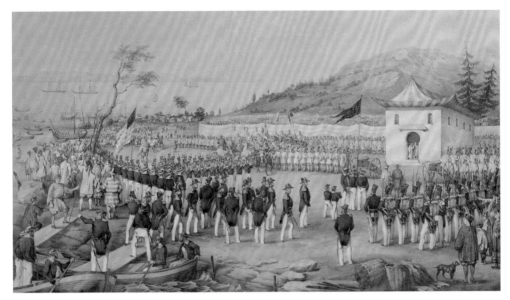

上‧1853 年，美國海軍准將馬修‧培理率艦隊抵達日本江戶灣（今東京灣），向幕府呈交美國總統米勒德‧菲爾莫爾（Millard Fillmor, 1800-1874）的親筆信函，提出「開國」要求。面對黑船武力要脅，幕府表示需要時間考慮，明年再給答覆。1854 年培理再訪日本，強迫幕府簽訂《日美和親條約》（又稱神奈川條約）。據條約內容，日本開放下田、箱館兩港口，對美船人員供給食物、煤炭等必需品，美國享有最惠國待遇。在條約簽訂後兩年間，日本先後同英國、俄國和荷蘭訂立類似條約，至此日本鎖國體制全面崩潰。培里黑船的來訪震撼當時保守的日本社會，在庶民階層中充斥各種對黑船艦隊與培理形象的想像，從而產生許多繪卷。

下‧朱利安‧愛德華茲，蕃人的小屋與頂樓，1865-1871。當時番人建物多採稻草或石板屋頂；內牆以竹子編排，外牆排列木材擋風。番人住屋造型往往多變，而穀倉、雞舍為防潮與防鼠，多為架高竿欄式建築。（資料來源：Imbault Huart, C. C., 1893, L'isle Formose, Histoire, Description. E. Leroux, Paris）

一八六〇年代，愛德華茲與十九世紀臺灣的影像

在歷史學者吳密察的建議下，美國理德學院（Reed Institute）教授費德廉（Douglas Fix）以「十九世紀

「西洋人的臺灣認識」為題進行研究，一九九九年結集研究成果，建置了關於臺灣史料的搜尋網站「Formosa──十九世紀臺灣影像」（http://academic.reed.edu/formosa）供大眾使用。透過這個線上資源，我們可以詳盡閱覽當時西洋人留下包括攝影的活動記錄。此外，透過臺北「國家圖書館」和東京「國會圖書館」古籍和文獻的查閱，可發現一八五〇至七〇年代西方旅行者所寫為數頗多的報告書中，關於攝影活動也有明確的記載。他們的寫作形式各異，所發表的論文、遊記、回憶錄等著作，敘述的內容雖然大都以風俗民情、自然地理的報告為主，但值得慶幸的是，其內容皆難能可貴地提及攝影記錄的相關事蹟。

英國博物學家郇和（Robert Swinhoe, 1836-1877）是第一位開啟臺灣自然史的研究者。自一八五六年首次渡海到福爾摩沙之後，便多次出入臺灣從事鳥類研究。一八六〇年十二月，他以英國副領事的身分，自廈門派遣到臺灣府（臺南安平），成為英國首位駐福爾摩沙的正式代表。第一則外國攝影家在島上活動的訊息，就是出現在郇和擔任副領事的期間。《風中之葉：福爾摩沙見聞錄》（Leaf in the Wind）的作者蘭伯特（Lambert van der Aalsvoort）在二〇〇

右下·朱利安·愛德華茲，臺灣府附近的糖廍，1865-1871。糖廍又稱蔗廍，是臺灣早期的製糖廠所，為私人經營並搭配各種合夥型式。糖廍在臺灣進入日治時期後，逐次被新式糖廠取代。（資料來源：Imbault Huart, C. C., 1893, L'isle Formose, Histoire, Description. E. Leroux, Paris）

左下·朱利安·愛德華茲，石油井，苗栗縣，1865。1960年代，臺灣已有石油開採記錄。圖為苗栗後龍溪出礦坑的石油井，圖左油桶印有寶順洋行陶德（John Dodd）名字的縮寫。

三年臺灣歷史博物館所舉辦的「回首臺灣百年攝影幽光」研討會上，曾引述美國學者 Pill Hall 所提及的第一個線索：「一八六五年七月一日，郇和從英國打狗領事館發給英國鳥類學雜誌《The Ibis》編輯的信中提到：『今年六月，一位從廈門來的攝影家愛德華茲（Saint-Julien Edwards）先生，帶來一些他在臺灣南部「傀儡番」（Kalee，包含排灣與魯凱等族）原住民部落拍攝的照片，我已轉交給地理學會……』」

這是目前最早關於臺灣這塊土地上的攝影活動之記載，攝影者的名字是愛德華茲。

此外，另一本書也有關於愛德華茲的記載。在沃斯維克與史景遷（Clark Worswick & Jonathan Spence）合編的《清帝國照片，一八五〇－一九一二》（Imperial China: Photographs, 1850-1912, NY: Pennwick, 1978）一書曾統計，十九世紀中葉到中國的歐美人士中，一八四六到一八六九年間共有三十六名攝影工作者在沿海大城出入，他們之中有些是隨軍攝影師，有些則擔任戰後合約簽署時的攝影記錄工作，其中有許多人留下來繼續經營攝影事業。名單中也出現一位到過福爾摩沙的西方人 Edward St.J。黃明川在《臺灣攝影史簡論》一文的註釋中說明：

「聖‧約翰（St. John）在一八七二至一九〇五年間居住在廈門，曾到過臺灣拍攝漢人和原住民，時間不詳。」或許聖‧約翰就是聖‧朱立安（Saint Julien），與愛德華茲先生極可能是同一人。

蘭伯特（Lambert van der Aalsvoort）在研討會上也證實，現今倫敦的「皇家地理學會」所收藏的檔案中，確實有一批愛德華茲所拍攝的照片，是郇和在一八六五年時轉交給學會的。同一批影像也可見於法國于雅樂（Camille Imbault-Huard）

一八九三年的著作《福爾摩沙島歷史與地誌》（L'île Formose, Historie et Description）當中，該書大量使用同批照片（總計三十張），于雅樂在序文的最後一段明白指出，照片的拍攝者是來自廈門的愛德華茲先生。我們幾乎可以確認愛德華茲就是這些照片的作者。

一八六六，柯林伍德、沙頓與巨蛇號的臺灣踏查

繼郇和之後，英國的博物學家柯林伍德（Cuthbert Collingwood, 1826-1908）也在一八六六年來到了臺灣。他在一八六六、六七年航行中國、臺灣、婆羅洲、菲律賓與新加坡等地，進行兩年的博物學調查。這段遊歷讓他寫下名作《一位博物學家在中國海域及其沿岸的漫遊》（Rambles of a Naturalist on the Shores and Waters of the China Sea）。當時他

搭乘英國皇家船艦「巨蛇號」（H. M.S. Serpent），艦上的輪機長沙頓 (Sutton) 正是一個攝影師，柯林伍德在書中曾多次描述他們的攝影事蹟。

一八六六年五月，他們先抵達南部的打狗，然後沿著海岸向西北航行，經過馬公、臺南，最後抵達淡水。攝影的記載最早出現在馬公之行，柯林伍德寫道：「我們在馬公停留三天後準備離開，輪機長沙頓先生，一位技術極佳的攝影師，在我們啟行的早晨到城鎮上拍攝了一些景觀。這種情況下要人們避開攝影裝備實在非常困難，他們非常好奇，這使得拍照進行極為不順。一名男子趁我們忙著沖洗底片而疏於注意時，竟然偷偷喝了瓶內的冰醋酸溶液 (glacial acetic acid)，還好它不具有毒性。另一名男子比他的鄰居更勇敢地接受硝酸銀溶液的挑戰，在他的髭毛、鬍鬚、眼睛等周圍塗上該溶液。可以想見，當我們離開後，它們便會在陽光照射下開始變黑，直到溶液發揮顯影的效果，這時我們這位冒失的朋友肯定會大吃一驚，但非常遺憾，我們雖然可以想像他的難堪，卻沒機會看到他遭無情鄰居白眼的畫面……。」

關於這些民智未開的村民所做的蠢事，柯林伍德的描述雖有點尖酸刻薄，卻令人感到不可思議。文章除了提到拍攝現場沖洗底片一事，柯林伍德也明確指出是對紫外線感光的硝酸銀溶液。離開澎湖之後，「巨蛇號」行經臺南、淡水，最後停泊在基隆港。柯林伍德與輪機長沙頓在淡水停留了數日，為了與已經開往基隆港的布洛克司令 (Commander Bullock) 會合，五月二十五日他們雇用三名漢人船夫，搭乘舢板從淡水出發，上溯基隆河，展開一段內陸的探險活動。這段經歷後來寫成〈橫越福爾摩沙北部的航行〉(A boat journey across the northern end of Formosa)，這篇文章後來刊登在一八六七年第十一期的《皇家地理學會》(Proceedings of the Royal Geographical Society)。

一八五一年，英國人史考特·亞契 (Frederick Scott Archer, 1813-1857) 發明了「卡羅酊攝影術」(Wet Collodien Process，簡稱「濕版」)，不但影像的階調優於銀版，感度也大為提高，曝光時間從數十分鐘縮短為五至十五秒鐘。但它在操作上極為不便，必須在拍照當下現塗感光乳劑於玻璃版上，並趁乳劑未乾燥硬化前即時顯影，因此外拍時需配備「可攜帶式暗房」。一八七一年，馬德斯 (Richard Leach Maddox, 1816-1902) 發明了「乾版」(Dry Plate)，在一八七七年開始量產，這時攝影才真正具有快速和便捷性，適合戶

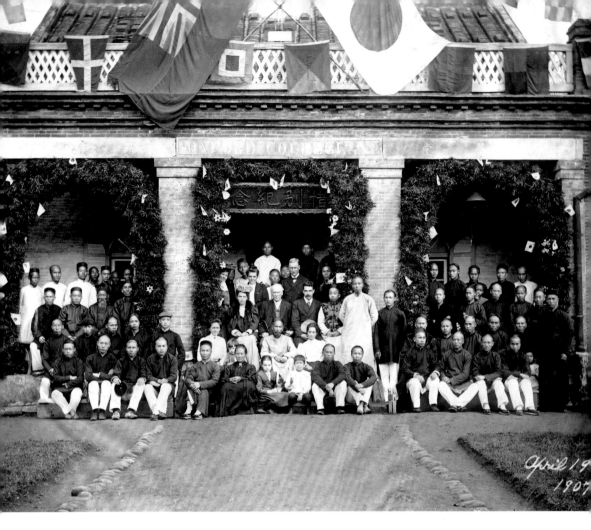

April 19
1907

加拿大教會偕彼得牧師惜別會（攝影者不詳），淡水，1907（淡江中學校史館藏）。偕彼得（Robert Peter MacKay, 1847-1929）是馬偕的同鄉好友，與馬偕一家人來往密切；他也是北部教會母會，加拿大海外宣道會的幹事。1907年春天，偕彼得來臺視察，受到熱情接待。圖為偕彼得離臺時，北部教會在牛津學堂為他舉行惜別會的合影。

外、遠距離、瞬間動態的攝影活動。

一八六六年，沙頓的攝影技術還停留在「濕版」的階段，報導日記寫著他們出發當天「攜帶兩天的食物、照相機和各式的器材……」。所謂「各式器材」除了整套的攝影裝備，當然還包括戶外用的暗房，顯然早已做好周詳的計畫，準備以攝影作為記錄的工具。第一天舢板行經關渡、八芝蘭（士林），抵達圓山後，受邀上岸拜訪一戶富貴人家，當晚即回到舢板船中過夜。第二天一大早他們便展開攝影活動，這次柯林伍德記錄他們「拍攝了幾處山的風景，捕捉到一些美麗的蝴

蝶和甲蟲……」。如前所述，「濕版」攝影的曝光時間長達五至十五秒鐘，相機必須架在笨重的三腳架上，拍攝蝴蝶飛舞的即景畫面是不可能的事，這裡所謂的「捕捉」當然是指昆蟲實體的捕捉而非瞬間攝影。

一八六六年六月十三日，柯林伍德為了繪製更可靠的東北部港口海圖，繼續搭乘「巨蛇號」前往蘇澳。這段航程記載於一八六八年第六期《倫敦人類學協會會刊》(Transactions of the Ethnological Society of London) 的〈福爾摩沙東北海岸蘇澳灣之行〉(Visit to the Kibalan village of Sano Bay) 一文中。原文中的「Sano Bay」應為蘇澳灣「Sau-o Bay」之誤。這篇文章記載柯林伍德再次折服於沙頓的攝影技術，對當時的拍攝有非常生動的描寫：「輪機長沙頓先生是一位非常有經驗的攝影師，他在岸上用照相機拍攝這個村莊和居民，並成功取得幾張極好的立體照片 (stereoscopic pictures)。當要求他們就定位時，居民很容易就接受了，並且形成幾個完美構圖的群體，少部分照片很成功地被定影下來，當然要讓所有的人保持不動就很困難了，因為我們不可能使他們理解，在關鍵時刻必須絕對的靜止。無論如何，幾個拍攝實例的結果還算令人滿意……。」

使用「濕版」拍攝會動的物件本來就很困難，更何況是一群人的團體照。加上受限於語言溝通的困難，我們很難想像沙頓是如何克服障礙，才能順利完成拍攝工作，也難怪陪伴在旁的柯林伍德一直不斷讚嘆：「他真是一位技術精湛的攝影師！」而且，沙頓在蘇澳拍的竟然是「立體照片」，歐洲在「銀版攝影術」問世時流行立體照片。當時許多攝影師遠赴美洲、希臘、埃及等地，拍攝史蹟、異國風情等照片然後販賣，非常受歐洲人歡迎。早期來臺的外國攝影師中，沙頓是文獻記載中第一位使用立體相機的人。

一八六〇年代之後外國傳教士的身影與足跡

荷蘭人撤離臺灣後的兩百年間，我們很難找到西方教會在臺灣傳道的足跡，直到鴉片戰爭爆發後，長老教會在國際條約的保障之下，才又重新於海外設置傳道會所，在中國展開宣教活動，先後在福建、臺灣、廣東甚至東南亞設立據點。

一八六〇年代，基督教長老會再度傳入臺灣，當時有英國長老教會馬雅各醫生 (James Laidlaw Maxwell, 1836-1921) 等人在南部佈道，北部則有加拿大長老教會的馬偕牧師 (George Leslie Mackay, 1844-1901)。他們的宣教活動配合著醫療服務與教育同時

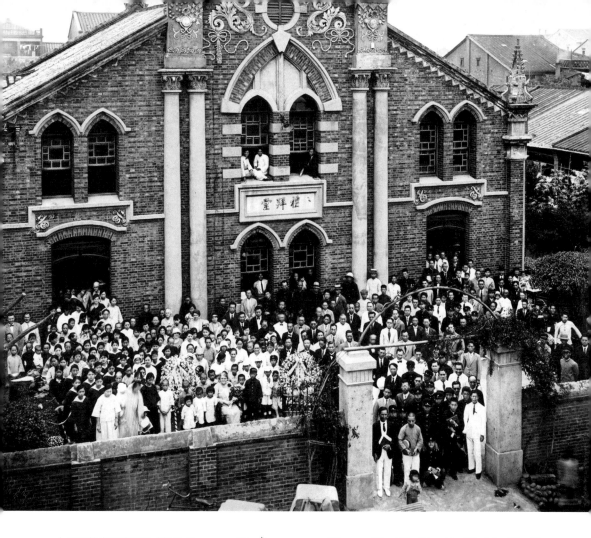

進行，分別在南北都建有近代化的醫院和學校，不但使長老教會成為基督教在臺灣的主流教派，從文化傳播的觀點來看，他們也為臺灣帶來新知識、新醫療和新教育體系，對民智的啟發與社會變革帶來不可磨滅的影響，間接也促進了臺灣的近代化。

早期到海外宣教的傳教士可能都會使用攝影這項技術，這可從《英國長老教會中國宣教記錄》（*Presbyterian Church of England foreign mission archives, 1847-1950*）所刊載宣教地區分類報告書中的圖片得到印

大稻埕教會重建竣工（攝影者不詳），臺北市，1905-1910（淡江中學校史館館藏）。大稻埕教會原名大龍峒禮拜堂，1884年中法戰爭時被民眾攻擊而毀壞；後得賠償金於枋隙街重建，更名枋隙禮拜堂。由於信眾逐年增加，教堂的空間不敷使用，於是在 1913 年由茶商李春生出資遷建。為興建禮拜堂，李春生特別前往福建廈門沿海考察教堂的樣式。建築物於 1915 年落成，改名為大稻埕教會而沿用至今。

證。報告書中對當地政治、經濟、社會情事分析，或世界各地教區之間刊行的《教會公報》（*The Monthly Messenger*），都會搭配宣教、醫療活動、各地民情風俗等木刻版印刷圖片。

事實上，在目前發現的臺灣攝影史料中，以長老會宣教師馬偕博士來臺初期所留下的攝影資料最為可觀，居所有來臺宣教士之冠。在臺灣宣教、醫療、社會及教育上有深遠影響的馬偕博士，其一生的黃金歲月都奉獻給臺灣這塊土地。二〇〇一年，臺灣基督長老教會舉辦「馬偕博士逝世一百週年紀念活動」，在臺灣歷史博物館展示這批影像的原版照片，這也是最為國人熟悉的一批早期影像。多數照片顯示馬偕本人都在畫面中，顯然攝影者另有其人，但攝影者不詳。

著唐裝的馬偕博士與妻兒（攝影者不詳），臺北市，1880s（真理大學校史館館藏）。馬偕來臺積極融入當地文化，並在臺灣娶妻生子，落地生根。除了以臺語宣教外，馬偕也常穿著漢服唐裝。圖片左起依序為長女偕瑪連（Mary Ellen Mackay）、馬偕、獨子偕叡廉（George William Mackay）、妻子張聰明、次女偕以利（Bella Catherine Mackay）。

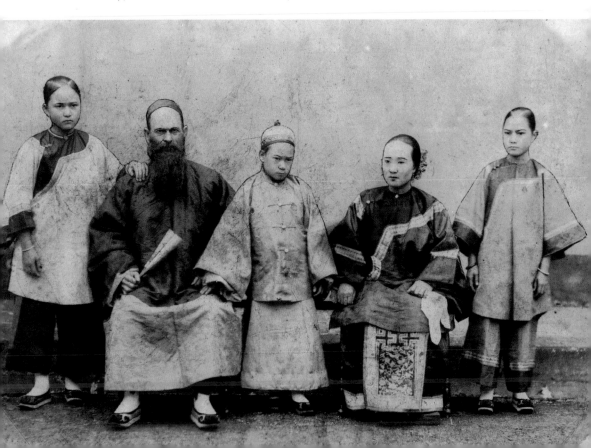

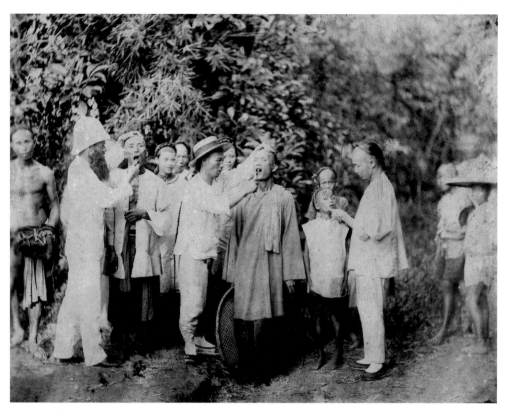

馬偕博士與嚴清華（中）、柯維思（右）露天為民眾拔牙（攝影者不詳），臺北縣，1880-1890（真理大學校史館館藏）。早期臺灣環境衛生欠佳，瘧疾與牙病猖獗。馬偕透過醫療服務宣教，成果卓著。據統計，從 1873 至 1895 年，他和助手共拔了 21,000 顆牙齒，可能是全世界最會拔牙的傳教士。

一八七〇年代，畢齊禮及恆春知縣周有基的肖像攝影

一八七四年，日本因牡丹社事件出兵臺灣，松崎晉二和熊谷泰兩人奉陸軍省之令隨行攝影，記錄「蠻煙瘴霧、枕戈臥沙」的戰爭報導攝影。清廷方面則令福建船政大臣沈葆楨巡視臺灣，辦理各國事務。

牡丹社之役後，由於外國人窺伺枋寮、琅橋地區，於是沈葆楨計畫築城設縣，擬定縣名為「恆春」，設知縣一人。一八七五年，第一任恆春知縣周有基到任，積極籌辦興築城牆事宜，歷時五年完成。

一八七七年五月，周有基勘查紅頭嶼（蘭嶼）後，將其併入清帝版圖，隸屬恆春縣。

以上是對於周有基唯一具歷史性的記載，一方面與沈葆楨強化臺灣防務有關，另一方面則說明周有基是最早勘查蘭嶼的清代官員，他讓

蘭嶼納入大清帝國的版圖。根據外國的文獻報告的記載，周有基可能也是當時在臺灣從事攝影活動的眾多人士中，唯一留下姓名的漢人。

一八七五年，「英國皇家地理學會」會員畢齊禮（Michael Beazeley）受清廷海關的委託，前往臺灣南端探勘，購置鵝鑾鼻燈塔的興建地。當時那裡是外國船隻經常發生船難的海岸，行程中他沿途記錄各地所見所聞，成為關於臺灣自然地理的報告最為重要的三篇文獻之一：《一八七五年打狗到南灣之行》(*Notes of Overland Journey through the Southern Part of Formosa in 1875 from Takow to the South Cape*)，與其他兩篇——郇和《福爾摩沙紀事》(*Notes on the Island of Formosa*, 1863)、約翰·湯姆生《六龜之旅》(摘自 *Through China: with a camera*, 1898) 相較，畢齊禮從打狗行至鵝鑾鼻的路線最遠、最為艱辛，歷險也最多。六月十九日，探勘隊伍抵達刺桐腳，下午五點進入縣老爺的衙門休息。周有基與探勘隊員打狗海關稅務司伯朗（H. O. Brown）為舊識，於是前來迎接他們。畢齊禮如此形容周有基：「周有基的個子不高，生來一張充滿智慧的臉，鼻頭上翹，眼睛炯亮，充滿旺盛精力與不屈不撓的意志。他有很多才能，包括攝影術，他展示自己所拍的一些人物肖像……」

雖然只是短短幾句話，對於早期臺灣攝影史而言，卻具有非常重要的意義。距當時二十一年前，培理艦隊的中國攝影助理羅森是否曾在臺灣拍過照，甚至是否來過臺灣，至今仍無法證實，而周有基卻被明確地記載於「英國皇家地理學會」報告書中，他是目前文獻史料能夠證實最早在臺灣從事攝影的中國人，曾經拍攝一些人物的肖像照片。一八七一年，乾版問世。一八七五年周有基所使用的若仍是需曝光五至十五秒的濕版，技術上當然會有些小問題；而如果是較先進的乾版，由於感光能力比先前外國人在臺灣所使用的濕版高許多，周有基所拍攝的臺灣人物肖像應該會很精彩。然而，畢齊禮看過的這些影像究竟在哪裡？這是我們必須全力找尋的。

已逝歷史學家曹永和曾說：「科學的、客觀的歷史事實探索是無止境的，因此，歷史學是變化的科學。」臺灣攝影史的研究仍停留在待開發的處女地，期待此文能扮演拋磚引玉的角色，激發更新資料的挖掘與更多元的探討，並有助於拓展研究臺灣攝影的風氣。

chapter 3

第三章

日治時期的臺灣攝影

—— 簡永彬

一八九四年，中日爆發甲午戰爭，清廷戰敗，隔年簽訂《馬關條約》，割讓臺灣，從此開啟五十年日本統治臺灣的時期。領臺之初，「始政」（開始治理政治）的三十年間，基本上日本對臺灣採取懷柔開放的態度，尤其是日本在大正年間（一九一二—一九二六）因接受近代文明的洗禮而突飛猛進，臺灣也蒙受其惠。

從政經社會層面來看，「攝影術」在日治時期對臺灣攝影的影響，具有多方潛移默化的作用，特別是攝影藝術的演進。其中，商業寫真館在臺灣攝影的發展中扮演領頭羊的角色，透過鏡像的語彙（如燈光技巧、服飾、佈景、拍攝風格等）開啟民風，也間接促成業餘攝影的濫觴。在研究者和相關文獻相當貧乏的情況下，筆者試著以田野調查所得有限的原作與史料，探索日治時期臺灣攝影的發展。

日治時期寫真帖

顧名思義，「寫真帖」是以「寫真」（照片）製作的「帖」（相簿或相冊），泛指官方以實體寫真或印刷模式所製成的相簿，一般私人會社、家族和個人貼製的相簿，也被認定為「寫真帖」的概念。在西方攝影的進程中，攝影術被應用於冊集書頁，而使用「Album」一詞的定義，一部分吻合日治時期對於「寫真帖」的廣泛定義。

寫真帖的應用繁多，一個單位的出遊記錄也可以用寫真，委請攝影業者少量製作，留存紀念。而日治時期寫真帖的出版，大都由總督府所屬機關印製或監製，只有少數與總督府關係良好的日本人（當時稱為內地人）所開設的寫真館，才能接受委託攝製或印刷，很少臺灣人（當時稱為本島人）有機會接受委託拍攝製作官方寫真帖。

在日治時期，官方和法人團體（組合）所印製的內容非常廣泛，從軍事政治、人文活動到天然景物，都是鏡頭捕捉的焦點，而拍攝目的有學術研究、活動宣傳、人物

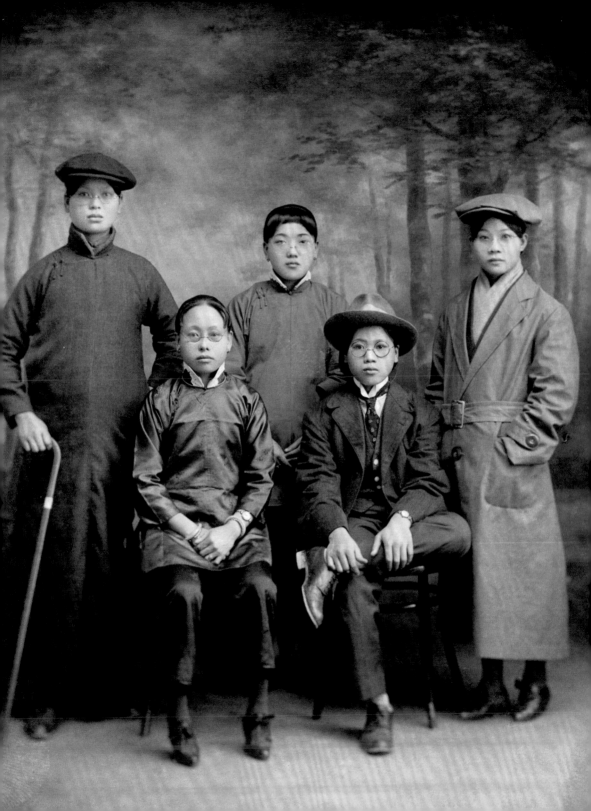

紀念、戰事記錄、風景記錄、建設成果等彰顯臺灣總督府的豐功偉業及對天皇的崇敬。

寫真帖與寫真館

一九〇〇年，總督府開放民間的印刷事業，從此臺灣攝影便如雨後春筍般地成長茁壯。這些有別於官方監製、以庶民觀點和自主承印的寫真帖，為臺灣人開啟了一扇大門，並看到自身所蘊涵的力量。

臺灣圖書館收藏了不少「遠藤寫真館」所發行監製的寫真帖，如《征臺凱旋紀念帖》、《臺灣蕃地寫真帖》、《蕃匪討伐紀念寫真帖》等。此外，由勝山吉作主持的合資會社「勝山寫真館」，不僅接受晝夜攝影的工作，也兼營十六釐米活動寫真、出版監製「繪葉書」（包含圖像的明信片）等業務。而臺灣人所開設的寫真館，大都以拍攝臺

灣家庭照或個人肖像，及外寫出張（外拍）等臺灣人委託的業務為主，很難與日本人競爭。

但也有少數例子，足以說明寫真帖和印刷術如何在民間應用，如小醫院、個人、家庭、小商號、酒家等。在大正年間，臺灣人與日本人一樣享有憲法的保障，是日治時期最安定、富足的時期，從《臺灣始政四十週年博覽會女給篇──花國艷影集》寫真帖便可看出端倪。這本由花國艷影集出版社發行的寫真帖，是黃書樵在醉香樓所編輯的女給影集，除了刊載咖啡店女給和酒

右頁·楊寶財（楊寶寫真館），女扮男裝照，臺北市，1920s（楊文明收藏）。在1920年代，臺灣不論男性或女性的服裝，都出現臺灣服與洋服甚至加上和服的混搭風，同時期臺灣人也流行起一陣變裝反串風。

下·《創立十五週年記念：臺灣山林大會全島一周旅行記念寫真》，1938年。攝影術的發展與觀光的興盛息息相關，人們可藉攝影「到此一遊」捕捉足跡，並刻印成可重複凝視、再現的場域。

創立十五週年記念 臺灣山林大會全島一周旅行記念寫真

昭和13年5月

從「橫濱寫真」到「繪葉書」

明治中期，橫濱對外開放，成為外國人聚集的港口都市。由於商業攝影的啟發，橫濱發展出結合日本傳統工藝和攝影的工藝品「彩繪寫真」、「蒔繪相簿」、「幻燈影片」，統稱為「橫濱寫真」。

一八八五年（明治十八年），來自義大利的攝影師阿道夫・法沙利（Adolfo Farsari）承接攝影師菲立切・貝亞托（Felice Beato）位於橫濱的寫真館，結合日本傳統工藝「浮世繪」與「螺鈿」（鑲貝漆器）等，以手工彩繪照片，並裝訂成豪華的照相簿，將這種和洋折衷的攝影美感發揚光大，成為外國旅行者、居留地的外國人返鄉的伴手禮。到了一八八七年，「橫濱寫真」更成為世界少數的品牌之一。在這段期間，橫濱的寫真館大量生產手工彩繪照片，輸出到美國，

但從一八九六年（明治二十九年）開始衰退，主要是因為攝影和印刷術的發展，便宜而大量生產的「繪葉書」取代了「橫濱寫真」。一九〇〇年，日本開放民間販售「繪葉書」，異國情調的視覺感官讓人視野大開，後來也成為日治時期臺灣總督府教化和宣揚政績的工具。

明治維新時期橫濱港口浮世繪

泰雅族原住民（攝影者不詳），日治時期（顏博政收藏）

阿道夫‧法沙利將攝影作品彩繪並製作成豪華的照相簿，售價昂貴，在當時頗受重視和歡迎。他以高薪聘請優秀的藝術家，並使用最好的材料生產高品質的作品。1891年，法沙利的寫真館有32名員工，其中19名是手工彩繪師。

室美女之外，也邀請詩人為影集吟詠詩詞，後面還有咖啡（カフェー）名店、舞廳（ダンスホール）等廣告，在當時頗為時尚。

在眾多日本人監製的寫真帖中，一九三一年（昭和六年）由「ハセシ（林）寫真館」（林得富主持）拍攝和編輯、「臺北共進商會」發行的《霧社事件討伐寫真帖》，最後一頁刊載了編輯群合照，最左側站立者為林得富。（作者按：攝影評論者張蒼松在編輯林草紀念集《百年足跡重現》時，曾以為這間「ハセシ（林）寫真館」由林草主持，查明後才知「林寫真館」與「ハセシ（林）寫真館」意思相同但招牌字體不同。）

一九四三年（昭和十八年）十一月，頭份「美影寫真館」的張阿祥（一九一六―二〇一三）與關西「真影寫真館」（戰後改名為「珊瑚照相館」）的林礽湖，共同為日本「櫻井組望鄉山製材所」拍攝《拾週年

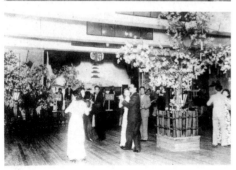

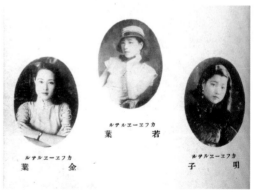

《臺灣始政四十週年博覽會女給篇：花國艷影集》，1935年。當年臺北大稻埕文人與青樓文化關係密切，除發行《風月報》，介紹詩妓藝妲的花柳韻事外，也舉辦「美女人氣投票」。票選活動分「藝妓部」、「女給部」以及「舞女部」三個類組，其中「女給」為女服務生之意。這些上榜之妓女照片最後集結成冊，編成「花國艷影集」。開票時，警察在場維持秩序，防止過於熱情的人士作出逾矩的行為；票選結果揭曉後，冠亞軍還會接受採訪，發表當選謝辭。總之，追捧青樓女子是當時文人雅士間的風尚。

1943 年，張阿祥（美影寫真館）與林礽湖（真影寫真館）共同拍攝《拾週年記念寫真帖》，記錄當時櫻井組開採阿里山山林和製材工業的實況寫真。

記念寫真帖》，記錄當時櫻井組開採阿里山山林及製材工業的實況，也是極少數臺灣人接受官方委託的例子。對此，張阿祥曾回憶：「坐流籠很危險，一般都用來搬運大支木頭，人是不允許坐上去的，難怪日本寫真師不敢上去！」

■ 營業寫真館

根據「臺灣總督府」殖產局所編纂的《臺灣商工人名錄》，在一九一一年（明治四十四年）全臺登記有案的寫真館共三十五間，其中日本人開設的占二十九間，臺灣人只有六間。

日本人所開設的寫真館，如「遠藤寫真館」臺南支店，在一九一一年繳了六十日圓稅額（臺北本店則未註明）。根據一九三○年（昭和五年）的名錄，臺北「遠藤寫真館」當年所繳稅額為一百六十八日圓，

林草 臺中州臺中新町（「林寫真館」）	明治 43 年繳稅 22.5 日圓
林坤山 臺中州（未註明寫真館名稱）	明治 43 年繳稅 6 日圓
陳鳥香 葫蘆墩（未註明寫真館名稱）	明治 43 年繳稅 3 日圓
陳圖 北斗（未註明寫真館名稱）	明治 43 年繳稅 3 日圓
劉建河 石圍牆（未註明寫真館名稱）	明治 43 年繳稅 2.7 日圓
蔡敦盛 鹿港（未註明寫真館名稱）	明治 43 年繳稅 2.25 日圓

而臺中林草主持的「林寫真館」，當年稅額增加為二十四日圓，是臺灣人開設的寫真館中繳稅最高的。

另外，屏東「文明照相館」楊文明的父親楊寶財，在大正時期於臺北大龍峒創立「楊寶寫真館」，並沒有登記。在一九三五到一九四五年（昭和十至二十年）的全盛時期，從精炭畫像師到寫真師所開設的寫真館中，有上百家寫真館未符合總督府調查登記有案。

林壽鎰在〈二戰前後的臺灣攝影界〉一文中提到：「一九○一年鹿港開設了第一家以『二我寫真館』為店號的寫真館。」另外根據張蒼松所編著的《百年足跡重現：林草與林寫真館素描》一書年表所輯，林草在一九○一年頂下日本人萩野新町的寫真館，改名為「林寫真館」。他們都是最早開設寫真館的臺灣人，論斷誰是臺灣第一其實意義不大。

臺灣人與日本人的競爭

如前文所述，在日治時期臺灣人與日本人競爭生意並不容易。從一九三○年（昭和五年）的《臺灣商工人名錄》可知，繳稅額超過一百日圓的寫真館僅有四家，都是日本

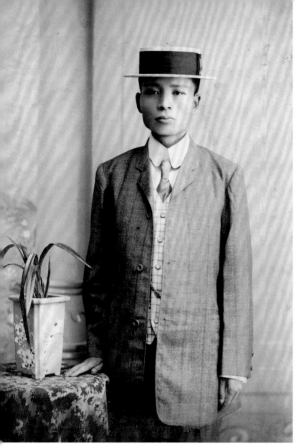

林寫真館，林草（約25歲），臺中市，1905-1910（林全秀收藏）。林草二十歲時因緣際會，承接了師傅荻野留下的寫真館和設備，並以「林寫真館」之名重新開張，為最早開設寫真館的臺灣人之一。

二我寫真館，施強（左）與蔡德宣，鹿港鎮，1940s（施純全收藏）。「二我」意謂重複曝光，即「現實之我」與「影像之我」的相疊。施強的寫真館以此為名，除顯現其攝影的美學內涵外，還有臺人身分上的隱喻。

楊寶財（楊寶寫真館），楊寶財與學生裝扮醫生與病人，1920s（楊文明贈予簡永彬收藏）

1930-1936（昭和 5-11 年）全臺臺灣人開設且登記有案的寫真館

臺北州

寫真館	創辦人	所在地
留芳館	張少湘（後陳林坤接手改名「留芳寫真館」）	太本町 3-156（今臺北市民生西路至南京西路之延平北路一段一帶）
アボロ（亞圃廬）寫真館	彭瑞麟	太平町 2-43（今南京西路至長安西路之延平北路一段一帶）
麗生館	林鄉暉（後由洪萬壽接手改名「麗生寫真館」）	入船町 2-43（今長沙街二段至西園路一段 72 巷之西園路一段一帶）
ハセシ（林）寫真館	林得富	老松町 2-4（今錦州街、昆明街 201 巷、昆明街、昆明街 257 巷之街區）
新畫像寫真館	羅阿福	建成町 1-2061（今天水路和延平北路至重慶北路一段之長安西路一帶）
仿西寫真館	林階得	日新町 2-198（今錦州街至民生西路之重慶北路二段一帶）
有義寫真館	李有義	入船町 2-75（今長沙街二段至西園路一段 72 巷之西園路一段一帶）
真真寫真館	陳水（後曾桐梧接手改名「太平寫真館」）	太平町 3-104（今民生西路至南京西路之延平北路一段一帶）
羅訪梅畫像寫真館	羅訪梅	太平町 2-57、58（今南京西路至長安西路之延平北路一段一帶）
未註明寫真館名稱	林友住	太平町 4-53（今錦州街至民生西路之延平北路二段一帶）
未註明寫真館名稱	陳性機	日新町 1-45（今民生西路至南京西路之重慶北路二段一帶）
未註明寫真館名稱	洪汝修	龍山寺町 2-171（今廣州街、西園路一段、三水街、華西街、梧州街之一部均在町內）
未註明寫真館名稱	郭志英	太平町 4-2582 階（今錦州街至民生西路之延平北路二段一帶）
麗昌寫真館	李慶昌	太平町 4-16、17（今錦州街至民生西路之延平北路二段一帶）
影心寫場	張才	建成町 2-5（今重慶北路一段至太原路之長安西路和華陰街一帶）
東洋寫真館	周金寶	下奎府町 1-143（今太原路、平陽街、承德路二段、太原路 79 巷之街區）
長安寫真館	藍阿長	基隆市草店尾 18
如生寫真館	林銘傳	基隆市草店尾 55
如真寫真館	汪天財	基隆市元町 3-71

基隆電氣寫場	李長秀	基隆市旭町 2-60
基隆寫場	林合義	基隆市高砂町 3-91

臺中州

寫真館	創辦人	所在地
林寫真館	林草	新富町 2-35（今臺中市中山路至民族路之三民路二段一帶）
未註明寫真館名稱	沈玉麟	寶町 3-11（潭子莊）（今臺灣大道一段至中山路之市府路一帶）
未註明寫真館名稱	曾錦波	錦町 2-2（今中山路至民族路之平等街一帶）
未註明寫真館名稱	何中	錦町 4-70（今成功路至臺灣大道一段之平等街一帶）
新光寫真館	黃春林	錦町 4-75（今成功路至臺灣大道一段之平等街一帶）
電氣攝影景欣寫真館	黃欣欣	大甲郡沙鹿莊沙鹿宇沙鹿
張寫真館	張朝目	豐原郡內埔莊屯子腳 566
秀山寫真館	鄭寶元	北斗郡溪州莊溪州 903
未註明寫真館名稱	劉天福	員林街 514
未註明寫真館名稱	林松南	員林街 557
未註明寫真館名稱	吳神木	埔裡街茄苳腳

臺南州

寫真館	創辦人	所在地
國清寫真業	徐國清	臺南市西門町 2-203（今民族路圓環一帶）
昭和寫真館	蘇取長	臺南市大宮町 1-20（今民權路二段至民生路一段之永福路二段一帶）
中央寫真館	林久三	臺南市大正町 1-23（今民權路一、二段至民生綠園之中山路一帶）

澎湖廳

寫真館	創辦人	所在地
中和寫真館	趙置	馬公街 491
みづよし（水蘆）寫真館	陳紫琳	馬公街馬公 402
妙中寫真館	邵魁	馬公街 298

1930 年《臺灣商工人名錄》繳稅額超過 100 日圓的寫真館	
遠藤寫真館 遠藤克己本町 1-39	稅額 168.00 日圓
溝口寫真館 溝口彌三郎榮町 4-30、31	稅額 150.00 日圓
倉橋寫真館 倉橋宗熹榮町 1-1	稅額 148.80 日圓
家庭寫真館 高倉明治西門町市場	稅額 108.00 日圓

人的寫真館，而且都位於臺北州。

「臺北北區寫真組合」創立於一九三九年（昭和十四年），一九四一年舉行幹部改選，由彭瑞麟獲選為副會長，「彭瑞麟寫真館」的彭瑞麟曾回憶：「羅訪梅代表北區，向以日本人為主的南區寫真組合代表抗議，為臺灣人爭取在神社前拍攝結婚紀念寫真的權利。」第二次大戰爆發後，許多日僑返鄉，包括開寫真館的業主；另一方面，臺灣人到日本學習寫真技術的菁英也陸續返臺開業。

彭瑞麟身後留下三、四本寫真帖，其中最令人印象深刻的，是他在一九四四年（昭和十九年）的《回想的攝影》札記中多次提到他的家庭，及追求攝影藝術的心路歷程：「當時寫真館只有陳德明、羅全獅和我三人，從接待、製作到交件都由一個人處理。若遇到同業阻礙，就必須說服不理解的顧客，又因為照相價格高於城內（城中區）日本人的寫真館，而被只看價格不重品質的顧客指責牟利。一年後搬到右邊這張照片中的地址（太平町二之四十三，今南京西路至長安西路之延平北路一段一帶），為了配合老房子的色彩，在裝潢上花了不少苦心。」

對此，在林壽鎰的《二戰前後的臺灣攝影界》一文中也這樣描述：

彭瑞麟的背影（彭良岷收藏）

「在開業次年（一九三七），與日本同業「小山寫真館」競爭，為了讓高職學校畢業紀念冊（刊載學生課外活動、授課實況、校舍生活動態等）看起來更充實，我開始使用羅萊康特（Rolleicord）照相機：為了提高照片品質和保存長久，自己調配藥水，全年保持溫度二十度，水洗一小時。因為一人獨自工作，常常到深夜才能休息。工作雖辛苦，但暗房工夫與業績逐漸提升，最後讓日本同業無法繼續在桃園經營，我也因

此無意中踏入業餘攝影的行列。」

在日本殖民政策下，臺灣攝影的發展漫長而艱辛，尤其是一九三七年盧溝橋事變後，中日正式宣戰，日本在臺灣推行同化政策「皇民化運動」，攝影界也難逃皇民化運動所帶來的改變。

彭瑞麟，《回想的寫真》，1944 年（彭良岷收藏）。
圖中可見當時亞圃廬寫真館的建築外貌、館內佈置以及當年時尚男女的衣著穿搭形式。

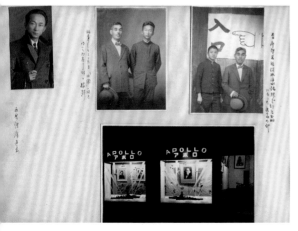

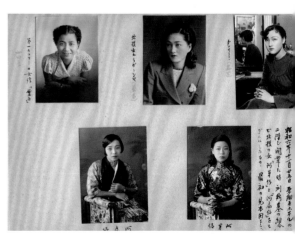

■ 著名寫真館

林草：林寫真館

林草（一八八一—一九五三）出生於大墩（臺中舊稱），祖籍福建，其父林福源與霧峰林家素有往來。幼年時被寄養在林獻堂長兄林基堂家中，長大後接回。一八九五年，他結識了日籍退休記者、開設寫真館的森本先生，森本對這位勤奮的少年很有好感，不但教他日語，也教他修整底片和暗房技術。數年後，十七歲的林草到日軍憲兵隊服務，向萩野寫真館（今臺中市中山路一七五巷內）的寫真師萩野學習肖像寫真，成為其得意門弟。一九〇一年，萩野因故返日，將寫真館交給林草經營。時年二十歲的林草於是頂下萩野寫真館，以「林寫真館」的店號在臺中新町營運。

一九一七年，「林寫真館」遷至新富町二之三五番（今臺中市中山路至民族路之三民路二段一帶）蓋新館，在這棟新式的日式木造洋樓，黑瓦、魚鱗板和騎樓屋脊上，「林寫真館」的旗幟迎風飄揚。在建築正面與斜頂黑瓦設置了活動式的「採光罩」，採集自然光拍攝。一樓設有「應接間」（會客室），二樓為影棚，穿過天井可至庭院後方一樓的起居室。這樣的規模是筆者研究的日治時期寫真館中，最華麗又完備的大型寫真館，在當時可謂空前絕後。雖然在臺中另有日本人高田半次郎與有本和義的寫真館，而且繳稅額都比林草高，但林草卻以寫真師的身分，兼營客車運務、糖廍（製糖的場所），建立了臺中知名企業，在當時達到高峰。

左頁上·林寫真館，林草（約 35 歲，雙重曝光），臺中市，1910（林全秀收藏）。林草拍攝內容廣泛，涵蓋文化、政經與社會面貌，他也常以自己為攝影題材，順應潮流以雙重曝光照片來招攬生意。

左頁下·林草，雪佛蘭汽車，1917-1920（林全秀收藏）。雪佛蘭 490 型汽車，當時售價約 1000 日圓，相當於一個普通公務員三年的薪資。

下圖·1917 年「林寫真館」遷至新富町的新館（林全秀收藏）

上‧林寫真館，竹山、鹿谷間客
運巴士，1925-1930，南投縣（林
全秀收藏）

左‧林草，清水溪前流籠渡河，
1920s，宜蘭縣（林全秀收藏）。
當年許多河流沒有興建橋樑，民
眾要過河，只好自行在兩岸搭設
纜繩，纜繩之間綁上一個臺車，
足以容納或站或坐上面，稱為
「流籠」。雖然有點危險，但可
省下繞道的時間。

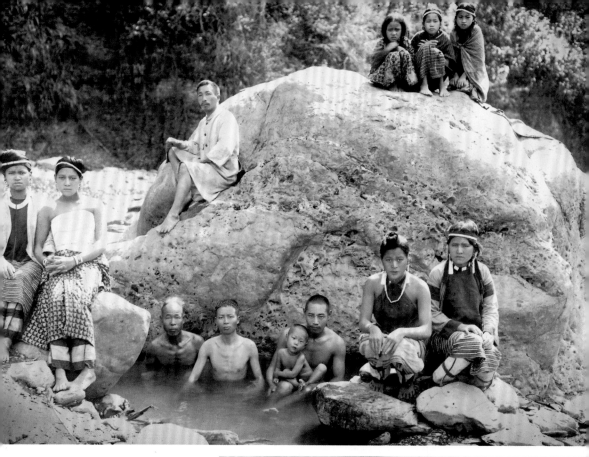

上·林寫真館，林草（約30歲，前左四）與原住民合影，1930（林全秀收藏）。林草借經營客運之便，四處旅遊留影，在事業發展之餘，不忘享受生活結交朋友。

右·林草，圳溝水閘，1910-1920（林全秀收藏）。圳溝是灌溉水利系統的一部分，水閘在地形高低起伏之處設置，可調節水流橫斷面。

施強：二我寫真館

林壽鎰的〈二我寫真館〉一文指出，創立於一九〇一年的「二我寫真館」是鹿港第一家寫真館。所謂「二我」，即強調二重曝光「一人二體」，影像的「我」加上現實世界裡，真實的「我」的意境。這位人稱「強仙」的施強是鹿港人人知曉的大師。施強年輕時曾跟隨同鄉陳懷澄到香港學習攝影術，他認為此技術可以取代肖像畫。後來陳懷澄當上鹿港郡街長（鎮長），力邀施強回鹿港開寫真館，協助拍攝鹿港古蹟文化。

在鹿港文武廟（文開書院）中，武廟的廂房原是施強創作精炭畫像的工作室，後改為寫場及暗室，文廟的花園則成了現成的戶外寫場。一九二七年，施強在文武廟旁加蓋有著自然採光的天窗及落地窗景觀的大型寫場。當時霧峰林家為了

拍攝家族紀念照，往往需動員全家一百多人，浩浩蕩蕩成群結車到二我寫真館拍照。

一九四四年，施強父子相繼過世，寫真館停止營業。後來施強的孫子施能雨遷至臺北民生社區，繼續以「二我照相館」之名營業，現址已由施能雨之子施純全改裝為中醫診所，成為家族所遺留的文化資產。

施強（二我寫真館），葉榮鐘與妻子施纖纖結婚照，鹿港，1931（施純全、葉蔚南收藏）

二我寫真館，施強（右）與長子施吉祥攝於文武廟的花園，鹿港鎮，1920s（施純全收藏）。施強的攝影與文武廟有著千絲萬縷的聯繫，他許多攝影的靈感與人文發想都源自此處。

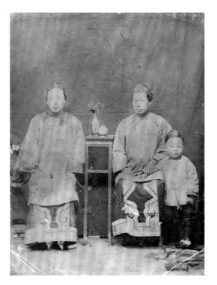

右‧施強

左‧施強（二我寫真館），
婦女與男童，鹿港鎮，1910s
（施純全收藏）

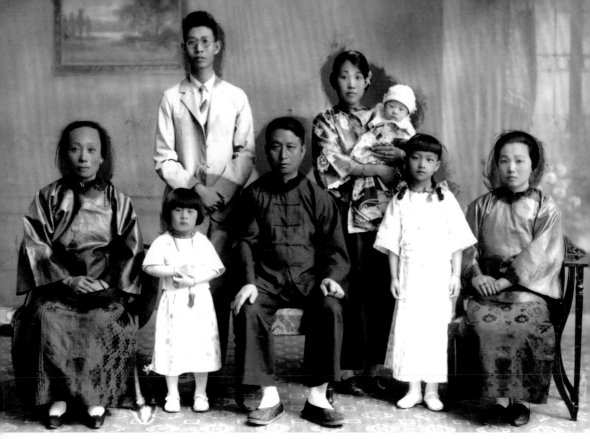

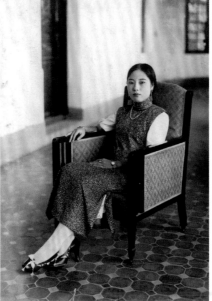

上‧施強（二我寫真館），
許讀（後左）家族照，鹿
港鎮，1920s（施純全收
藏）。在鹿港開設醫院的
許讀，自 1919 年開始採買
相機開始，便與攝影結下
不解之緣。在耳濡目染下，
許讀的兒子許蒼澤、孫子
許正園都成為攝影愛好者。

左‧施強（二我寫真館），
鹿港辜家婦人坐像，鹿港
鎮，1930s（施純全收藏）。
自辜顯榮發跡肇始，鹿港
辜家於 1920 年代達到極
盛，圖中兩位身著旗袍與
傳統漢服女性，服裝的質
料、剪裁與身上的佩戴都
十分講究。

上·施強（二我寫真館），鹿港文武廟（文開書院），鹿港鎮，1910s（施純全收藏）。鹿港文武廟建於清嘉慶年間，共培育出六位進士、九位舉人與百餘名秀才，是當地的文化搖籃。日治初期文武廟曾充當日軍營舍，並一度作為鹿港公學校的教室使用。1914年，文武廟獲紳商辜顯榮等人捐款修繕，重新成為在地知識分子的文化空間。

右·施強（二我寫真館），第十九回同級會第二回例會紀念攝影，鹿港鎮，1928（施純全收藏）。日治時代同學會的留影，便如同今日的畢業紀念冊一般，供人回味人生、追憶往事。

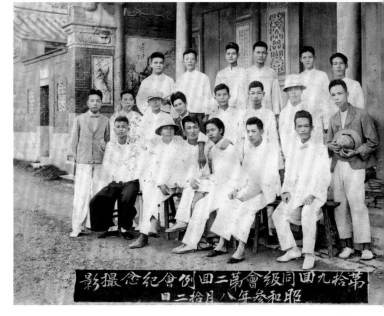

楊寶財：楊寶寫真館

楊寶財（一九〇〇-一九九〇）為澎湖人，年輕時（約十六歲）隻身到臺北，向日本寫真師拜師學藝。在日籍師傅門下當學徒的日子非常艱辛，須熬過三年四個月才能出師，還必須有師傅的「出身」才能開業。所謂「出身」即證明從哪個寫真館當學徒或由師傅傳藝，在日治時期非常受重視。

一九二一年（大正十年），楊寶財在臺北日新町一丁目（今民生西路至南京西路之重慶北路二段一帶）開設「楊寶寫真館」，拍攝了無數大龍峒名媛雅士的身影，讓人無限憧憬。其長子楊文明回憶：「從雜貨鋪旁側邊的樓梯上二樓，便是採自然光的寫場。」現在只能從僅存的照片背面看到「楊寶寫真館大龍峒町十二號」的戳章，無法查證遷址的時間。

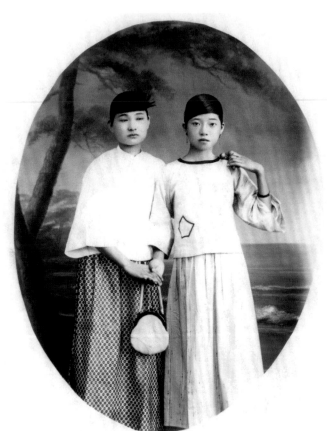

一九三五到三八年，楊寶財因為東潮州落腳。原本打算做生意，嘗試食物賣買，最終因不熟悉只好回到「做功夫的生意」，一九四九年到廣東開設「松井寫真館」，一方面可做日本軍人的生意，另一方面在潮州開設「文明照相館」，現由孫子楊琪星經營，是當地最老的照相館。

技術精湛，被熟識的日本軍人勸誘也可招攬臺僑拍攝團體照。待了六年並未賺錢，他只好帶全家回到屏相館。

楊寶財（楊寶寫真館），兩女子寫真，臺北市，1920s（楊文明收藏）。圖中兩位女性身穿喇叭袖短上衣搭配西式長裙，是當時最時髦的著衣方式。

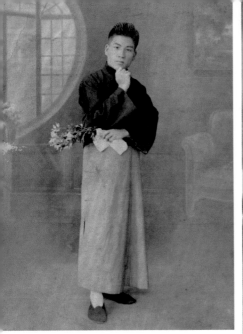

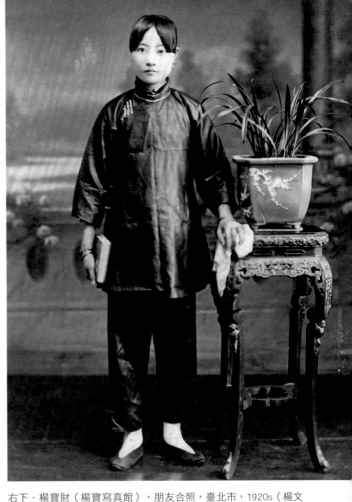

左上‧楊寶財（楊寶寫真館），楊寶財自拍相，臺北市，1921（楊文明收藏）。楊寶財鏡下人物多為身著傳統服飾的漢人名流，拍攝時常配有花架植栽或手持花束；他自拍時也做如是打扮，顯得帥氣灑脫。

右上‧楊寶財（楊寶寫真館），女子寫真，臺北市，1920s（楊文明收藏）。照相所費不貲，被拍攝者總是想展現自己最好的一面。女子身著大襟長衫，右手持書，左手倚靠花台植栽，傳達出她受過漢人傳統教育，蕙質蘭心又知書達禮的訊息。

左下‧楊寶財（楊寶寫真館），四個女子紀念照，臺北市，1921（楊文明收藏）

右下‧楊寶財（楊寶寫真館），朋友合照，臺北市，1920s（楊文明收藏）。隨著殖民政策與教育的推展，學生制服與日式木屐也在臺灣迅速普及，成為臺人的日常穿著。

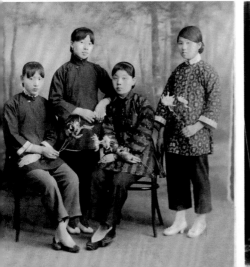

彭瑞麟：亞圃廬寫真館

一九三一年（昭和六年），彭瑞麟（一九○四—一九八四）以「東京寫真專門學校」第一名的成績畢業，十一月在臺北市太平町（現今延平北路）「亞細亞旅館」二樓開設「アボロ寫真館」。アボロ是Apollo（太陽神）的日語，他的老師石川欽一郎建議他以此發光發熱，後來被人指為羅馬拼音（外來用語），不得不改為漢字「亞圃廬寫真館」，藉此紀念恩師（欽一廬，石川欽一郎的雅號）與父親（彭香圃）。

除了拍照維生，彭瑞麟也成立「亞圃廬寫真研究所」，積極投入攝影教育。他經常舉行展示會，學員遍佈全省，桃園「林寫真館」創立人林壽鎰的師父徐淵淇即是彭瑞麟的學生。一九三五年，日軍徵召他到廣東擔任翻譯官，於是寫真館被迫停止營業。

一九三七年，彭瑞麟到日本習得獨門技術「漆金寫真」，翌年以《太魯閣之女》入選「日本寫真美術展」。此外，他也嘗試十九世紀末攝影印畫的技法，如「三色碳膜轉染天然寫真法」（Carbon Process）、「重鉻膠彩轉印法」（Gum print process）、「藍曬印相法」（Cyanotype Process），留下數十張傑出的古典攝影作品。晚年轉而學習中醫，與兒子彭良岷在通宵鎮聯合（中西醫）看診，傳為美談。

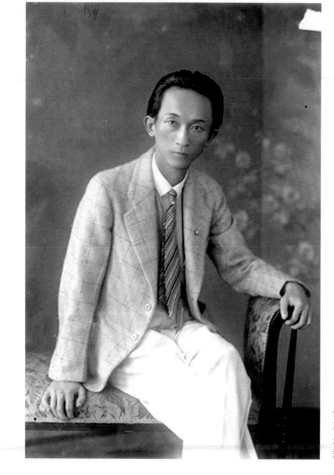

個性鮮明的彭瑞麟立志當「臺灣第一」，是臺灣寫真技法的翹楚。（彭良岷收藏）

彭瑞麟（亞圃廬寫真館），太魯閣之女，花蓮縣，1933-1938（彭良岷收藏）。1938 年由大阪每日新聞主辦的
「日本寫真美術展」，選出十五件優秀的攝影作品。彭瑞麟以《太魯閣之女》與《靜物》囊括其中兩件，是唯
一來自臺灣的入選者。製作《太魯閣之女》所用的「漆金寫真」技法，是彭瑞麟在東京寫真專門學校就讀時，
校長結城林藏傳授給他的獨門祕技。

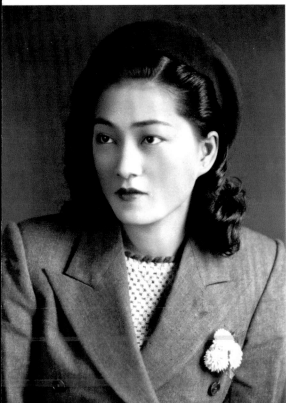
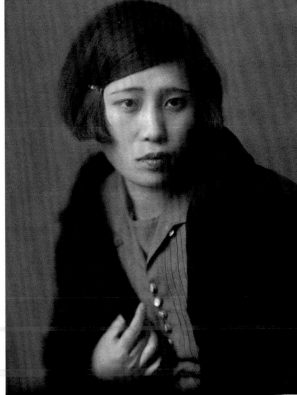

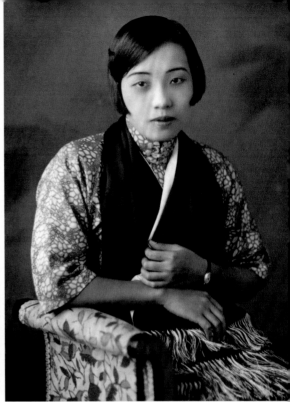

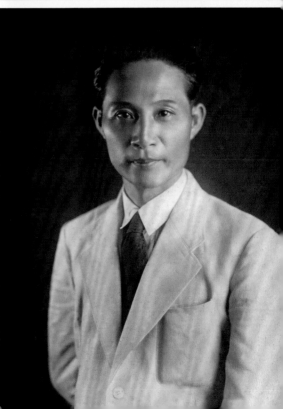

右頁右上‧彭瑞麟（亞圃廬寫真館），沉思的
男子，東京，1928-1931（彭良岷收藏）
右頁右下‧彭瑞麟（亞圃廬寫真館），短髮女
子寫真，東京，1928-1931（彭良岷收藏）
右頁左上‧彭瑞麟（亞圃廬寫真館），濃妝
女子，臺北市，1930s（彭良岷收藏）
右頁左下‧彭瑞麟（亞圃廬寫真館），北投女
藝者，臺北市，1931（彭良岷收藏）
右上‧彭瑞麟（亞圃廬寫真館），阿扁仔，臺
北市，1931（彭良岷收藏）
右下‧彭瑞麟（亞圃廬寫真館），藍蔭鼎先生，
臺北市，1930s（彭良岷收藏）
左上‧彭瑞麟（亞圃廬寫真館），李石樵先生，
臺北市，1930s（彭良岷收藏）

1930 年代，彭瑞麟鏡下的時尚男女，服裝相
當多樣化。穿著西服的人越來越多，而中式旗
袍也蔚為風潮。有些人沉思、有些人微笑，意
在捕捉自然的瞬間姿態。在彭瑞麟的顧客中，
可看到西畫大家李石樵與知名水彩畫家藍蔭
鼎，他們與同為學畫出身的彭瑞麟淵源頗深。

羅訪梅、羅重台：羅訪梅寫真館

一九二二年，廣東人羅訪梅在太平町二之七五（今臺北市南京西路至長安西路之延平北路一段一帶）創立「見真軒畫館」，原先只是單純接受客人的請託而從事精炭畫像，後來受到攝影術的影響，於是雇請日本寫真師谷口駐館，改名為「羅訪梅畫像寫真館」，開始經營寫真業務。

羅訪梅最早以畫像成名，原拜膠彩畫大師呂鐵州為師，人稱「呂鐵卅派」，作品曾入選「第八回臺展」，現有兩張膠彩畫作收藏於張木養經營的北投文物館。

羅訪梅本人從未操作攝影實務，育有四子的他要求長子習畫及攝影，次子重鑾（又名冠鳴）赴日本東洋寫真學校學習後返臺經營寫真館。么子羅重台（一九二一—）回憶：「二哥曾在二戰中拍攝北投神

風特攻隊的戰士肖像，但這些照片已不知下落……」羅重台後來也到東洋寫真學校學習，畢業後返臺分擔二哥的業務。

一九六一年，羅訪梅寫真館開始手工彩色沖印，是臺北地區最早推

出彩色照片的照相館；也代理日本櫻花彩色底片，當時事業鼎盛。在一九四〇年代即用五百釐米的鏡頭捕捉人像的氛圍，主張不修整底片的理論，是當時同業所望塵莫及。

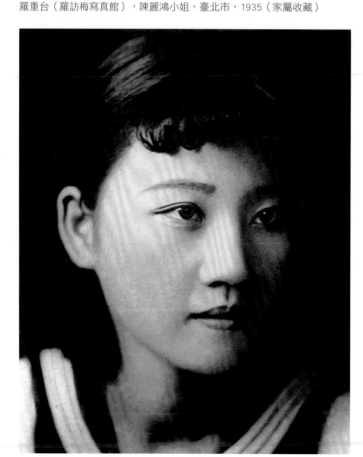

羅重台（羅訪梅寫真館），陳麗鴻小姐，臺北市，1935（家屬收藏）

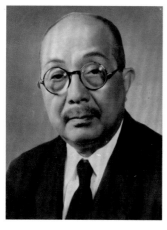 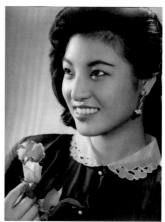

右上・羅重台（羅訪梅寫真館），明眸，臺北市，1950s（羅重台收藏）
中上・羅重台（羅訪梅寫真館），外國女子，臺北市，1950s（羅重台收藏）
左上・羅重台（羅訪梅寫真館），羅訪梅，臺北市（羅重台收藏）

右下・羅重台（羅訪梅寫真館），著旗袍的女子，臺北市，1950s（羅重台收藏）
左下・羅重台（羅訪梅寫真館），張阿祥少年時，臺北市，1932（張阿祥家屬收藏）

吳金淼：金淼寫真館

金淼寫真館的主持人吳金淼（一九一五─一九八四）、吳金榮（一九二四─一九九七）兄弟為楊梅人。一九三四年陳振芳在中壢開業，吳金淼受知心好友影響學習攝影，一九三五年六月取得「寫真營業許可證」，正式營業。

吳金淼從小喜歡書畫，有藝術天分，一度想到日本習畫，因母親吳鐘緞妹不捨而無法成行。吳金淼、吳金榮、吳明珠兄妹三人感情深厚，終身未嫁娶，與琴、畫、攝影、知心好友共度一生。

吳氏兄弟留下許多刻劃楊梅地區社會文化、庶民生活的「出寫」（委制外拍）照片，總數超過一萬五千多張，是臺灣攝影發展史一大寶藏。這種「出寫」的特質，正好符合「攝影術」與生俱來平易近人的大眾化性格。透過寫真師，時代的

集體記憶得以放射出歷久不衰的光芒。

吳金淼與友人合照。從不自然的景深與透視角度可以得知，本圖應為合成照片。照片中最前者看似為拍攝者，後方兩人皆目視別處，而形成這張怪異卻饒富趣味的照片。（吳榮訓收藏）

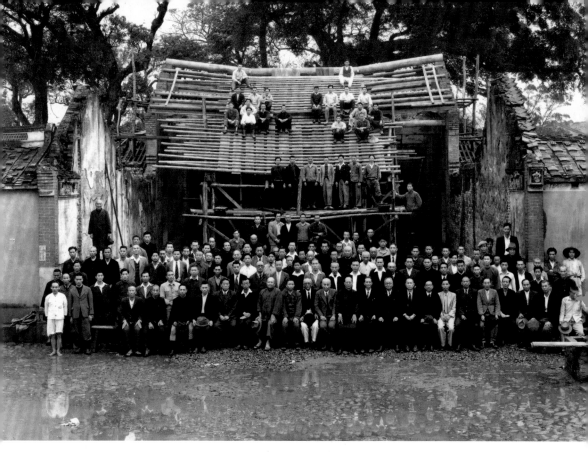

吳金淼（金淼寫真館），楊梅錫福宮重建正殿升梁紀念，楊梅鎮，1948（吳榮訓收藏）。楊梅錫福宮原名「三界爺廟」，主祀三官大帝，清代至今歷經七度重建，為當地客家人的信仰與精神依歸。

吳金淼（金淼寫真館），「藝光操人形劇團」試演會，桃園縣，1944（吳榮訓收藏）。中日戰爭爆發後，傳統漢文化在臺灣開始受到打壓。原本以中國戲曲為主題的布袋戲，紛紛改演日式劇情。人偶也從生、旦、淨、丑、雜的劍俠裝扮，變更為身穿和服、梳髮髻、配戴武士刀的日本武士。

右上·吳金淼（金淼寫真館），楊梅客家婦女，桃園縣，1935（吳榮訓收藏）。左上·吳金淼（金淼寫真館），
藝妓，桃園縣，1935-1945（吳榮訓收藏）。右下·吳金淼（金淼寫真館），大樹下，楊梅鎮，1945-1955（吳
榮訓收藏）。左下·吳金淼（金淼寫真館），著消防裝女子合照，楊梅鎮，1935-1945（吳榮訓收藏）。日本
將國內的消防制度引入臺灣，並積極推廣消防教育，定期舉辦消防演練，圖中可見當時女子穿著消防裝的樣貌。

左・吳金淼（金淼寫真
館），楊梅救護團合照，
楊梅鎮，1955-1965（吳
榮訓收藏）。日治末期
的戰爭環境下，女性整
裝從戎赴戰場，從事前
線醫護救助的巾幗英雄
樣貌，是當時重要的政
治宣傳圖像。

下・吳金淼（金淼寫真館），桃園縣楊梅鎮第一期新兵徵集歡送入營留念，楊梅鎮，1951（吳榮訓收藏）

張才：影心寫場

張才（一九一六─一九九四）出生於臺北大稻埕怡和巷（今民樂街），一九二四年父親過世後，由大哥張維賢（一九〇五─一九七七）照顧。同年，張維賢成立「星光演劇研究會」，在當時被稱為「臺灣新劇第一人」。

一九三五年，張維賢在日本友人的推薦下，讓張才到日本「東洋寫真學校」及新興攝影運動的推手木村專一所創立的「武藏野寫真學校」就讀寫真科，自此開啟他對攝影的興趣，奠立其攝影生涯。

一九三六年，張才回到臺灣，在臺北太原路成立「影心寫場」。但他沉迷於古典黑膠音樂，不熱中寫真館的經營，「老闆不在」便成為店裡的口頭禪。一九四〇年，張才與張寶鳳結婚，隔年到上海投靠大哥。一九四一至四六年間，張才

以萊卡小型相機記錄「悸動中的上海」，因此留下數百張作品。

戰後，張才與鄧南光、李鳴鵰並列臺灣「攝影三劍客」，持續推廣社會寫實、紀實攝影的理念，至今仍看得到他的影響力。

上‧張才（影心寫場），武川先生，日本，1934（張姈姈收藏）。張才留學東洋寫真學校時拍攝。

右頁‧張才（影心寫場），張才。快門三劍客之一的張才以鏡頭直接、犀利而真切著稱。張才外拍時，使用木製 8x10 全景相機工作，記錄台灣早期社會的人文影像。

張才（影心寫場），女子剪影，臺北市，1936-1939（張姈姈收藏）。一旁向日葵剪影的笑臉，反襯女子朦朧的面容，使人充滿遐想。

陳振芳：振芳寫真館

陳振芳（一九一七—一九九九）是中壢人，日本「東洋寫真學校」第十六期畢業，早年受「唐山畫像」師父廖技先的影響自學攝影術，一九三四年成為第一位在中壢開業的寫真師。一九三六年，因自覺不夠精進，赴日本東洋寫真學校學習技藝。返臺後重新開張「振芳寫真館」。

他與吳金淼為知心良友，經常到楊梅拜訪，住上數日甚至十幾天。生性浪漫、喜愛釣魚，常與吳氏兄妹外出寫真，留下許多出遊照片。在梁國龍所編《回首楊壢》書中著名的吳金淼三兄妹與父母親的全家福照片，經陳振芳長子陳勇雄證實，是其父陳振芳拍攝的。

陳振芳與妻子鶼鰈情深，拍下許多妻子年輕時的倩影，及為人婦後的端莊賢淑，愛妻之情自然流露。

陳振芳全家攝於振芳寫真館
亭仔腳（騎樓）。（陳勇雄
收藏）

陳振芳（振芳寫真館），吳金淼全家福，楊梅鎮，1944（吳榮訓收藏）

右‧陳振芳（振芳寫真館），日本習作：
女子寫真 1，1935-1936（陳勇雄收藏）

左頁
左上‧陳振芳（振芳寫真館），日本習
作：女子寫真 3，日本，1935-1936（陳
勇雄收藏）
右上‧陳振芳（振芳寫真館），日本習
作：女子寫真 3，日本，1935-1936（陳
勇雄收藏）
左下‧陳振芳（振芳寫真館），陳劉櫻
嬌（陳振芳之妻）4，桃園縣，1951-
1958（陳勇雄收藏）
右下‧陳振芳（振芳寫真館），日本習
作：女子寫真 3，日本，1935-1936（陳
勇雄收藏）

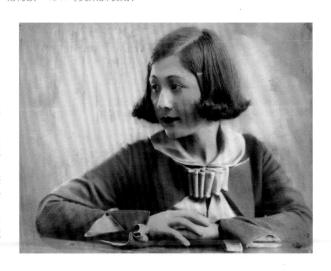

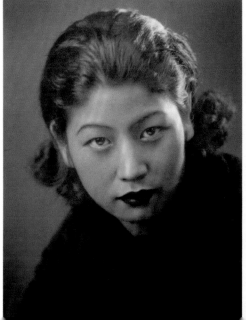

黃玉柱：光華照相館

黃玉柱（一九一六—二○一三）
十七歲時原本對繪畫有興趣，後來
轉向同時與黃姓肖影師（臺語發
音，即精炭畫像師）習畫的黃丁進
學習攝影。黃丁進比黃玉柱年長十
歲，曾在日本人的寫真館當學徒，
因獲得黃玉柱家人的投資而開設
「日活寫真館」，黃玉柱便在他店
裡當了三年四個月的學徒。後來黃
玉柱從「石橋寫真館」主持人石橋
（東洋寫真學校第一屆畢業生，石橋寫
真館是鳳山第一家寫真館）那裡得知
東洋寫真學校，二十歲時赴日研
讀，一九四一年第二十期畢業，於
二戰爆發後返臺。

二十一歲到二十三歲這段期間，
黃玉柱在「南開寫真館」當寫真
師，這是與他同期畢業的陳連科在
南投開設的寫真館。後來轉到日本
人的「瑪莉寫真館」（一九四三—

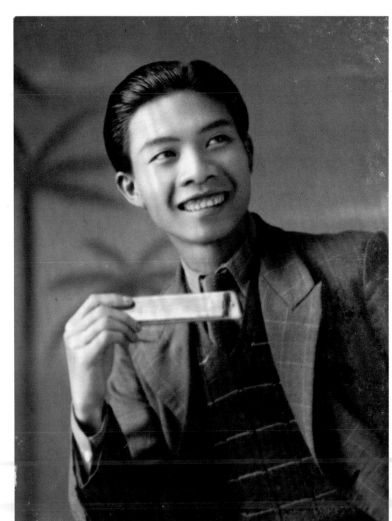

一九四四），一九四五年又轉到鳳
山「石橋寫真館」當修整底片師
傅。戰後他在鳳山開設「光華照相
館」，至今仍由其後代持續經營。

他是臺灣南部日治時期寫真館的大
師，擁有手工彩繪技巧和修整底片
的精湛功夫。二○一三年，他以
九十七歲高齡過世。

上‧黃玉柱（光華照相館），湖邊小憩，1940s（攝影家家屬收藏）

右‧黃玉柱（光華照相館），綁蝴蝶結的少女（彩繪上色），鳳山市，1950s（攝影家家屬收藏）。在過去臺灣早期社會拍照是一件大事情，家家戶戶在拍照前都會穿上最好的衣服並上妝，從少女盛裝打扮的模樣可以看出其一二。

右頁‧黃玉柱（開南寫真館），黃玉柱於開南寫真館二十三歲攝影紀念，南投縣，1940s（攝影家家屬收藏）

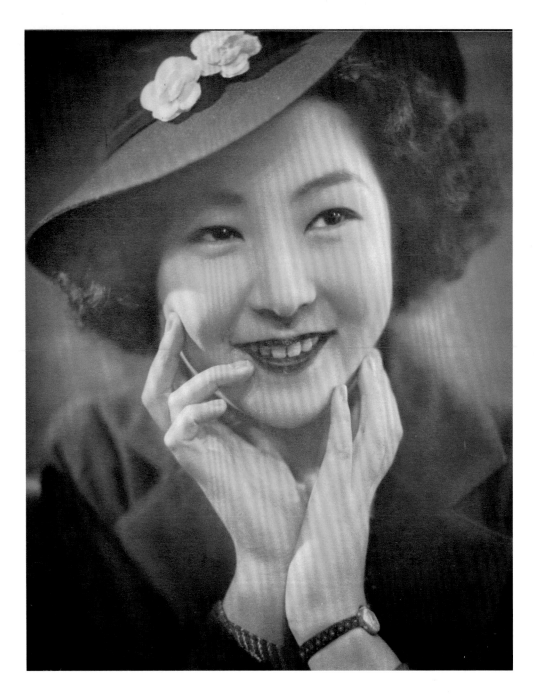

黃玉柱（光華照相館），淑女（彩繪上色），日本，1940s（攝影家屬收藏）。
一名戴著有小白花裝飾帽子的女士。

右上‧黃玉柱（光華照相館），日治時期女學生（彩繪上色），日本，1940s（攝影家家屬收藏）。一名穿著學生制服的女學生。

左上‧黃玉柱（光華照相館），紗巾少女寫真（彩繪上色），鳳山市，1950s（攝影家家屬收藏）

右下：黃玉柱（光華照相館），戴手套的女子（彩繪上色），鳳山市，1950s（攝影家家屬收藏）

左下：黃玉柱（光華照相館），小天使（彩繪上色），鳳山市，1950s（攝影家家屬收藏）

林壽鎰：林寫真館

林壽鎰（一九一六—二〇一一）

十四歲時在「徐淇淵寫真館」當學徒，當時的師傅經常會留一手，尤其是藥水的配方，學徒只能使用師傅配好的藥水。直到一九三四年十八歲時赴日，研讀了很多書之後，才知道原來可以花錢學到這些知識。後來他考進「日之出寫真株式會社」，當時的寫真館的技術主任竹田矢日教導林壽鎰打光的技巧和知識，從學徒到寫真師一路受到恩師細心的照顧。

一九三六年，林壽鎰返回桃園開設「林寫真館」，在當時桃園已有三家寫真館，都是採自然光源，只有他使用「電光球」（電燈泡）的採光手法。對於室內影棚，尤其在拍攝人像時，燈光光源的比例非常重要。除此之外，打在臉頰、頭髮、肩部「效果燈」的運用及整體視覺

的平衡感，都不會比當時的日本寫真師遜色，因此生意日益昌隆。每年正月初一到初三，每天都有超過一百人排隊拍照，這一個月可以做到千元以上的生意，足以支持他一整年的生活。

當時寫真館是時髦的場所，如何用心經營的重點，是寫真師用特別的技法吸引客人，雙重曝光、三重曝光、女扮男裝、剪影效果、人工著色等都是當時常用的技法。戰後，林壽鎰加入業餘攝影學會，曾多次參加國際沙龍攝影比賽，並屢獲大獎。一九六二年，他創立「桃園縣攝影學會」。二〇一一年，以九十五歲高齡過世。

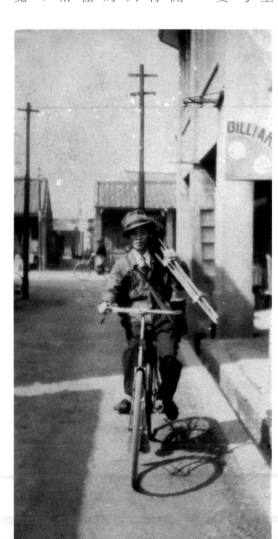

林壽鎰騎著腳踏車攜帶寫真機「外寫」
（國立臺灣博物館典藏）

林壽鎰（林寫真館 / 桃園），
林壽鎰與女扮男裝友人合
影，1930s（國立臺灣博物
館典藏）

林壽鎰（林寫真館 / 桃園），
女子寫真（雙重曝光），桃
園市，1938（國立臺灣博物
館典藏）

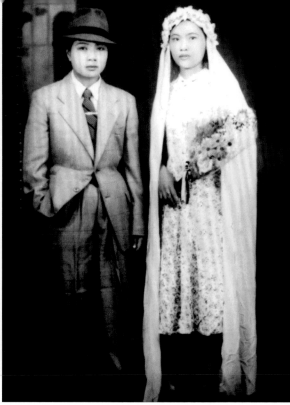

右上‧林壽鎰（林寫真館／桃園），女友裝扮新郎，桃園市，1938（國立臺灣博物館典藏）
左上‧林壽鎰（林寫真館／桃園），月雲（三重曝光），桃園市，1937（國立臺灣博物館典藏）
左下‧林壽鎰（林寫真館／桃園），林壽鎰（雙重曝光），桃園市，1940s（國立臺灣博物館典藏）

左頁
右上‧林壽鎰 （林寫真館／桃園），桃源街內的女子，桃園市 1937（國立臺灣博物館典藏）
左上‧林壽鎰（林寫真館／桃園），花與女，桃園市，1938（國立臺灣博物館典藏）
右下‧林壽鎰（林寫真館／桃園），淺笑，桃園市，1930s（國立臺灣博物館典藏）
左下‧林壽鎰（林寫真館／桃園），彈曼陀林（女扮男），1937（國立臺灣博物館典藏）

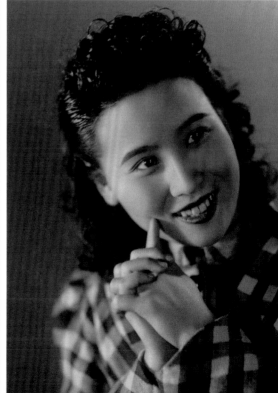

帝國之眼：繪葉書中臺灣的意象

徐佑驊

在日治時期的教育讀本中，編者以第一人稱的敘述視角，帶領學童從一張「哥哥寄來的明信片（繪葉書）」中「看見」臺北的總督府、臺灣神社、（哥哥的）學校、公園等，勾勒清晰卻又模糊的臺北印象，符應「帝國之眼」的喜好。如一九一五年，福建省甲種農業學校的學生來臺參訪，「至嘉義廳，廳長各致贈紀念片三張」；又在臺灣神社時，由神社僧人「下榻招待，並贈同人風景片數張」，可見當時明信片在推廣觀光與交流活動中，已是常見的宣傳品、餽贈品。

一九三○年代後，除了因應各式博覽會而特別設計發行的明信片外，隨著大眾觀光活動的蓬勃發展，明信片的流通更加普及，並成為交流活動的重要紀念品，有時甚至不僅是旅行的紀念品，還是旅行的目的，證明某人曾經「到此一遊」。

日治時期的明信片極大數量與「蕃族」相關。「蕃族」的形象在在體現了殖民權力如何運作視覺圖像的「再現」與「詮釋」。殖民者對於臺灣原住民的關注，最初是人類學的調查工作，著眼於呈現蕃族迥異於漢人的文化及生活型態。這些「人類學式」的凝視角度，

圖1‧日月潭之原住民婦女（攝影者不詳），日治時期，南投縣（顏博政收藏）

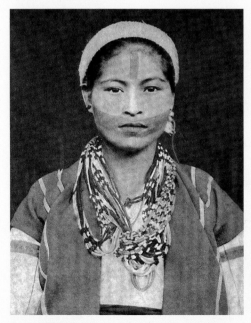

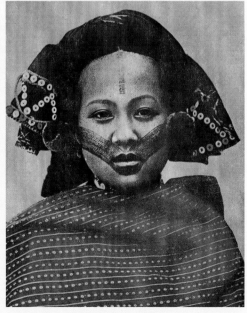

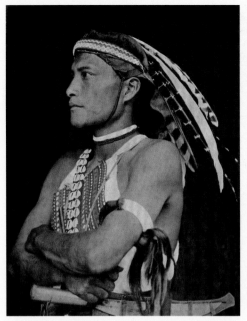

圖3‧曹族（鄒族）部落的青年（攝影者不詳），日
治時期（顏博政收藏）

圖2‧曹族（鄒族）頭目禮裝（攝影者不詳），日治
時期（顏博政收藏）

圖5‧太魯閣族的美女（攝影者不詳），日治時期（顏
博政收藏）

圖4‧臺灣南部原住民婦人（攝影者不詳），日治時
期（顏博政收藏）

多以臺灣住民正面或側面半身的盛裝（圖2–5），或是打獵、獵首（出草）（圖6、7）、織布等生活樣貌（圖8、9）呈現，一方面是極具異國情調的「臺灣原味」，另一方面又以其野蠻未開化的形象對比日後殖民經營的成果（圖10）。尤其是宣傳意味濃厚的觀光明信片，竟然還可見以刻意擺置的模擬情境，再現殖民者與原住民之間的衝突氛圍。

在寫真帖和明信片中為數眾多的「蕃人歌舞」，明顯異於殖民者以「獵首」象徵「野蠻」的意義。牽著手圍成一圈圈跳舞，或是敲擊杵臼歌唱的蕃人意象，再現了一種可親的、溫和的形象。與此同時，這種蕃人視覺化的歌舞昇平，也似乎刻意地為理蕃事業、霧社事件及各種為使蕃族「文明進化」的血淚史抹上一層寧靜歡愉的保護色。經過理蕃事業的整頓後，「臺灣蕃族」逐漸被抽離姓名、族名、地理空間分布，而以歡愉的「歌舞」之姿，「跳（脫）」出原生的歷史文化脈絡，進入殖民者所編制的視覺框架中，成為一概括性的「蕃族」的象徵符號；尤有甚者，還成為觀光活動和觀光景點不可或缺的象徵性表演。

一九二三年，日本皇太子來臺，臺灣總督府特意安排了原住民歌舞表演和婦女「織布秀」。這些穿戴著隆重族群服飾的臺灣蕃人們，不論男女、老少，在臺

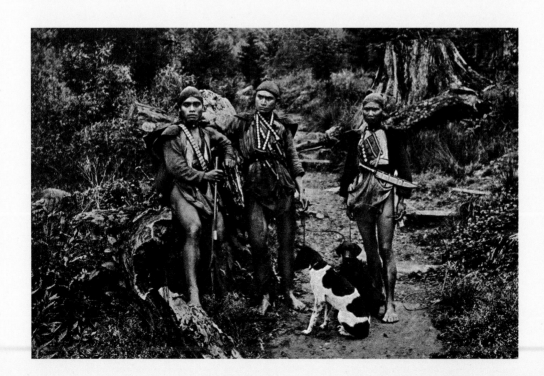

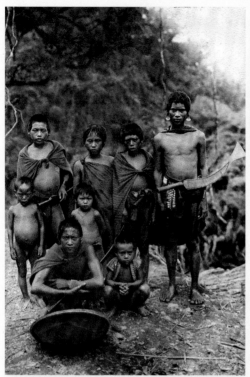

右頁
圖6‧鄒族出獵的情景與土狗（攝影者不詳），日治時期（顏博政收藏）

右上
圖7‧原住民首取祝杯（攝影者不詳），日治時期（顏博政收藏）

左中
圖8‧原住民婦女織布情形（攝影者不詳），日治時期（顏博政收藏）

左上
圖9‧南澳社原住民（攝影者不詳），日治時期（顏博政收藏）

左下
圖10‧反抗之原住民（攝影者不詳），日治時期（顏博政收藏）

北公園或角板山載歌載舞，所有殖民者與原住民之間的衝突，在一片歌舞昇平的形象中被抹除了。而蕃族歌舞的視覺象徵經過「帝國之眼」的觀看後，更形固著而成典型化的視覺象徵，並散見於各式案內、明信片等視覺文類中。例如「蕃人杵歌之於日月潭」，便形塑出「遊歷日月潭必定要觀賞蕃人杵歌」的典型化視覺意象。

以「日月潭杵歌」為例，不論是寫真帖，或是《鐵道旅行案內》中都有以「蕃人杵歌」之於「日月潭」的視覺意象，就連風景戳章也以一群蕃人演出杵歌的形象代表日月潭，同樣的視覺符號重複出現於不同發行者的明信片中。於是，觀光客來到日月潭，除了遊覽日月潭的山水風景、接觸一些粗淺的蕃人杵歌背後的文化意義之外，更重要的是必定要拍攝一張「於日月潭與蕃人杵歌合影」的留影。

在這批發行於一九三〇、四〇年代的明信片中，除了原住民之外，還可看到安居樂業的小攤商（圖11、12）、廟會（圖13、14）、美人（圖15、16）和風景名勝（圖17）。如果說蕃族是以歌舞的姿態再現其意義，那麼臺灣漢人和臺灣本有風景名勝的寧靜歡愉落於何處？一九二七年（昭和二年）臺灣日日新報社所舉辦之「八景」選舉活動，可說是其中最具代表性的命名活動了。

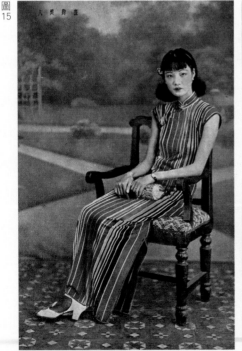

圖15

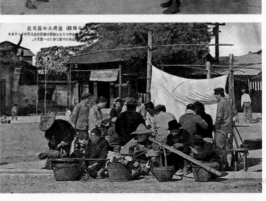

圖11

圖12

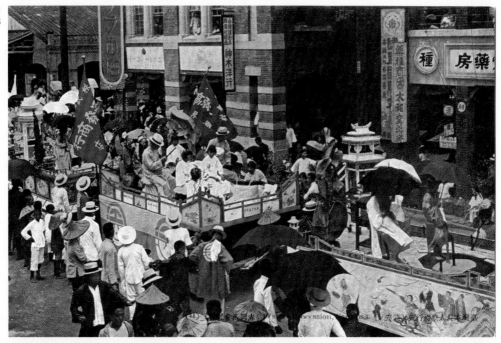

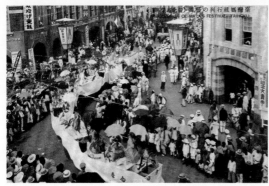

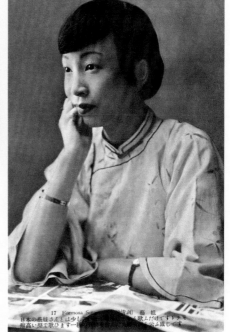

圖11・推著二輪車販賣布匹的小販
圖12・臺灣露天店
圖13・臺灣本島人祭禮行列（范謝將軍）
圖14・臺灣媽祖行列藝閣2
圖15・臺灣美人2
圖16・臺灣美女藝姐：寶釵
圖17・虎頭埤白鷺雲集
　　　（攝影者不詳），日治時期（顏博政收藏）

由官方主導下選定的「二別格」（神域—臺灣神社、靈峰—新高山）、「八景」（基隆旭崗（臺北）、淡水（臺北）、八仙山（臺中）、日月潭（臺中）、阿里山（臺南）、壽山（高雄）、鵝鑾鼻（高雄）、太魯閣峽（花蓮港）、「十二勝」（草山北投（臺北）、新店碧潭（臺北）、大里簡（臺北）、太平山（臺北）、角板山（新竹）、大溪（新竹）、獅頭山（新竹）、五指山（新竹）、八卦山（臺中）、霧社（臺中）、虎頭埤（臺南）、旗山（高雄））、政治意涵與產生方式都迥異於清代。其後，八景等名勝的象徵意象更不斷被複製、擴散為極具象徵性的臺灣風景圖像。而那些統治鎮壓、產業開發的剝削、控訴、差別待遇，也已散逸在辛勤耕作的農田一隅、風姿綽約的藝妓淺笑，以及駢肩雜遝的廟會祭典當中。

日本帝國殖民者在寫真帖（照片集）、風景畫、教育讀本等靜態媒介中，以殖民者的眼光刻意挑選「何謂臺灣」的視覺象徵，又透過觀光活動蒐集名勝郵戳、明信片的動態實踐，互為表裡地編織一套綿密而細緻的臺灣視覺秩序，進而使觀看者將這套觀看臺灣的方式，內化為「理所當然」的觀看方式。

圖
17

臺灣十二勝地　虎頭埤　白鷺雲集　（臺南州新化郡）

第四章 日治時期寫真帖中的臺灣視覺 —— 徐佑驊

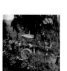

自十九世紀歐洲帝國主義興起，地誌學、人類學的記錄方式不僅對於某一地區空間的人、事、物有其學術上的研究價值，更標示了帝國權力的掌控範圍。這種以製圖（cartography）和民族誌（ethnography）彰顯帝國權力的方式不是歐洲獨有，中國清朝以康熙年間《皇輿全覽圖》（一七一七）、乾隆年間《皇清職貢圖》（一七五一）最具代表，還有如《南蠻圖冊》（miao albums）等視覺化的圖像，一方面畫出清帝國的疆域界線，另一方面也是帝國內各民族的分類圖示。舊帝國主義的權力操作尚且如此，日本作為新興帝國主義的一份子，如何建構一套觀看的秩序？如何形成這套秩序的論述？

日治時期的臺灣攝影

在日本殖民統治以前，臺灣攝影主要為西方來臺者所應用，攝影作品也未於民間流通，不論是寫真館的開設或技術的學習，臺灣本地人的參與程度有限。因此，在成為日本殖民地之前，臺灣人還不能算是真正認識、真正使用了「攝影」這項技術，若真要論及臺灣攝影「發展」的時間點，就得以一八九五年後日本統治臺灣開始說起了。

日治時期的臺灣攝影，除了民間的寫真業與社團蓬勃發展之外，不可忽略的是統治當局對「寫真」的態度，以及對「寫真」的諸多限制，舉凡攝影者選擇的拍攝對象與範圍都受到官方的規範，並非「即見即拍」。臺灣總督府對於軍事要塞地帶均有明令規定，哪些區域、建物及多少距離內不得從事寫真、繪圖等行為，即使在行為允許範圍內，也必須申明目的、作業位置、原版數、複製數、作業期限，取得司令官批准核可。從簡永彬訪談桃園「林寫真館」林壽鎰的口述訪談中，無論山川水景、軍事要塞，甚至四十五度斜角的拍攝都要經過憲兵司令部的審查。尤其到了大東亞戰爭戰況正熾的一九三九年，連「旅行案內」（觀光指南）中都可見提醒遊客注意軍事地區限制攝影的規定。

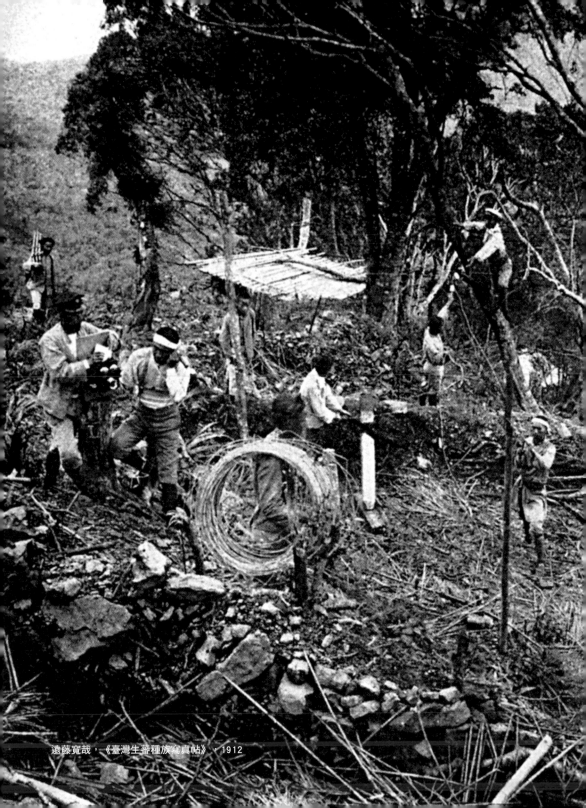

遠藤寬哉，《臺灣生番種族寫真帖》，1912

臺灣寫真帖的出版

日治時期寫真帖的出版，不論官方或民間數量皆很可觀。目前國內官方所典藏出版資料完整的寫真帖，以一八九六年（明治二十六年）《征臺軍凱旋紀念帖》年代最早，其他包括一八九九年（明治三十二年）介紹臺灣名所勝景的《臺灣名所寫真帖》、各版本的《臺灣寫真帖》，藏量最豐的「皇太子殿下行啟臺灣」相關紀念寫真帖等等，依研究者的收集和「國家文化資料庫」、「臺灣大學數位典藏」等線上舊照片資料庫來看，寫真帖數量相當龐大，當中又以國立臺灣圖書館（原國家圖書館臺灣分館）所藏最多（根據館方數位化的資料統計，微縮資料共計八十六冊）。

基隆御登陸，《皇太子殿下臺灣行啟記念寫真帖》，1923

官方出版者中，主要是以隨軍記者、官方行政人員、學校教育行政人員、警察人員、各地駐在所人員蒐集、拍照之後，由總督府文書課、山林課、州政府的寫真課、軍課、民政部、鐵道部、臺灣教育會、日日新報社等編輯成冊出版；民間出版則多是由軍隊退役的記者、警察或是來自民間私人寫真館集結成冊出版。由於當時攝影材料取得不易，而總督府文教課又多所限制，軍隊寫真師等，才能夠取得登記購買玻璃版底片的許可。因而，以官方眼光攝影的「臺灣寫真帖」，多是試圖以教育和政府方面的宣傳、展示，為觀看者構築了認識的框架；而出版雖可分為官方機構與民間寫真館的出版，但民間寫真館往往亦除了營業寫真外，高等學校為製作教材所需，或者執行公務的文教為官方委託。

臺灣總督府行啟，《皇太子殿下臺灣行啟記念寫真帖》，1923

各寫真帖的外觀尺寸、用紙磅數、材質各有特色，有些是印刷成冊，有些是另外以照片黏貼的形式製成。除了寫真帖中所採用的一幀幀寫真之外，封面設計也可一窺寫真帖特色。例如一九〇八年（明治四十一年）總督府官房文書課所編輯出版的《臺灣寫真帖》，其封面以厚度約一公分的類厚紙板材質，製成具有立體效果的蘭花、香蕉樹等雕刻圖樣，設計獨特；其他如《臺灣的事情寫真帳》（一九二三），可見椰樹與水牛圖像；《阿里山與新高山寫真帖》（一九二三），有新高山遠景、林相前景以及蝴蝶蘭；《臺灣的風光》（一九三五），將檳榔、木瓜、芭蕉、鳳梨高低排列於地平線上等等的封面設計，各自呈顯出其欲表現「臺灣意象」的企圖。

研究者大都同意日治時期臺灣寫真帖的發行，可以說是將攝影中的記錄功能與宣傳效果達到最佳利用的證明。例如，陳俊雄認為寫真帖可歸類為：日本領臺之初的軍事行動（2%）、風俗類（26%）、蕃地事務類（15%）、重要工事建築類（7%）、山岳攝影（8%）、人物紀念類（15%）、宣傳活動類（20%）、報導寫真類（5%），學術研究類（2%），共九種類型；羅秀芝則是將寫真帖分類為：政治宣傳；軍事；產業與建設：名勝、風俗與民情；地方之介紹；其他等六大類，她認為寫真帖主要是以政府之政治宣傳（直接的政治宣傳、軍事討伐成績宣揚、產業與經濟成效之宣揚），以及各地景觀、風土和民情（名勝、風俗與民情和地方之介紹）為主。

《臺灣寫真帖》，1908

《臺灣的事情寫真帳》，1923

《阿里山與新高山寫真帖》，1923

《臺灣的風光》，1923

新高山寫真，日治時期

臺灣山岳寫真

日治時期臺灣的攝影發展，研究者如黃明川等認為大抵可分為三類：一是山岳攝影；二是集中以原住民為對象的異俗攝影；三是殖民地建設帶有宣傳意義的照片。這樣的立論雖有再檢證的空間，卻也相當程度地反映寫真帖概括性的出版狀況：當臺灣總督府分派森林治水調查隊和山林課陸地測量部，到中央山脈實際測定山脈地理，為各山峰命名，臺灣的山岳攝影也從此進入全新境界。

由此也可看出新殖民者對於臺灣山岳的眼光，迥異於日治以前的統治者。相較於清朝對於臺灣山岳基於文人墨客浪漫而較不科學的曖昧書寫，日治時期透過科學調查與實際的登山活動、軍事的「理蕃政策」，進而控制臺灣山岳。（日治時期理蕃政策分為四個時期，第一期

一八九五年治臺開始至一九○二年，第二期一九○二年至一九○九年總督佐久間左馬太的大規模討伐之前，第三期一九一○年至一九一四年的五年理蕃計畫，第四期五年理蕃計畫以降，各地持續的教化、醫療等撫育工作。其中以第三期五年理蕃計畫期間戰事激烈，此時也留下許多理蕃事業的寫真帖。）

有關臺灣山岳的寫真帖包括：一九一○年（明治四十三年），臺灣總督府民政部通信局出版發行的《新高山研究報告寫真帖》；一九一三年（大正二年）森丑之助、中井宗之編著《臺灣山岳景觀》，由新高堂發行，內有新高山、合歡山、奇萊等山各角度寫真，並附解說；一九二七年（昭和二年）《阿里山新高山景色寫真帖》，臺南中央寫真館林久三出版，共有阿里山、新高山附近寫真共五十幀；一九二八年（昭和三年）帝國在鄉軍人會阿里山分會發行《阿里山與

上‧太魯閣峽谷，《臺灣紹介最新寫真集》，
1931

左上‧次高山，《臺灣紹介最新寫真集》，
1931

左下‧新高山，《臺灣紹介最新寫真集》，
1931

新高山寫真帖》；一九三四年（昭
和九年）《臺灣山岳》有次高山、
新高主山、八通關等。

　　從這些山岳寫真帖來看，新高
山、阿里山是箇中焦點，而這兩座
山之所以成為各山岳寫真帖中最熱
門其來有自。根據林玫君的研究，
「阿里山—新高山」這條登山道
路，初登者為鳥居龍藏、森丑之
助和幾名原住民（當時稱為「蕃
族」），其後二十多年，殖民政府
多次開鑿、修繕，將此視為「最重
要的登山道路」，也是對外宣傳臺
灣之北的「特殊的登山道路」，一
直到一九三八年（昭和十三年）都
還有大翻修的工程。再者，新高山
的神聖性與象徵性，以及阿里山神
木、蕃人舞踊等，在之後也轉化為
象徵臺灣的特定符號，在其後許多
非山岳類的寫真帖中，也可看到上
述象徵臺灣的寫真。易言之，山岳
寫真雖然看似自成一類，但其中某

些視覺化的元素，也早已滲入其他並非以山岳為主題的寫真帖中。

「蕃族」寫真

「蕃族」作為一視覺符號，也因時代的不同有再現方式的略微差異。起初寫真帖中的蕃族只是以「北蕃」、「南蕃」如此概略的名稱登場，其符號意義的存在為的是填補一套觀看秩序得以成立。因此，由寫真帖所能夠接收到的訊息，並不足以讓觀者知曉這些「蕃族」來自何處？姓誰名什？當然這也不是寫真的視覺重點，其視覺重點在於呈顯出「殖民者與臺灣蕃族」之間的權力關係，也就是：蕃族於殖民者統治的知識體系中，被刻意抹除了個別差異及特殊性，僅被標示為臣服者或反抗者，無聲的蕃族是作為完整臺灣論述的「補述」。

在多冊以臺灣整體為寫真對象的寫真帖中，臺灣蕃族的相關寫真卻未被明確歸屬於某一特定空間，而是另外以「隔離」的方式，被放置於州廳屬性不明的「雜部」或是最末尾的段落。原住民因此在臺灣的視覺構圖中，一方面處於「懸置」的位置，另一方面卻又極具象徵地標示著臺灣原生景觀的「異國情調」。

寫真帖中蕃族往往被隔離於一般行政州廳之外，正對應了彼時日本治理蕃族的態度與政策，是以平地與蕃地劃分為截然不同的體系，在法令上明確地將蕃人、蕃地劃為特別行政區，而有別於漢人的普通行政區。

從一九〇三年《臺灣名勝風俗寫真帖》的「臺灣總督府內樺山總督及生蕃人合影」照片中。我們可以看到的是樺山總督安坐其位、蕃人別蹲踞最前排和站立於最後排，另一

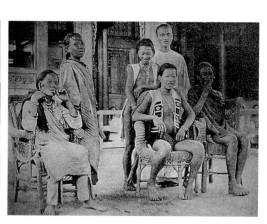

左‧臺灣總督內樺山與原住民合影；右‧總督府內擺拍的原住民，《臺灣名勝風俗寫真帖》，1903

幀則只有蕃人的寫真。或站或坐的蕃人被擺置成櫥窗中展示的人像一般，面對鏡頭的尷尬和不自在表現於其低垂、斜視的視線中，而微開的口，究竟是開心地咧嘴微笑，或者有話想說？

在累積了各式人類學調查、山林蕃族調查，以及理蕃事業的進行後，蕃族寫真不只被用以補足整體臺灣的視覺片段，更可見於大篇幅理蕃事業的寫真中。許多獨立成冊的蕃族寫真，如一九一二年成田武司編輯發行的《臺灣生蕃寫真帖》，除了各族寫真之外，並有理蕃實況、隘勇線前進與隘勇線警備寫真，以及理蕃實況文字說明。

蕃族寫真的蒐羅內容大都在呈現蕃人容貌、服飾、工藝特色，以及蕃社中生活型態。早期關於蕃族的寫真，大部分為靜態的、人類學式的調查與記錄性質，多見蕃人穿著其族服被拍攝頭部正面、側面、半身照、全身照等，或者於家屋前以刻意呈現「蕃人與其生活型態」的形象被拍攝。約莫是進入大正年後，或許與人類學式的展示涉及社會大眾的觀感有關，蕃族寫真的視覺元素，漸漸由靜態如調查報告一般的寫真轉變為動態的形象，諸

《臺灣生蕃種族寫真帖：附理蕃實況》，1912

如：「蕃人機織」、「舞蹈」、「日月潭杵歌」等。隨著時間淘洗，當人類學式的記錄性逐漸消退後，這幾項出現愈見頻繁的視覺元素，卻也成為日後臺灣蕃族的象徵性符號，廣泛被挪用於其他各類視覺史料中。（一九〇三年，大阪博覽會原本預定將朝鮮人、支那人、臺灣生蕃等七種人種以真人展出的方式，在「人類館」裡演示各種族的個性、生活習慣等。但消息公布後，隨即招致中國留學生的強烈抗議，最後有關「支那人」的展出被下令中止。隔年，美國聖路易萬國博覽會中，日本未將臺灣原住民送往會場展示的理由，或許原因之一是受到前一年大阪博覽會中「人類館事件」的影響。直至一九三五年在臺灣舉辦的「始政四十週年紀念臺灣博覽會」，才以帶有娛樂性的原住民歌舞表演，凸顯理蕃事業的成功與現代文明的進步。）

《始政四十周年記念臺灣博覽會寫真帖》（1936）。1935 年，日本官方傾力舉辦這場博覽會，向世人展示日本統治臺灣的成果。50 天內吸引進 330 萬人參觀，其中隱含了「看見臺灣」的政治視角。

打造由北而南的地理觀看

「臺灣寫真帖」所再現的臺灣，相當程度地呈現出統治者將臺灣劃分為哪幾個區塊的地理空間及如何治理臺灣。從《臺灣名所寫真帖》所看到的臺灣，即便沒有明確的「目次」，但全本寫真帖依序編排，也對應了這種由北而南觀看臺灣的順序。若將時間回溯至清領時期的臺灣，則會發現這個空間框架及觀看順序，並不僅是「自然地」反映現實或歷史的必然演變而已，其中反映的是空間架構隨著統治者有意識主導之下的發展。

清法戰爭後，臺灣被劃分為臺北府（下轄淡水縣、新竹縣、宜蘭縣）、臺灣府（下轄苗栗縣、臺灣縣、彰化縣、雲林縣、埔里社廳）、臺南府（下轄嘉義縣、安平縣、鳳山縣、恆春縣、澎湖廳），以此分別治理北臺灣、

中臺灣、南臺灣，並另設臺東直隸州統轄東臺灣。日治時期歷經多次行政區變革，至一九二○年（大正九年）臺灣行政區劃分成「五州二廳」：臺北、新竹、臺中、臺南、高雄五州，及臺東廳、花蓮港廳，因而在達不到設州標準的條件下，另設「廳」直隸於總督府。

乍看之下，日治時期的行政區塊與清領時期大致相合，但其實發展重心上卻有不同：在殖民者刻意的經營下，改變了清末原本臺北、臺南一樣大的都市模式，而使臺北發展成為臺灣政治、經濟、文化中

臺灣府（下轄苗栗縣、臺灣縣、彰化縣、雲林縣、埔里社廳）、臺南府（下轄嘉義縣、安平縣、鳳山縣、恆春縣、澎湖廳），以此分別治理北臺灣、

衡，設臺北、新竹、臺中、臺南、

高雄州，其中地理位置屬東部臺灣的宜蘭也包括於臺北州之內；東部臺灣的花蓮、臺東，以及澎湖島，因人口稀少，農、漁業發展受限於地形和氣候，無法取得相對平衡，因而在達不到設州標準的條件下，另設「廳」直隸於總督府。

主要架構：此外，澎湖廳幾經獨立、合併後，於一九二六年（大正十五年）再恢復為獨立一廳的編制。

西部地區的行政區劃依據人口、面積、地形與產業等，為求相對平衡，設臺北、新竹、臺中、臺南、

《臺灣名所寫真帖》（1899），由北而南的編輯順序呈現臺灣的地理景觀。

消失的東臺灣

心，形成其獨大之姿，同時更使臺北成為日本殖民統治的「發動站」。殖民眼光所構築的「臺灣」必須由北而南出發，對應的正是殖民統治由此開始而展現的脈絡。

西部與東部的開發與治理，一方面取決於客觀的自然資源條件，日本初始統治臺灣時就是以殖產開發為最大目的，而這也是日本於一八七四年出兵佔領臺灣東部的一大原因。然而，細究其中緣由，還有不可忽略的是殖民者經營的態度和政策，除了資源條件的影響之外，也包含因文明開化的差異而將西部與東部區分的考量。

彼時依據「文明」與「野蠻」的觀點，將「平地、漢人」視為地方行政的一環：「山地、蕃族」則列入殖產項目之下，等待開發教化。

再加上東臺灣的發展因受制於水利開發，雖總督府自一九〇九年官營移民村在花蓮港廳試辦後，積極介入水利開發，但因涉及「蕃害」問題需要明確的「理蕃政策」處理蕃地與蕃族；直至一九三〇年代「霧社事件」後才算較為解決水源問題、完備水利建設。如此看來，日治初期東臺灣圖像付之闕如，及至昭和年間東部臺灣大抵開發後，東臺灣圖像寥寥可數，正反映出殖民者經營東臺灣的態度和政策。

在殖民統治之初的明治年間，《臺灣土產寫真帖》與《臺灣風俗與風景寫真帖》等寫真帖中，均不見可明確稱之為東臺灣土產或風景的寫真，至多不過是「南蕃酋長の武裝」這類寫真中稍稍瞥見東臺灣的留影。而於《臺灣土產寫真帖》與《臺灣風俗與風景寫真帖》皆收錄的「北蕃人的飲酒」，則由於北蕃各社分布區域廣泛，即使寫真旁

左・北蕃人的飲酒，《臺灣風俗與風景寫真帖》，1903。
右・南蕃酋長的武裝，《臺灣風俗與風景寫真帖》，1903。

附有文字說明，仍無法斷定是否為分布東臺灣（中央山脈以東）的北蕃。此外在《臺灣名勝風俗寫真帖》等幾冊明治時期的寫真帖中，東臺灣的圖像若非不見影跡，就是以寥寥幾幀蕃人、海岸、峽谷寫真填補東臺灣影像的空缺。大正、昭和時期的東臺灣影像，開始為記錄理蕃事業的景況所擴充，尤其大正年間由臺灣寫真會出版之《臺灣寫真帖》，雖名為《臺灣寫真帖》，卻編入了相當篇幅的「蕃族的動搖」，其所在的歷史脈絡正是「理蕃事業」正熾的時空背景。

東部臺灣若要舉出區域性鮮明、較具全面性規模的寫真帖，則只有一九三三年（昭和八年）毛利之俊編著的《東臺灣展望》可為代表了。作者於序中寫道，期望此帖讓東臺灣能夠「以『樸素未施胭脂的女兒』（お化粧ぬきの娘東臺灣）的樣貌被接受」。但細究此帖以當時頗為珍貴高級之珂羅版印刷（collotype）而成，還大費周章地在日本大阪印刷，可見編輯對此帖的重視程度。再看此寫真帖中，雖有蕃族生活型態及原始風俗的寫真，但篇幅卻遠遜於駐在所官員及其家屬、各學校、醫所建設等。由此可見，甫出版時被定位為「旅遊導覽」類，而慎重其事地出版內容「包山包海」的《東臺灣展望》，實為被殖民者刻意盛裝打扮，以呈現殖民建設成果的視覺表述。

政績・觀光・南進基地

從明治到大正、昭和時期，比例大增的是各類建設與觀光地點的寫真。建設可概括分為「行政」、「衛生」、「產業」，和「交通」類，所謂行政類的建設，諸如：州廳舍、各級學校等；衛生類以醫院及下水道寫真最多；產業類有商工會社、製糖工廠、農林礦業的作業狀況等，交通類可見各地鐵橋、鐵道、車站等。觀光景點則以溫泉地、公園為代表。伴隨殖民建設而紛紛成立的近代建設，對應日本實施「同化於近代」的政策理路，自是有跡可循，這些學校、醫院、測候所、衛生下水道等，展現歷經十數年的治理成果。其次也極其重要的是，為日後南進基地預作準備。

臺灣作為日本第一個殖民地，其宣傳意義想必更勝於其他各地，尤其在被稱為「產業臺灣」、「熱帶臺灣」的中、南部，更可看出所選擇的「臺灣」與前述產業、交通類寫真彼此間的對應關係。一九一四年，將同樣由臺灣寫真會出版的《南部臺灣寫真帖》與《北部臺灣寫真帖》比較，明顯可見北部臺灣與南部臺灣寫真重點的不同：北部臺灣以官衙、學校等行政建物為多，產業類僅佔一小部分，南部

則以臺灣產業類（製糖會社、工廠、其他各業作業狀況）比例最大。寫真帖中所見的比例差異，客觀來看的確是反映現實景況，但也因透過這種視覺圖像的呈現與傳播，南北發展的差異被更加強化、形象更為深化。

一九三〇年，南國寫真大觀社陸續出版的《臺南市大觀》、《高雄市大觀》，將市內建物分為「重要官署」及「民間建物」兩大部分，官署主要為州廳舍、車站、學校、醫院等公共建設；而重要的民間建物多為商行、會社，及少部分私營醫院。這兩冊大觀強調的就是所謂的「產業的臺灣」。直至一九三三年南國寫真大觀社以精美的珂羅版印刷發行《屏東旗山潮州恒春東港五郡大觀》，產業類的商工會社、工廠等仍為寫真帖主要篇幅。

太平洋戰爭結束前的寫真帖受到戰爭影響，出版數量銳減，其他寫

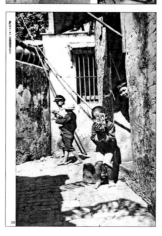

《南方的據點・臺灣：寫真報導》

真雜誌內容大多以戰爭為主軸。一九四四年（昭和十九年）朝日新聞社刊行的《南方的據點．臺灣：寫真報導》，開頭便以「大東亞と臺灣」強化了大東亞（戰爭）與臺灣之間的連結，以受教育的學生、操練體能的青年等多幀寫真，訴說著臺灣如何歡欣踴躍地響應著徵兵制的實施。而臺灣之所以能夠成為南進基地的條件，實因其豐富的產業資源，與歷經殖民整備後的各項成果，因而國語教育、蕃人教化不能不提及，並有大量篇幅介紹著山林、移民村、農業、糖業、牧畜、工礦、製茶、製麻等發展。此外，以交通幹線連結而成的網絡，所織出的各地觀覽名勝及名產「案內圖」（導覽圖），實可理解為帝國勢力以交通網絡串連後，整編領土內資源的企圖與結果。這種以強調「產業」和「交通」的寫真情況，並不獨見於「臺灣寫真帖」，在發展臻於極致的戰爭期間（一九三七－一九四五），日本「國際文化振興協會」對外宣傳亦是以寫真來誇耀物產豐饒。

殖民者的「看見臺灣」

在日治時期寫真帖這套「觀看臺灣的方式」中，作為他者的臺灣，於各個時期呈顯出不同的時代特性。明治時期著重於確立統治權力的視覺論述，寫真帖裡出現象徵統治存在的「城門」比例甚高，究其原因乃源自於殖民之初對於統治權力尚未確立的焦慮，特地將城門標誌出來，作為前朝舊跡的留存證明，同時也代表著日本自身殖民臺灣的確立。

大正時期這種統治權力的焦慮不再，加以經營有成，於是從寫真帖可見其「臺灣」視覺論述重點以建築、產業、交通等項，呈現殖民治績，而此治績所營造之安定、富饒社會環境，亦為大眾觀光奠下基礎，「蕃族」形象以「歌舞」之姿逐漸典型化為臺灣蕃族之象徵符號即在此時期開始發展。

隨著觀光事業的開展，昭和年間的寫真帖再現了愈來愈多觀光屬性的「臺灣」風景。另一方面，強調產業與交通的視覺元素也再擴張，尤其進入戰爭期間，臺灣成為宣揚南進基地的形象。而懸置於時空脈絡待編制的蕃族、臺灣風俗等，一則填補了整體臺灣框架中空缺的原生臺灣、傳統臺灣，一則也是殖民者為使其統治經營更形確立、強化的對照。

本文轉載自第十二期《攝影之聲》，二○一四年五～六月，第十六～二十九頁。

第五章 二戰前後的臺灣攝影界 —— 林壽鎰

日本統治臺灣五十年，對於臺灣人攝影技術的發展報導不多。在我收集的資料中，一九〇一年鹿港開設了第一家以「二我寫真館」為店號的寫真館，之後逐漸擴大到全省各地。直到一九二八年，第一位東京「東洋寫真學校」畢業生游天助在臺北創立「大光明寫真館」（作者註：游天助為「東洋寫真學校」第二十三期畢業，開業後再到東京深造的可能性較高）。這些老前輩可能都已過世，他們所遺留的照片未曾公開展示供人欣賞，至為可惜。

一九八六年，《光華雜誌》連載張照堂的《影像的追尋》三十篇文章與相關作品，引起文化界再次探討臺灣攝影史的熱潮，尤其是後起之攝影界菁英，對於二戰前後攝影界的狀況深感興趣與關懷。隨著許多的攝影前輩一一被挖掘，許多埋沒數十年的珍貴照片得以重現。而在諸多報導文章中，以不同年代觀之，彭瑞麟的經歷與成就最令人佩服。

臺灣第一位寫真學士

日本人稱攝影為寫真。為培養高級攝影技術人才，一九二六年（大正十五年）在東京正式創立「東京寫真專門學校」，志願投考該校者，須具備高中以上之學歷，始有資格參加考試，每期錄取名額最多四十名為限，進修時間三年。

一九三一年（昭和六年），彭瑞麟以第一名的成績畢業，成為臺灣第一位寫真學士（註：當時日本的教育制度為，專門學校畢業授與「專修士」的資格，而彭氏在當時報紙或名片上都打上寫真學士的頭銜，是否為其他學會的學士或當時授與學士資格，已無法查證）。同年，他在臺北太平町三丁目（延平北路三段）二樓創立「アボロ（亞圃廬）寫真館」，櫥窗裡排滿與眾不同的照片，而且為表示技術新潮，省略中間的PHOTO，並招收三位學徒。

筆者的親家羅全獅（桃園人，民國元年出生，戰後改行）是應徵合格者之一。他曾在亞圃廬寫真館工作六年，據他說彭氏為擴大業務，開業次年便將寫真館遷移至當時大稻

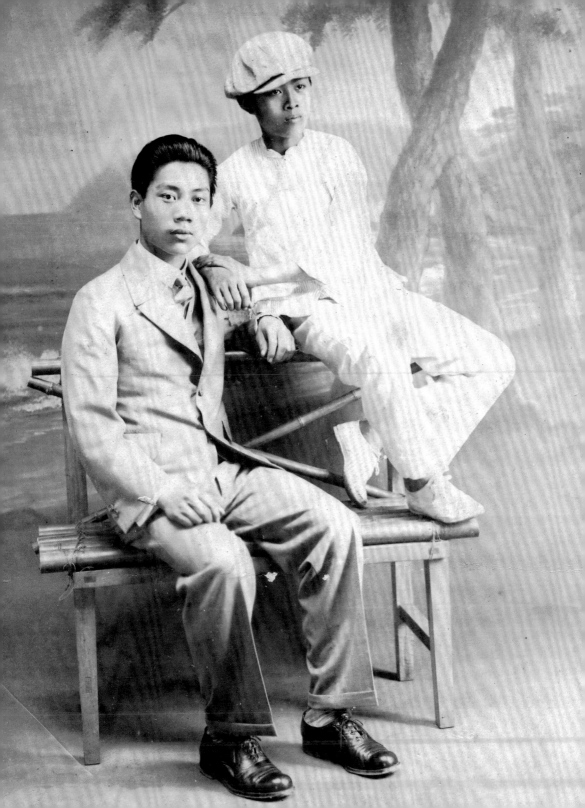

埠裝潢最豪華、美女最多的大酒家
CAFÉ‧ELTEL 斜對面，租下一、
二樓重新營業，兼營寫真研究所。
我的師父徐淇淵（一九二〇年在桃園
經營寫真館，已亡故）也是早期參加
的研究者之一。

開啟學習攝影的風潮

根據他們兩人的說法，以臺灣人
業者來說，亞圃廬寫真館不僅是當
時臺北業界價格最高，業績第一，
更以新穎的技術和淵博的學理聞名
東南亞，慕名前來學習攝影的人
絡繹不絕，業餘、內行皆有，女性
也為數不少。進修分為速成科與專
業科兩種，每期學費至少三十圓，
研究雖有固定時間，但由於部分內
行者因在家鄉營業未必都能按照規
定的時間前來上課，以致研究期限
彈性地從三個月到六個月，甚至延
長到一年。這時期因為有這樣傑出

上‧頭戴禮帽、身著大衣的彭瑞麟（彭良岷收藏）

左‧彭瑞麟（亞圃廬寫真館），阿草仔，1931（彭良岷收藏）

右頁‧林壽鎰（左）（國立臺灣博物館典藏）

的人士指導，攝影水準得以日益提升。期間也舉辦過三次不同題材的個展，盛況空前。

不久彭瑞麟被日軍徵召到廣東，充當客家翻譯官，臺灣人突然少了唯一的攝影人才。此後許多有志學習攝影技術者，為充實更高的技術水準，都轉赴日本國內的寫真學校深造。短期為一年期至三年期不等，但選擇東京「東洋寫真學校」第一部人像科者佔百分之九十以上。該校規定應徵者必須先送修整完成的底片（五乘七玻璃片）及加印該底片之印片一張，經嚴格審查合格，始能赴東京上課。該校一年僅招生兩期，每期限額六十位，授課期間三個月，收費六十圓，其中人像攝影指導每人每次十五分鐘，三個人共同使用一間暗房。根據該校的一九三六年第十六期畢業生第八〇一號的陳振芳所提供的資料，可知該校臺灣人畢業生的名單。戰後

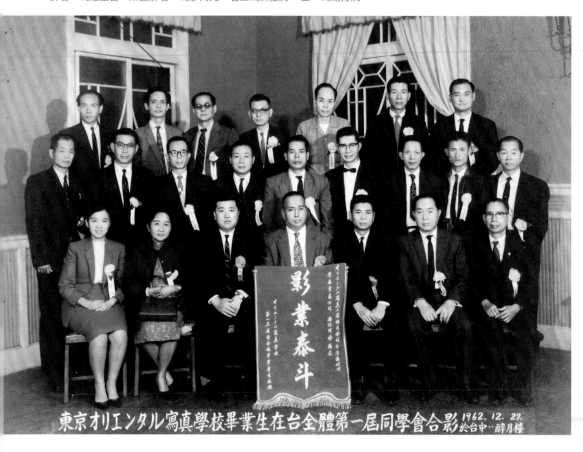

東京オリエンタル寫真學校畢業生在台全體第一屆同學會合影　1962. 12. 27 於台中 "醉月樓"

一九六二年首次在臺中「醉月樓」舉行同學會，從第十四期到二十五期出席人次共二十位。由於戰後各地街道名稱改變，有許多同學無法聯絡。而在一九六二年出版的《臺灣照相‧器材名鑑》中，該校畢業生登記有十幾位。

從一九三二年彭瑞麟授業開始到戰前為止，不少喜愛攝影的臺灣人都受過正統教育，其中大部分雖為從事人像攝影業者，但兼營攝影器材、或為攝錄政府機關以及各種的行業活動而兼用小型照相機等從事營業者大有人在，可說是專業兼具業餘工作的混合時代。

當時的寫真館並無代客沖印放大業務，因此業餘者大部分委託寫真材料店代替，有些水準較高的業餘者，在寫真材料店購買沖印放大藥，MQ‧D76等，自設暗房親自作業者，為數不少。

攝影技術提升

從一九○一年開始，臺灣雖有攝影技術卻缺乏放大器材，因此以油煙粉為繪料的大張「人像繪」（精炭畫像）頗為盛行，但畫像家必須兼營外照攝影業務，才能生存。筆者在一九二九年（十三歲）為了謀生選擇畫人像為業（當時一張十六乘二十吋的人像繪索價十圓），同時學習攝影技術，兩年後以此為業，開始周遊各地。一九三六年由東京返回桃園創立「林寫真館」，此時放大器材與技術已大為進步，「人像繪」反而乏人問津。當時的業餘者及專業者為吸取新技術，都定期購買東京出版的 Asahicamera、Cameraart、Phototimes 等攝影月刊雜誌，前二者屬於業餘者之參考書，後者則屬於專業者之參考書，刊登世界名家作品、新潮流、新技術、新器材，以及國內外的攝影比賽消息、作品評介等，頗受攝影界喜愛。

此時在市面寫真材料店的櫥窗裡，大都是日本照相機，以低廉價格吸引大眾購買。至於德國高級相機如 Leica、Contax 等，購買者大都為日本人，也許是因為文化水準與欣賞能力不同所致。然而，臺灣人在日本月刊雜誌的影響下，業餘與專業者的技術和欣賞能力大為進步且有所改變。

例如，在開業次年（一九三七），與日本同業「小山寫真館」競爭，為了讓高職學校畢業紀念冊（刊載學生課外活動、授課實況、校舍生活動態等）看起來更充實，我開始使用羅萊康特（Rolleicord）照相機；為了提高照片品質和保存長久，自己調配藥水，全年保持溫度二十度，水洗一小時。因為一人獨自工作，常常到深夜才能休息。工作雖辛苦，但暗房工夫與業績逐漸提

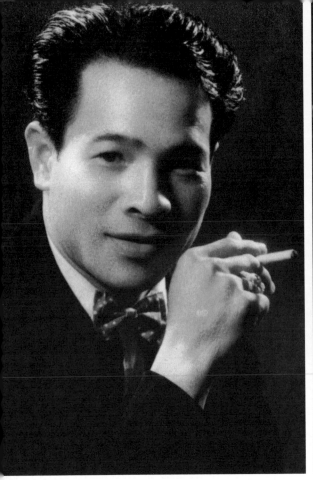

林壽鎰（林寫真館／桃園），臺語演員武拉運先生，1940（國立臺灣博物館典藏）

林壽鎰（林寫真館／桃園），從草地（鄉下）來的姑娘，1937（國立臺灣博物館典藏）

寫真登錄制度

不久之後，第二次世界大戰爆發。一九四三年，臺灣總督府為了防諜而舉辦「第一回寫真登錄制度」，應徵者將近三百位（參加作品數保密），合格者八十六位，其中臺灣人占二十一名（編按：登錄第三十六號吉永晃三是鄧南光的筆名，實為二十二名），這是臺灣攝影界的創舉，也是臺籍攝影家首次展示作品的機會。後來所印製的《第一回登錄寫真年鑒》中，刊登一百一十一張作品，後面附載登錄攝影家姓名、地址和登錄號碼，登錄名額只有八十六位，號碼卻有九十七號，少列十一位，其原因不詳。

升，最後讓日本同業無法繼續在桃園經營，我也因此無意中踏入業餘攝影的行列。

該冊臺籍攝影家共有二十一位，名單和登錄號碼如下：

臺北市：邱創益（第三十四號）、林龍安（第四十五號）、李火增（第四十八號）

臺中市：賴阿鳳（第五號）、楊為慶（第七十號）、陳耿彬（第八十號）

彰化市：黃文章（第三十一號）

南投街：吳瑞烽（第六十六號）

北斗街：謝明廷（第七十三號）

豐原街：林煥德（第八十四號）

臺南市：陳堯偕（第十六號）、呂士文（第十八號）、孫有福（第十九號）、黃秋二十號）、陳謙遜（第二十四號）、黃得（第七十四號）、楊文津（第六十一號）、林祖川（第八十六號）

門六街：林明福（第七十一號）

李火增，榮町（今衡陽路和博愛路口），1942（李政達收藏）

高雄市：陳啟川（第七十八號）
玉裡街：黃火雲（第十四號）

次年，臺灣總督府舉辦「第二回寫真登錄制度」，合格者皆受頒登錄證書，這是一張巨大的萊卡造型徽章（五・五公分乘二公分），背面刻有登錄號碼，掛在胸前頗為神氣；同時也頒發合格者身分證，背面記載事項，登錄號碼必須與徽章同號，必須隨身攜帶。持本證件者不可犯「防諜」之禁忌，在攝影活動中言論行動必須自重等規則，頗

1944 年，臺灣總督府舉辦「第二回寫真登錄」制度，合格者皆受頒萊卡形狀徽章的登錄證書。

李火增，李火增的妻子李林招治，1940（李政達收藏）

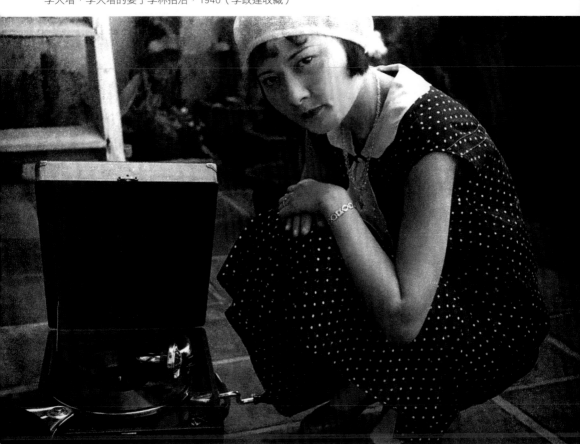

為嚴格。有此證件在身，到處攝影不受干擾。本人所獲號碼第九十三號，但該時候「第二次世界大戰」已入末期，盟軍日夜空襲，物資缺乏，大家忙於疏散，因此日本政府無力印成專集，對於參加人數及作品合格者名單，無資料可證實，也許臺灣人的合格名額比第一回相比

領有寫真登錄證書的鄧南光在街頭拍照。李火增，臺北市，1941（李政達收藏）

增加不少。

一九四五年，物價飛漲，日本人為維持家計和考慮回國時減輕行李等因素，將珍藏的攝影書籍擺在臺北市之南門路邊拍賣，從一九二八年起到一九四四年間各種珍貴的攝影圖書均有，甚至有歷屆《國際沙龍》專集、《世界名家攝影傑作》專集以及最高水準的攝影專集共三套。其中業餘級《アマチエア寫真大講座》（業餘攝影大講座）全套十冊，教學級《ARS寫真大講座》二十冊，科技級《最新寫真科學大系》全套二十四冊。有關臺灣事務部分共有三冊，包括一九三五年「東京書局」所發行的《タイヤルは招く》（來去泰雅族），以專題介紹臺灣高山族泰雅族；一九三九年「臺灣交通局」發行《風光臺灣》，以介紹觀光名勝為主題；以及一九四四年東京「朝日新聞社」所發行的《南方的據點‧臺灣：寫

《南方的據點‧臺灣：寫真報導》

真報導》，以宣揚戰時人民生活態為主題。其他如侵略中國及東南亞之報導寫真專集等書，其內容將許多悲慘殘忍的事物加以美化、扭曲歷史，令人傷心。總而言之，種類數量之多，令人歎為觀止，可惜當時本人財力有限，未能大量購藏，深感遺憾。

戰後攝影比賽盛行

戰後初期，政客、商人爭先恐後尋求快捷發展，攝影界也不甘落後。自一九四八年開始舉辦各種不同題材的攝影比賽，如全省攝影比賽、淡水沙崙海水浴場攝影比賽、上林花攝影比賽、臺灣新生報創刊四周年攝影比賽等。評選委員多為擁有高級相機者，或與文化界關係良好的攝影同好。這是因為從「七七事變」到一九四五年第二次世界大戰八年動亂中，在「全力為戰勝」的強力號召下，各行業漸被壓抑，包括攝影界，失去了自由發揮創作潛能的機會，戰後一時難以產生共同的領導者與權威者。此外，外國膠捲代理商為促銷產品，從一九五七年開始由「富士」（FUJI）首先舉辦第一屆攝影比賽，一九五八、五九年間，「依爾福」（ILFORD）等代理商舉辦兩次。「櫻花」（SAKURA）也從一九六四年起，分別舉辦黑白、彩色攝影比賽五次。各代理商為求評審公允，都會將參加作品郵寄到生產國家，聘請名家評審，而且評審者都不知道作者是誰，而能公正嚴格地評審。此舉不但使參加者更為踴躍，其結果更可讓參加者信服，只有「依爾福」採初選郵寄臺灣、決選郵寄香港決定名次，這或許是過渡時期的必然狀態。

在筆者收藏的攝影書籍當中，最值得留存的是一九三一年日本「朝日新聞社」所主辦的《第五回國際沙龍專集》。三十八個國家參加，兩千五百八十件作品中有七百一十三件入選。臺灣只有郎大師靜山的作品《柳池弄艇》入選，據說這張照片是郎大師首次入選國際沙龍的傑作。六十多年前（本文寫於一九九〇年），臺灣有此輝煌的成績，讓國際攝影界刮目相看，令人印象深刻。

第六章
日本攝影工業與教育的啟發與展現 —— 簡永彬

一八八一年（明治十四年），長崎的上野彥馬從俄羅斯船長那裡取得五箱「乾版」，他藉此機會研究這種比濕版更簡便的材料。翌年，日本開始進口乾版，隔年又嘗試發展感光乳劑工業。雖然這個嘗試失敗了，但也埋下日本推展攝影工業和藝術的種子。

直到一九〇二年（明治三十五年），小西六石衛門進口印相紙的乳劑塗布機，才開啟日本的攝影工業。這時大批留學西歐的學子（如木村專一）陸續返日投入攝影運動，掀起日本近代攝影史輝煌的一頁。在明治中後期，隨著文明和藝術

思潮的開化，日本自學攝影技藝的素人（業餘）寫真家日益增加，逐漸壓迫到寫真館的生存。日本寫真館業界經常被素人寫真家批評缺乏藝術思想，終於在一九〇四年（明治三十七年）成立「東京寫真師同盟」，以結合知名寫真師、穩定價格及技術至上為目標。

一九一〇年（明治四十三年），小川一真當選會長，他向文部大臣（現教育部長）上書請願，希望在東京美術學校設置寫真科。請願設置寫真學校的運動向來由寫真館業界推動。直到一九一五年（大正四年）二月二十日，「東京美術學校

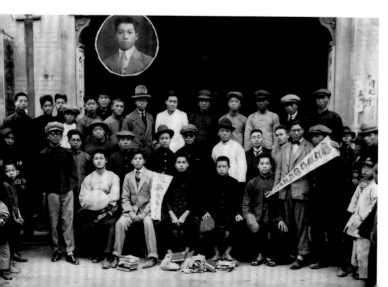

下頁·李火增，倩影，1938-1942（李政達收藏）

左圖·歡迎無產青年（拍攝者不詳），臺北市，1920s（簡永彬收藏）。後排中間穿白衫者為蔣渭水。

臨時寫真科」才正式設立，由鎌田彌壽治擔任主任教授。第一回志願入學者有三十三名，最後合格者僅十三名。往後每年只收七名學生，至一九二六年（大正十五年）廢止為止。所有的畢業生僅三十六名，包括中山岩太這位眾所周知的「新興寫真」旗手。

一九二三年（大正十二年），「小西本店」成立「小西六寫真專門學校」，三年後改名「東京寫真專門學校」（今東京工藝大學）；一九二九年（昭和四年），「東洋寫真株式會社」成立「東洋寫真學校」；一九三九年（昭和十四年）設「日本大學專門部藝術學科寫真科」。日本攝影教育終於步上軌道，從此建立亞洲最堅強的攝影人才庫。

從一九二〇年代開始，逾百位臺灣人負笈東瀛學習攝影。不論是留學或當學徒，大都以經營寫真館或材料屋為未來的出路。因為學歷和經濟因素，當時臺灣人大致選擇以下三所學校：

東京寫真專門學校

東京寫真專門學校是臺灣人學習攝影的第一志願。此校規定入學者必須具有中學畢業的程度，修業年限三年，實務與理論兼重，以培養攝影家及營業相館為重心。當時臺籍畢業者僅三位：

（一）彭瑞麟

一九三一年（昭和六年），彭瑞麟以第一名優異的成績畢業。在

彭瑞麟（亞圃廬寫真館），三原色碳膜轉染印畫法：靜物 1（東京），1930s（彭良岷收藏）

左上・彭瑞麟（亞圃廬寫真館），明膠重鉻酸鹽印相法：鄉村景色，新竹縣，1930s（彭良岷收藏）

右上・彭瑞麟（亞圃廬寫真館），明膠重鉻酸鹽印相法：樹與雲，新竹縣，1930s（彭良岷收藏）

前一年寫專時期，他以運用「三原色碳膜轉染印畫法」（Triple color of Carbon Process）的作品《靜物》，入選第十九回「東京寫真研究會」的《研展畫集》（第二十一輯）。

畢業後回臺創立アボロ（亞圃廬）寫真館，附設「亞圃廬寫真研究所」。他是臺灣首先提出「三原色碳膜轉染印畫法」和「漆金寫真」等十九世紀末的傳統非銀鹽攝影工藝，即統稱「顏料印畫法」（Pigment Print）之永久不變色印相技法。

東京寫專的校長結城林藏很賞識他，私下傳授漆金寫真祕法。後來他以此創作出《太魯閣之女》，並入選一九三八年大阪「每日新聞」所主辦的「日本寫真美術展」，是

當年唯一來自臺灣的作品。然而，這項日本人發明的攝影術至今已失傳了。

長口宮吉在《工藝寫真》中如此描述「漆金寫真」：運用灑粉法、重鉻酸鹽與吸濕物質而產生光學變化的顏料印畫法。由蜂蜜、砂糖與重鉻酸鹽混合而成，可以吸著在漆版或其他工藝木板上的感光液，經過太陽光曝光後，底片高亮區域的面積，即玻璃版底片上呈現厚黑的區塊，然後轉染於木頭上形成高亮區域，再經過水洗，可附著金粉呈現金黃色澤且未受光部分（暗部）在玻璃版底片上呈亮部區，重鉻酸鹽（感光敏源載體）因受太陽能光或UV光而硬化為黑色區域，以致無法吸濕及附著金粉。隨著密接玻璃版底片濃厚度的不同，能得到金粉成像的濃度厚薄亦不同，故又稱「粉末寫真」、「蒔繪寫真」。

三調寫真館御寫真價目表

（二）林有力

林有力（一九一〇－一九七〇）出生於屏東林邊厝，原本在東京習醫，後因見血暈眩而改學攝影。一九三四年（昭和九年）畢業後創立「三調寫真館」，店名來自父親的名字「林三」，希望父親「三」所調教出的三個兒子像家中大柱（臺語音同「調」）一樣茁壯，另外還有「色調」的意思。

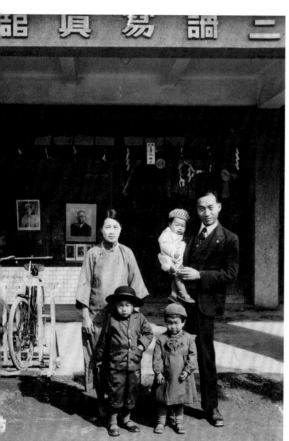

林有力一家人攝於三調寫真館

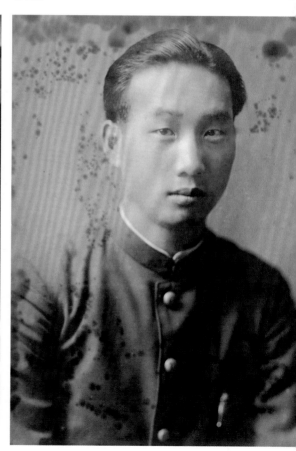

林有力

二〇〇七年，筆者在彭瑞麟的筆記中找到「三調寫真館」的目錄，上面印有「三原色碳膜轉染印畫法」及永不變色技法之拍照價格表，從這張表可知，一張四乘六英寸的照片是一般人的兩個月薪水。

林有力是當時繼彭瑞麟之後另一位有能力製作「顏料印畫法」的臺灣攝影師，但他留下的作品並不多。

（三）謝金俊

謝金俊（一九一四—二〇〇七）自東京寫真專門學校畢業後，進入日本《文化工房》畫刊，主要從事報導攝影記者的工作，一九四四年才回到臺灣。工作期間，他曾拍攝皇太叔校閱學生分列式及日本軍閥首相東保英機出巡的照片，一九四一年以作品《高飛選生柴原》入選《一九四一日本攝影年鑑》。

昭和十四年（一九三九），謝金

一九四五年，他頂下日人留下的「渡邊印刷廠」，在苗栗地區創刊發行三日刊的《民生報》，由其姪兒謝增德擔任發行人。戰後他受臺北《民報》之託，拍攝臺灣行政長官陳儀來臺的報導，並發表在《民

右頁·謝金俊，曠野，1940s
（謝國雄收藏）

左上·謝金俊，女性肖像2，
1940s（謝國雄收藏）

左下·謝金俊，女性肖像1，
1940s（謝國雄收藏）

右下·謝金俊手持自己的作品，
1991（簡永彬攝）

報》。那時他共拍了五張，陳儀踩上臺灣土地的第一步是他的傑作，並曾經公開展覽，可惜底片交給《民報》後下落不明，至為可惜。一九九一年筆者採訪謝金俊時，他告知所有的底片和作品多已散失，只留下兩幀他喜愛的作品。後來筆者仍繼續不斷探訪。皇天不負苦心人，二〇一八年謝金俊次子謝國雄自美返臺照顧母親，筆者在他允許下進入三樓客廳，找到兩只中型錦繡質地的底片夾，謝金俊一生鍾愛的底片和作品終於面世。這批作品大都拍攝女性容顏、青春蕩漾的身姿，充滿詩情畫意的藝術寫真，不但增進人們對日治時期邁向現代主義的女性的了解，也為後世留下時代的況味。

東洋寫真學校

東洋寫真工業株式會社為了培育攝影工業人才和營業寫真師，設立了東洋寫真學校（オリエンタル寫真學校），成為日治時期臺灣留學生最多的學校。修業年限半年、預備科三個月、本科三個月，入學考試是修整一張底片，通過後即可入學。一九六二年，臺籍畢業生首次在臺中醉月樓舉行同學會，當時與會者大都已過世。

東洋寫真學校臺籍畢業生

畢業生	畢業期數	開業寫真館
羅冠鳴	第 14 期	臺北羅訪梅寫真館
陳振芳	第 16 期（1936）	中壢振芳寫真館
謝增生	第 17 期	苗栗縣東陽寫真館（1935）
鄭榮泰	第 19 期	新竹新風寫真館
黃玉柱	第 20 期	高雄縣光華寫真館
紀秀茂	第 22 期	豐原豐榮寫真館
張才	第 23 期	臺北影心寫場（1936）
游天助	第 23 期	臺北大光明寫真館（1928）
陳麗鴻	第 24 期	臺北麗鴻寫真館
謝開衡	第 24 期	苗栗南安寫真館
羅重台	第 25 期	臺北羅訪梅寫真館
廖萬元	第 28 期	臺中真美寫真館
蔡水勝	期數不詳	屏東縣勝進寫真館（1921）
郭水龍	期數不詳	臺南縣雙美影場（1932）
陳來得	期數不詳	臺東縣東室影社

附註：1935 年，張才曾進入武藏野寫真學校就讀，受教於木村專一，但無法查證他先就讀哪所學校。

謝金俊，童年，1930-40（謝國雄收藏）

東京寫真學校臺籍畢業生

張海水	苗栗縣達東照相館
童生財	南投縣興亞寫真館（1938）
賴金梁	彰化國際寫真館（1937）
陳溪水	嘉義銀影寫真館（1937）
劉仁平	嘉義縣仁平寫真館（1940）
馬玉川	臺南縣銀嶺寫真館（1937）
吳其章	高雄縣明良寫真館（1938）
周啟運	臺東縣台美寫真館（1947）

東京寫真學校

東京寫真學校不受學歷限制，修業時間三個月，可以函授。

李旺秀（玉光照相館），李玉荷小姐（彩繪上色），南庄鄉，1955（李滇吉收藏）

林壽鎰（林寫真館/桃園），女明星張美瑤小姐（彩繪上色），1952（國立臺灣博物館典藏）

■ 從精炭畫像到寫真術

除了赴日留學，到日本當學徒或在臺灣人開的寫真館當三年四個月的學徒，也是臺灣寫真師考慮的出路。在攝影術尚未真正傳入之前，傳承自唐山的「精炭畫像」，畫像師以炭筆、九宮格入畫，是一般人為父母留下紀念畫像的唯一途徑。

當畫像師仍需兩週才能完成一張人像時，寫真術只需幾秒鐘就能完成一張逼真又修整無瑕的人像照，這對畫像館的師父來說是一項挑戰。

早期的臺灣寫真師有不少轉行自精炭畫像，其風格大致延續畫像時代的構圖：不太講究背景，大都是簡單的一盆花草、一張太師椅，人物端坐或倚靠案几。反觀歐洲，工業革命造成中產白領階級的興起，肖像攝影大為流行。攝影術也從貴族或新資產階級的特權，轉變為一種具「近代意識形態」的時尚，於

吳金淼（金淼寫真館），女子寫真（彩繪上色），楊梅鎮，1950s（吳榮訓收藏）

張阿祥（珊瑚照相館），張阿祥肖像（彩繪上色），苗栗縣，1934（攝影家家屬收藏）

是帶有「日常生活視覺」的攝影術開啟了近代史。

一八五〇年代，名片大小的「名片肖像」蔚為流行，一般大眾也能將自己的形象留給後代，可說是一項民主化的革新。然而，這種民主化的特質對生活在清朝和日治殖民時期的臺灣人來說，或許有察覺到這種潮流，卻無法落實在生活裡。

這些畫像師後來大都轉學攝影，開設寫真館，以跟上時代潮流。位於臺北太平町的「羅訪梅寫真館」，一九二二年由廣東人羅訪梅在舊址太平町二之七五創立「見真軒畫館」，後來受寫真術的影響，雇請日本人谷口寫真師駐館，改名「羅訪梅畫像寫真館」，開始寫真業務。其他如頭份「美影寫真館」（張阿祥）、桃園「林寫真館」（林壽鎰），都是從畫像師轉行為寫真師。

■影像風格的主張和實踐

日本經過大正時期民主教育的薰陶，都會大眾文化產業逐漸形成，「藝術寫真」的品質也提升了。

隨著文化的商品化，資訊傳播、複製文化和廣告活動的蓬勃發展，營業寫真館相互競爭，臺籍寫真師也陸續「出師」返鄉執業。這個時期（一九二〇一九四五）攝影的影像風格可分為五種趨勢：

（一）光源的運用逐漸成熟

寫真館最早都是使用自然光源，利用太陽光來捕捉肖像的表情。被拍攝人物必須隨著季節太陽光源而移動位置，光源體的強弱也會影響被攝人物的明暗對比。一般臺灣人所開設的寫真館，影棚的電氣化燈光設備不如日本人的寫真館來得普及，大部分寫真館是利用天

吳金淼（金淼寫真館），日治時期的女醫護合照，楊梅鎮，1935-1945（吳榮訓收藏）

井的玻璃裝置來控制自然光源的強弱，如臺中「林寫真館」。

當太陽光透過黑布或柔化光源的效果，以及光源的厚度、對比，決定了寫真師對被拍攝人物採取何種影像風格。例如，大太陽下加上半透明白布，可以柔化強烈的光源對比；若要表現更強烈的光源對比，可在人物肖像的側面加上黑布，以阻擋另一側光源的反射，一張對比強烈的影像便會凸顯出來。

電氣燈泡未普及前，影像風格大都偏向中間層次豐富的「軟調」，這是因為自然光源鋪蓋的大面光區域較廣，比較難在頭髮、肩部甚至眼部做到局部的效果。直到使用電氣燈光後，這些困難才迎刃而解。

早期寫真館常拍攝全身或團體照，後來逐漸轉向臉部特寫的攝影，這其實與鏡頭裝置有很大關聯。以前普通相館大都以兩百或兩百五十

張阿祥（美影寫真館），可愛兩兄弟，苗栗縣，1941-1943（攝影家家屬收藏）

彭瑞麟（亞圃廬寫真館），鏡子前的舞女，臺北市，1930s（彭良岷收藏）

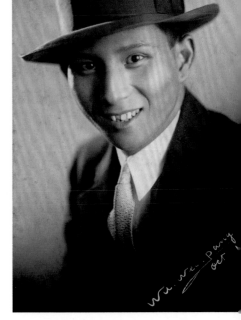

毫米為標準鏡頭，在一定的距離內拍攝個人照或三、四人合照，長寬四、五公尺的空間勉強可以支撐。早期民風保守，拍攝者與被攝者保持一定的距離，鮮少逼近拍攝人物。

專用人像鏡頭如五百釐米的鏡頭，就能以相同標準鏡頭的距離，推近至人物的臉部特寫。也因為鏡頭的特性和鏡頭光學的功能，遠近縱深的光景（景深的運用），可以隨著光圈運用來表現攝影師的風格，也能向顧客提出新穎的拍攝手法，進而刺激同業間的競爭。

右上．彭瑞麟（亞圃廬寫真館），微笑男子，臺北市，1934（彭良岷收藏）

下圖．鐘景畫（麗景照相館），金馬獎影帝歐威之父黃清波（左一）與青年團好友，臺南新化，1941（康文榮收藏）

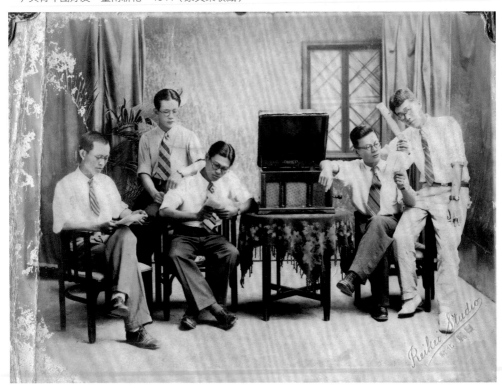

（二）修整底片技術的運用與演變

修整底片是寫真館營業的重要利器。人的皺紋、不均勻的皮膚質感都能處理，修整功夫的好壞足以影響寫真館的生意。

修整的工具很多，有挫刀、尖針、刀片、鉛筆、各式毛筆等，為了不傷害底片，師傅都會先在乳膠層上塗抹「ニス」（Varnish，凡尼斯油、樹脂油）。因此，我們所收集到的玻璃乾版、膠捲乳劑層，都會有塊狀的光澤和鉛筆的痕跡。塗抹「ニス」，除了能避免直接刮傷底片外，也可以讓鉛筆在塗抹的區域更容易著墨，以增加濃度；而且在刮、削面上使用尖刀或刀片，不會輕易損傷底片乳劑層。這是修整底片師傅最基本的功夫，也是「眉角」。

修整技巧有刮、削、塗、點等數十種筆法，鉛筆心的粗細、濃度都有影響之外，起筆轉圜、點修的

方法亦有不同，各種臉部的皺紋、凹凸傷痕都能解決。所謂「橘仔皮面」，就是把臉部修得像橘子表面一樣光亮、平整，使用打燈技巧可呈現細微的對比，沖印照片也會有極細緻的立體感。

現代閃光燈打法易形成均勻的光面，肖像臉部平滑卻乏立體感。日治時期的肖像流行皎潔、無瑕的女性容顏，那時也流行在底片上繪上

喜歡的背景，或增添臉部效果，或直接以劇場扮演等流行的裝扮入鏡。

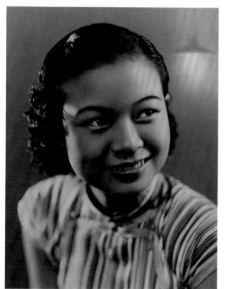

上・林壽鎰（林寫真館／桃園），姊妹淘的裝扮遊戲，1940s（國立臺灣博物館典藏）

下・林草「林寫真館」拍攝女性肖像的實景（林全秀收藏）。右側在太陽光下加上半透明白色布，以柔化強硬的斜面光；若要表現強烈的光源對比，則可在人物肖像的另一側加上黑布。

（三）特殊技巧的開發

由於生意上的競爭及迎合顧客的需求，寫真館必須開發特殊技巧，藉此磨練技術。例如雙重曝光、三重曝光等戲劇性的表現，所謂的「一人雙影」，女扮男裝、男扮女裝在當時成為一種時尚。「寫真油繪」、「寫真彩繪」等彩繪技巧，也填補彩色照片尚未普及的空缺。於是，寫真館成為紳士名媛、時代男女留影和聚集的場所。

美濃「明良寫真館」的創辦人吳其章先生在就讀東京寫真學校時，曾實驗模擬「銀版寫真」，其作品入選「東京寫真學校」攝影比賽一等賞。他在一張五乘七的玻璃片上塗上感光乳劑，然後用放大機將畫面格放於玻璃版上，經顯影成像（正像）後，在正像玻璃片後面墊一張銀色紙版並裱框，以達到模擬「銀版寫真」的效果。雖與正式銀

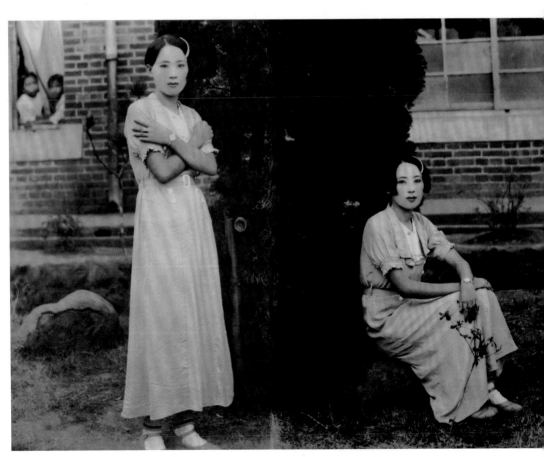

吳金淼（金淼寫真館），短髮女子（雙重曝光），楊梅鎮，1935-1945（吳榮訓收藏）

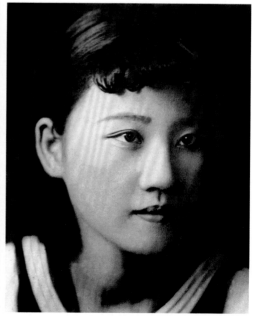

林壽鎰（林寫真館／桃園），月雲（三重曝光），1937
（國立臺灣博物館典藏）

林壽鎰（林寫真館／桃園），寶蓮（雙重曝光），
1943（國立臺灣博物館典藏）

林壽鎰（林寫真館／桃園），敲醒（雙重曝光），
1940s（國立臺灣博物館典藏）

黃玉柱（光華照相館），戴黃帽女子（彩繪上
色），日本，1940s（攝影家家屬收藏）

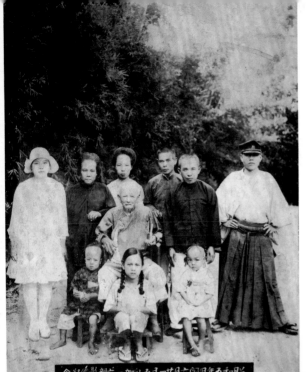

版寫真的作法差異很大，但極具實驗的精神，對寫真館的營業也有助益。

（四）見證時代和記錄社會活動的「外寫」

寫真館除了主要的棚內拍攝外，接受公單位、商社、學校、喪祭喜慶、個人等委託「外寫」的業務，也是主要業務。從日治時期到戰後初期，警察單位大都委託寫真師拍攝天災、車禍、滋事等存證照片。

這種外寫的特質，正好符合「攝影術」與生俱來平易近人的大眾性格。透過「外寫」，時代的集體記憶得以傳承。

一九九四年夏天，楊梅鎮的「錫

上・吳金淼（金淼寫真館），五旬加一六親影像紀念，桃園縣，1941（吳榮訓收藏）

下・彭瑞麟（亞圃廬寫真館），頭城中元祭搶孤之前準備，1931-1933（彭良岷收藏）

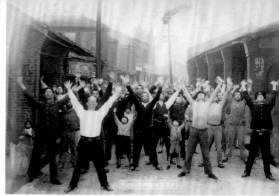

左上·鐘景畫（麗景照相館），鐘景畫在相館前與四週年慶宣傳車，臺南新化，1935（鐘林月霞收藏）

右上·吳金淼（金淼寫真館），第一保部落健民運動，楊梅鎮，1943（吳榮訓收藏）

右圖·吳金淼（金淼寫真館），賣藥宣傳，桃園縣，1935-1945（吳榮訓收藏）

下圖·張阿祥（美影寫真館），昭和十五年秋張阿祥與友人、孩童，苗栗縣，1940（攝影家家屬收藏）

福宮」、「伯公山」原定拆除，鎮民緊急成立「伯公山自救會」，展開一連串「護廟保山救樹」的行動。在短短十八天內，成功地挽救珍貴的歷史文化資產和自然生態，這個行動也意外發掘出「金淼照相館」。從日治時期到戰後泛黃的老照片、玻璃底片、玻璃乾版底片十分珍貴，其中玻璃底片的尺寸大至八乘十、小至二乘三，總數超過一萬五千多張，是臺灣攝影史上的重要事蹟。

吳金淼、吳金榮兄弟主持經營的「金淼寫真館」，不只見證了楊梅地區的文化和庶民生活，也讓攝影術展現其永恆的光芒。

（五）業餘攝影的濫觴

日治時期軍部嚴格管制山川水景、軍事要塞，甚至向下傾斜四十五度的拍攝方式都要經過憲兵司支部的審查。可見一般人想要從

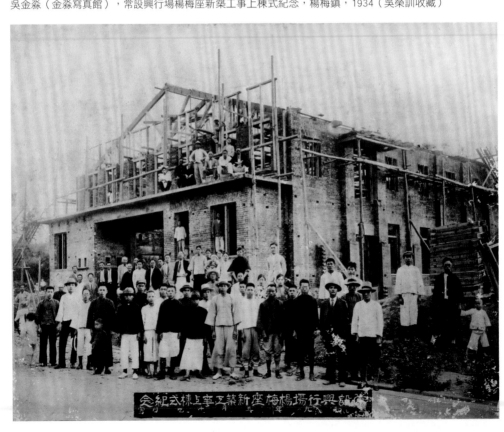

吳金淼（金淼寫真館），常設興行場楊梅座新築工事上棟式紀念，楊梅鎮，1934（吳榮訓收藏）

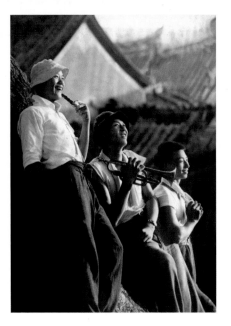

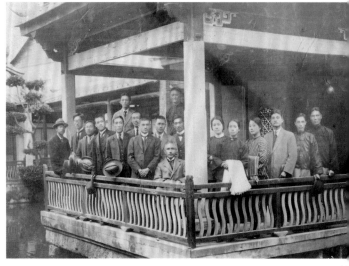

左上・吳金淼（金淼寫真館），伯公山三少年，楊梅鎮，1935-1945（吳榮訓收藏）

右上・臺灣民主運動菁英會（拍攝者不詳），臺南市，1930s（吳秋微家屬贈予簡永彬收藏）

右圖・吳金淼（金淼寫真館），祝新加坡陷落行列紀念 1，楊梅鎮，1942（吳榮訓收藏）

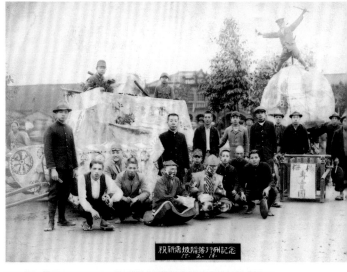

吳金淼（金淼寫真館），頭重溪三元宮慶成圓醮一等賞神豬，楊梅鎮，1936（吳榮訓收藏）

事業餘攝影活動十分困難。這時，營業寫真館或寫真材料屋成為攝影愛好者聚集、教育的中心，也培養出不少業餘攝影家。

當時北部最大的寫真材料供應商是日本人西尾靜夫合資開設的「西尾商店」。鄧南光創立於一九三五年的「南光寫真機店」，其二樓在當時也時常聚集攝影愛好者。另外，登錄寫真家林龍安也在建成町（今天水路一帶）承租李火增住家一樓，開設「ヤまと寫真館」在臺南則有「甘蔗會」、「寫畫會」、「光南會」、「萊卡俱樂部」等眾多愛友會。飯沢耕太郎所寫的《藝術攝影及其時代》（芸術写真とその時代）一書中有以下記載：

明治三十四年，臺北，「臺北寫真會」：資生堂藥店（後援）明治四十一年「臺北寫真術研究會」改名。

明治三十六年，臺南，「臺北寫

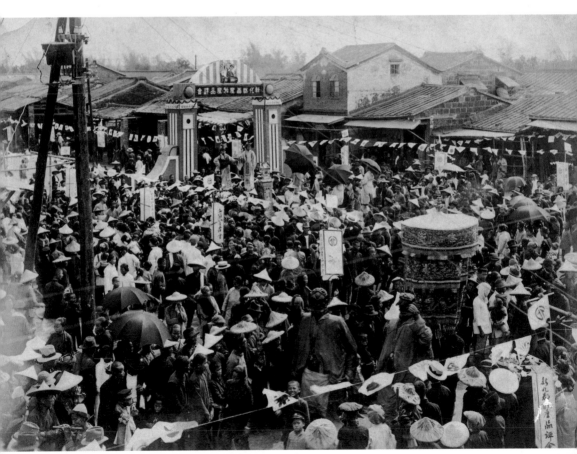

新化郡畜產部產品評會（攝影者不詳），臺南新化，1924（康文榮收藏）

朝日寫真館街上（攝影者不詳），臺北市，1930s（簡永彬收藏）

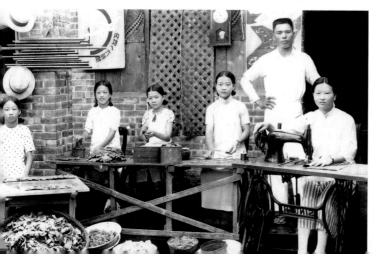

石籠上的青年（攝影者不詳），碧潭，1930s（簡永彬收藏）

街頭裁縫（攝影者不詳），1920-1930（簡永彬收藏）

真術研究會」，主事者軍地護之。

明治四十一年，臺南，「臺灣寫真會」，主事者西垣千山，「愛生堂」後援。

在李鳴鵰創辦的《臺灣影藝》創刊號中，孫有福的〈臺南市業餘攝影壇話舊〉一文提到：「日本人渡

邊毅、竹中、沖的三人，是臺南地方最負名望的日本人，也是「うつしえ會」（寫畫會）的領導者。最大的組織仍以日本人為首，如日本大阪新聞社主辦「關西寫真聯盟」臺灣支部，這時期登場的業餘愛好者有李鈞綸、孫有福、葉南輝、張

長庚、林祖川、蘇共進、陳謙遜、黃秋、吳鶴松、呂士文、楊文津、吳純奇等人。」

一九四三、四四年，臺灣總督府為了「防諜」和控制文化活動，曾舉辦兩次「寫真家登錄制度」。第一次吸引日本、臺籍三百多人應

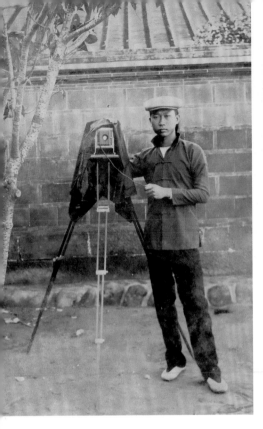

姜振驤攝於北埔鄉天水堂（姜文濪收藏）。1920年代從國語學校畢業後的姜振驤，擁有北埔最拉風的照相機，在天水堂裡還保留許多姜振驤的玻璃底片。他同時也是最時髦的模特兒：打鳥帽、立領、不看鏡頭，都是最有派頭的裝扮和姿勢。

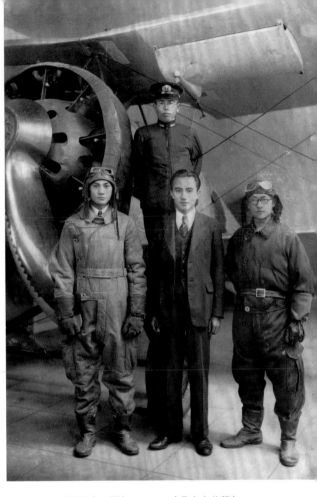

飛機旁合影（攝影者不詳），1930s（吳幸夫收藏）

試，最後八十六人合格，其中臺籍占二十二名，第二回的「寫真家登錄制度」的年鑑因戰爭益日激烈，而無法印行。林壽鎰在《二戰前後的臺灣攝影界》一文中提到，他登錄為第九十三號。由近年出土的作品得知，經常與李火增、鄧南光、林壽鎰等登錄寫真家外出拍攝拍模特兒的「便當會」成員之一呂東年，在第二回合格登錄為第二十八號；他雖非照相材料業者，而是經營製藥廠，卻擁有日治時期寫真館業者少有的配備，如黑白暗室的「引伸機」（放大機），可見他對攝影相當投入。在一九四四年（昭和十九年）由臺灣總督府官屬情報課監修、「臺灣報導寫真協會」發行的印刷品《第一回登錄寫真年鑑》中所刊載的作品，不外乎捕捉日本統治下臺灣農民豐收的表情，或美化日本公學校上課的情境。在當時，佩帶登錄徽章才可出外攝

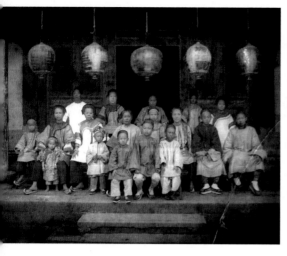

右·呂東年在海灘間把玩 Rollicord 中型雙鏡頭相機，1940s（攝影家屬收藏）

中·呂東年在引伸機旁留影，1940s（攝影家家屬收藏）

左·北埔開疆始祖姜秀鑾家族之家族照（攝影者不詳），1890s（邱萬興授權製作）

影。（在林壽鎰的〈二戰前後的臺灣攝影界〉一文有詳細描述。）

除了營業寫真館、寫真材料屋及攝影愛好會的大體制，臺灣民間社會菁英如醫生、議會士、政治家等富紳階級，也興起一股記錄時代容顏、見證時代氛圍的清流。譬如出生於臺南縣嘉義郡的張清言，他拍攝自己家族的紀念照，呈現當時大家族傳統女性的溫柔婉約。在日治時期就投身政治與文化運動的楊肇嘉也是攝影的愛好者，身後留下上千張底片和照片。

與鄧南光有親戚關係的北埔開疆始祖姜秀鑾的後人姜振驤、姜瑞鵬、姜瑞昌，都接受過高等日制教育，也對北埔地區的基礎建設、教育、民主素養的萌發有深遠影響。

一八九五年的「乙未戰爭」，姜紹祖殉難之後留下遺腹子姜振驤，早年畢業於「師範學校」國語部，後來成為日本「早稻田大學」的校外生。姜瑞昌為姜滿堂次子，畢業於總督府國語學校師範部，歷任「北埔公學校」訓導、北埔莊長、新竹州協議會員、新竹州會議員，是典型的新式教育下的知識份子。姜振驤經常與「新姜」的姜瑞昌相提並論，且兩人同為主導姜氏家廟興建的關鍵人物。姜瑞鵬是「新竹女中」（現「中興大學」）校長，也是鄧南光的親叔叔。他們都是攝影愛好者，留下早期北埔影像的時代見證。

日治時期的服裝

吳奇浩

日治時期臺灣人的服裝打扮，雜糅了相當多的元素。從傳統在地的臺灣服，到流行摩登的洋服，以及日本殖民者帶入的和服、制服等，促使日治時期臺灣人的穿著呈現出相當多元的樣貌姿態。

一八九五年進入日治時期後，日本人穿著的西洋式服裝，並沒有在短時間內在臺灣流行。最先改換洋服的臺人是部分紳商、官吏及教員，因他們常與日人接觸，或是由於工作規定而較早換上洋服。

一九一○年代，臺灣社會興起一股剪辮風潮。男性開始流行分邊的西式髮型，並由此帶動男性大規模地改換洋服（圖2）。約在同一時期，女性也開始解開纏足，換上西式跟鞋，但未改換洋服，仍是穿著傳統的臺灣式服裝（圖4）。最早改穿洋服的女性出現於一九二○年代初期，主要是出身上階層家庭或接受新式教育的女性，並且

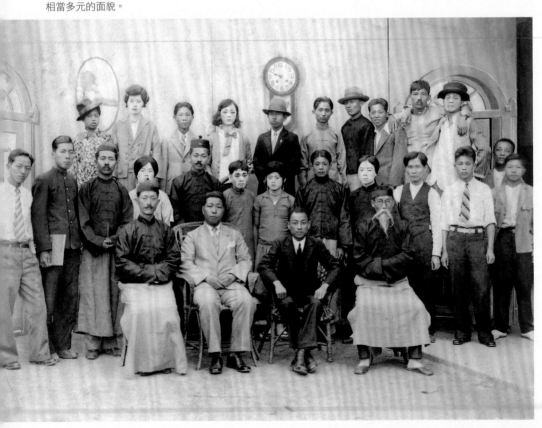

圖1・新化青年團話劇表演（攝影者不詳），臺南新化，1931（康文榮收藏）。日治時期臺灣人的穿著呈現出相當多元的面貌。

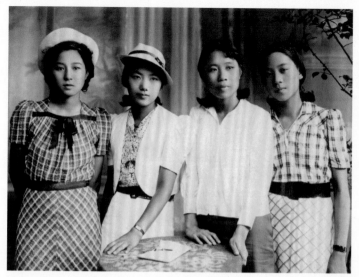

圖3‧吳金淼（金淼寫真館），楊梅鎮四個女子，1935-1945（吳榮訓收藏）

圖2‧吳金淼、吳金榮（吳榮訓收藏）

下‧圖4‧林草（林寫真館／臺中），林楊梅（約30歲，雙重曝光），臺中市，1915（林全秀收藏）

圖5‧彭瑞麟（亞圃廬寫真館），北投女藝者，臺北市，1931（彭良岷收藏）

上‧圖6‧陳振芳（振芳寫真館），陳劉櫻嬌（陳振芳之妻5），桃園縣，1951-1958（陳勇雄收藏）

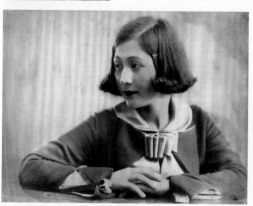

圖7‧陳振芳（振芳寫真館），日本習作女子寫真1，日本，1935-1936（陳勇雄收藏）

隨之出現短髮與燙髮的新潮髮型。到了一九三〇年代，女性洋服開始大為風行，從日常服裝到婚紗禮服都崇尚西洋款式（圖3、5、6、7、8左一）。此外，大約於同時期，臺人還流行起一陣變裝反串風，女性假扮為男性，男性也會反串為女性，並在照相館拍照紀念，相當有趣（圖9、10）。

臺人在清代所穿的中式服裝，不論是對襟式、大襟式或是長袍馬褂，在進入日治後都被稱為「臺灣服」、「臺灣衫」或「本島服」。面對洋服的強力競爭，臺人在公開場合穿著臺灣服的頻率雖然降低，但是仍有一定的擁護者，在款式上也持續變換著。清末的臺灣服衣身相當寬大，進入日治後，不論衣身、袖子、褲管都朝向窄縮發展。因此在一九一〇年代的老照片中，可以見到臺灣服的衣身、袖子都呈現出修長且合身的傾向，尤其女性上衣的長度甚至會超過膝蓋。

一九二〇年代，臺灣服又出現新的變化。不論男性或女性的服裝，都出現

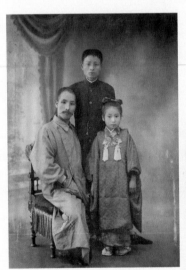

圖 11 · 林寫真館（臺中），林草（中）
與日本人，1910s（林全秀收藏）

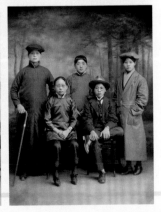

右上 · 圖 8 · 教堂婚禮（攝影者不詳，
臺灣），1930s（淡江中學校史館館藏）
右 · 圖 9 · 林壽鎰（林寫真館／桃園），
林壽鎰與女扮男裝友人合影，桃園市，
1930s（國立臺灣博物館典藏）
右 · 圖 10 · 楊寶財（楊寶寫真館），
女扮男裝合照，臺北市，1920s（楊文
明收藏）

臺灣服與洋服，甚至還加上和服的混搭風。此時女性臺灣服一改臺灣服的特點，轉而變為寬短的七分倒大袖，衣身則轉為短而合身；加上解開纏足後，許多女性換上了西式的高跟鞋，使女性臺灣服整體看起來頗近似洋服（圖11、12）。

男性的混搭風則往往是長袍馬褂或對襟式臺灣服，搭配西式中折帽、皮鞋或是日式木屐，或是再外披上西式長大衣。

到了一九三〇年代，受到上海流行時尚的影響，臺灣女性開始穿起旗袍，且在短時間內就成為一股流行風潮。剛開始出現的旗袍維持原來臺灣服的倒大袖設計，比臺灣服合身，兩側開衩，下襬約到膝蓋下方，袖口仍較寬大（圖13、14）。之後年輕女性所穿的旗袍款式愈來愈貼身，袖子短縮到近乎無袖，下襬長到拖地，再穿上高跟鞋，展現出一種修長、合身的曲線美感。

右・圖12・楊寶財（楊寶寫真館），朋友合照，臺北市，1920s（楊文明收藏）

左・圖13・彭瑞麟（亞圃廬寫真館），阿草仔，臺北市，1931（彭良岷收藏）

下・圖14・楊寶財（楊寶寫真館），大家閨秀，臺北市，1920s（楊文明收藏）

■ 業餘攝影

日本在經過大正民主教育時期的薰陶後，逐漸形成都會中產階層，大眾文化的雅好，特別是水彩畫、藝術寫真愛好者日益增加。隨著文化的商品化、資訊傳播的發達、流行文化的定著和廣告活動的活性化等，營業寫真館與業餘愛好之間逐漸形成競爭。這時，在日本的臺籍寫真師也陸續出師回鄉執業，形成另一種局面，這段盛花期（一九二〇一一九四五）也刺激了臺灣業餘攝影的萌發。除了營業寫真館、寫真材料屋開啟業餘攝影之風，臺灣民間社會菁英也相繼以相機投入記錄時代的潮流之中。

（一）張清言

張清言（一八八九一一九三〇）出生於臺南縣嘉義郡，父親張麟書為

生於臺南縣嘉義郡，父親張麟書為前清秀才。「臺灣總督府」醫學校畢業後，張清言於明治四十三年（一九一〇）任職嘉義醫院，頗得眾望。明治四十四年回到故里行醫，與柯氏結婚，育有二女一子。後來離開嘉義醫院，年僅二十三就自開醫院懸壺濟世。大正十二年（一九二三年）舉家遷至虎尾郡西螺街開業，並加入西螺詩社「菼社」，一年之中積極參加「菼社」的擊鉢吟會，留下不少精彩詩作。其妻不幸於同年過世，壯年喪妻的他因無法承受而結束診所事業，再度遷回嘉義。一九二四年與臺北州板橋莊廖氏結婚。

張清言在失意中重尋生活重心，曾一度於臺南行醫，開暇之餘以攝影為樂，花費七百多日圓購得立體攝影相機，並自設暗房沖印作品。其家屬保存了二百多張立體玻璃乾版片，其中以拍攝自己家族群像的版片，其中以拍攝自己家族群像的紀念照為主。張蒼松在《回首臺灣

百年攝影幽光》一書中寫道：「由於張榮欽（張清言與廖氏之孫）不藏私的豁達胸襟，讓我們端詳影中人時，從先民堅韌的五官、骨架，一一建構屬於全民的時代容顏。」

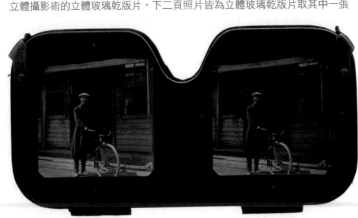

立體攝影術的立體玻璃乾版片，下二頁照片皆為立體玻璃乾版片取其中一張

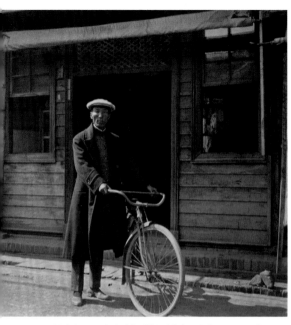

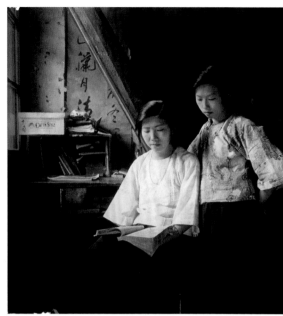

張清言，張清言（立體攝影術），嘉義，1920s（張榮欽收藏）

張清言，古典女子（立體攝影術），嘉義，1920s（張榮欽收藏）

張清言，烘制龍眼乾（立體攝影術），嘉義，1920s（張榮欽收藏）

張清言，潑水（立體攝影術），嘉義，1920s（張榮欽收藏）

張清言，花車遊行 2（立體攝影術），1920s（張榮欽收藏）

張清言，七爺八爺（立體攝影術），嘉義，1920s（張榮欽收藏）

張清言，車輪與貓（立體攝影術），1920s（張榮欽收藏）

張清言，吊木材（立體攝影術），1920s（張榮欽收藏）

（二）楊肇嘉

楊肇嘉（一八九二—一九七六）生於臺中牛罵頭牛埔子（清水鎮秀水）。明治四十一年（一九○八）十七歲時自公學校畢業，即被校長岡村玉吉帶赴日本升學。楊肇嘉、蔡培火、吳三連三人在日治時期皆投身政治與文化運動，參與臺灣議會設置請願。戰後他親身規劃並落實地方自治，為臺灣的地方制度奠立基石。

此外，楊肇嘉對臺灣藝術的關心和投入也不遺餘力，不少臺灣青年藝術家都曾受到他的援助。

楊肇嘉也是攝影的愛好者，留下上千張底片及照片，作品涵蓋赴日讀書時期（一九○八—一九一四）、擔任第一任清水街長時期（一九二○—一九二四）、議會活動（一九二四—一九三五）、推動藝文活動（一九三三—一九三七）、清水震災照片（一九三五年四月二十一日）、遊歷中國各地的照片（約一九三○—一九四八）、國民政府公職時期（一九四九—一九六○），豐富的人生歷練及對議會憲政、地方自治的投入，在塵封的一九三○年代美國柯達底片鐵盒中，一一展現出來。

「臺灣獅子」楊肇嘉的宣傳照（攝影者不詳），日本，1935（六然居資料室提供）

吳三連（攝影者不詳），日本，1937-1939（六然居資料室提供）

楊肇嘉，看球賽的觀眾，日本，1937-1939（六然居資料室提供）

楊肇嘉，楊清溪駕「高雄號」首航，1934（六然居資料室提供）

楊肇嘉，日本軍站哨，中國，1940s（六然居資料室提供）

楊肇嘉，楊湘英（前）、（左起）楊基椿、楊湘玲、林淑珠、
楊基煒，日本，1937-1940（六然居資料室提供）

楊肇嘉，著旗袍的少女，上海，1940s
（六然居資料室提供）

楊肇嘉，楊肇嘉與家人友人遊日本千葉海濱，日本，1937-
1939（六然居資料室提供）

楊肇嘉，楊肇嘉的三千金，1937-1940
（六然居資料室提供）

日治時期的李火增（一九一一—一九七五）出生於城中區建成町，即現今臺北市天水路一帶，當時這裡是商業鼎盛的繁華地帶。父親李金恭是中醫師兼經營中藥材，治理有方，買下天水路一帶數十間房屋。身為長子的李火增具藝術天分，深受父母溺愛，泰北高等學校畢業後未曾出外工作。城中區附近寫真材料屋和寫真館林立，李火增因喜愛攝影而結織店家老闆，如鄧南光和張才兩位攝影前輩。

雖然李火增未曾以攝影為事業，但我們從其作品中可感受鏡頭下的熱情，在他的視野中探觸「常民生活」的影像。縱使個人對攝影的喜愛受受政令框架壓抑，卻無法遏止李火增以鏡頭捕捉庶民的生活樣貌。更重要的是，他填補了攝影前輩所闕如的臺北影像，建構了臺灣人的

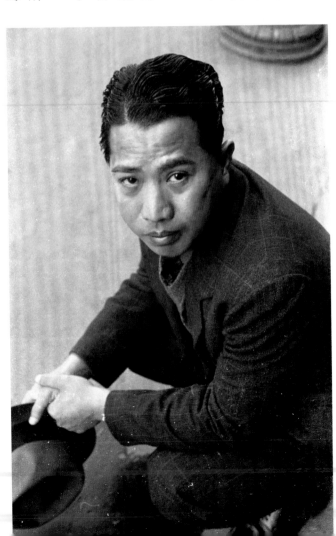

集體文化和情感記憶。從他留存的底片，我們可看到攝影愛好者（同好會或俱樂部）的外寫風情，也依稀找到鄧南光和張才的身影。他的作品開啟我們對大眾文化的探索，也見證時代轉換中的時代風華。

李火增（拍攝者不詳），臺北市，1940s（李政達收藏）

李火增，祭典活動，臺北市
永綏街，1940（李政達收
藏）。日治時期由各街町商
業組合公會或青年町為祝奉
日本節慶所舉辦的街頭迎神
繞境祭典。

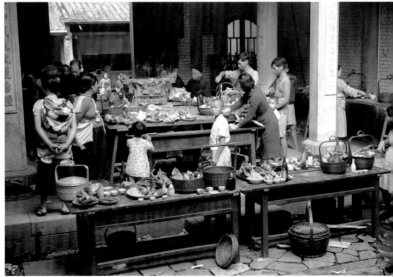

李火增，艋舺青山宮，臺北
市（萬華），1938-1942（李
政達收藏）

上‧李火增，新世界館（戲院）前，1938-1942（李政達收藏）

下‧李火增，水泳場，1940（李政達收藏）。新店溪畔的攝影外拍活動。

左‧李火增，李林招治（李火增的妻子），臺北市，1940s（李政達收藏）

右：李火增，李火增與女兒李瓊的鏡頭前遊戲，臺北市，1940s（李政達收藏）。這張照片一直被誤認為在張才所主持的「影心寫場」拍攝的，直到找到李火增的原始底片及其女兒李瓊的證實，才確認為李火增攝於自家攝影棚。

左：李火增，公學校泳池，臺北市，1938-1942（李政達收藏）

下：李火增，公學校女學生，臺北市（建成町天水路），1938-1942（李政達收藏）

日治寫真裡的生活場景

婚紗照

一九一〇年代，臺灣的新郎新娘才開始換上西式的禮服和婚紗，在一九二〇年代後，臺灣開始出現許多摩登時髦的結婚照片。從兩張淡江中學校史館藏的照片可知，除了照相館外，教堂是選擇西式婚禮的新人時常選擇的拍攝場所。一九四〇年代陳振芳夫妻的結婚照中，新娘頭戴西方頭紗，身著白色禮服；新郎手戴白手套，身著為一般西裝。在照相館中的婚紗照片，除了一般的新人合照外，還有女扮男裝的婚紗照和新娘個人的獨照，這樣照片的出現，代表日治時期的婚紗攝影不再只有傳統的紀念意義，還有現代藝術攝影的概念。（連克）

「臺北神學校」前結婚紀念寫真（攝影者不詳），臺北市，1920（淡江中學校史館館藏）

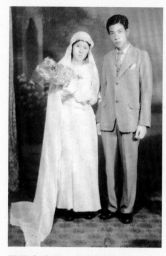

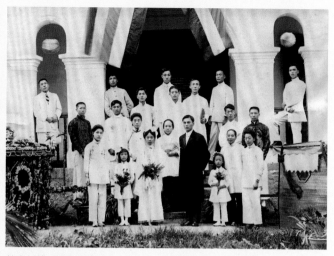

振芳寫真館,陳振芳結婚照,
桃園縣,1940(陳勇雄收藏)

教堂婚禮(攝影者不詳),1930s(淡江中學校史館館藏)

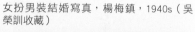

日之丸寫場,新娘寫真,臺南市,1940s
(吳幸夫提供)

女扮男裝結婚寫真,楊梅鎮,1940s(吳
榮訓收藏)

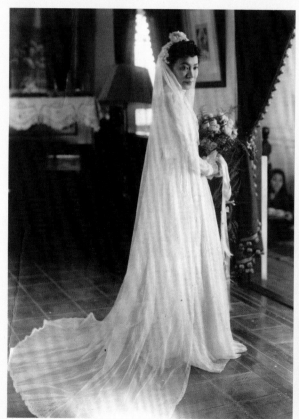

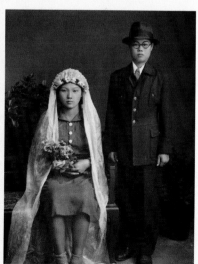

菸酒專賣

日治時期臺灣總督府為了財政需要，一九〇五年起實施菸草專賣，一九二二年起，實施酒類專賣；此時專賣的收入已佔臺灣總督府每年歲入的百分之四十，使臺灣不再仰賴日本政府補助金，達到財政獨立。菸、酒本小利多，吸食、飲用者眾，成為地方仕紳爭相爭取的事業，臺灣總督府也利用專賣權力的授予，攏絡地方仕紳。圖中的「大賣出」，為「大減價」之意；「硝子」即為「玻璃」，在日治時期玻璃是十分昂貴的商品，甚至還有玻璃保險的販售。（連克）

攝影者不詳，榮泰商店煙草大賣出，歐威之父黃清波（右二），臺南新化，1932（康文榮收藏）

林百川，新化煙草大賣出立看板作成紀念，歐威之父黃清波（右二），臺南新化，1936（康文榮收藏）

汽車

日治時期，臺灣隨著道路硬體建設、改良的完成，汽車（自動車）開始普及於民間；在市區的短程運輸上，三輪車與汽車已逐漸取代轎子，成為主要的交通工具，與三輪車相比，汽車仍是非常昂貴的商品，在那每月工資二十到三十日圓的時代，一輛進口汽車就要價四千到五千日圓之譜；當時的汽車多是來自美國的舶來品，照片中的敞篷車即為一九二〇年代後期的別克汽車（Buick，通用汽車集團的品牌之一）。（連克）

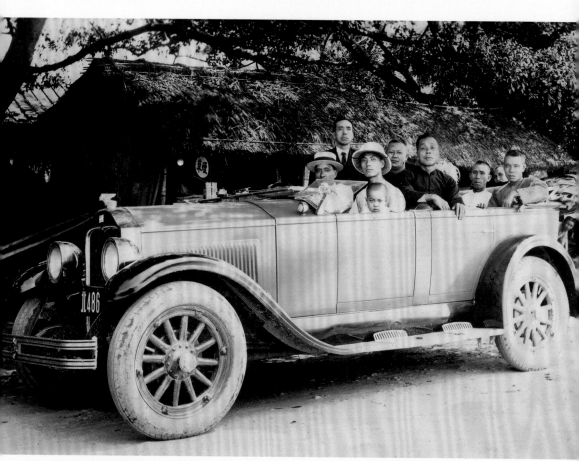

鄉間敞篷車，攝影者不詳，1920-1930（簡永彬收藏）

圓環小吃攤

日治末期（一九三八－一九四二）圓環小吃攤之光景。來往行人花一點小錢，購買其所販售之食品，有的是因為需要，有的則是為滿足口腹之慾，抑或為飽餐一頓。食用點心不必像食用三餐一般，講求一定規矩、營養價值，甚至是料理形式、調理過程等，而是隨心所欲、隨興所至地購買、食用。（郭立婷）

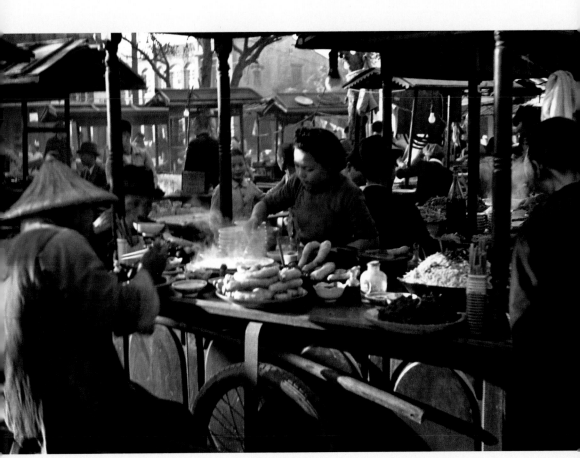

李火增，小吃攤 1，臺北市（圓環），1938-1942（李政達收藏）

街角小攤販

日治末期（一九四〇年代）「光食堂」側面的點心攤（現今臺北市南京西路與延平北路交叉口）一隅。臺灣人之飲食習慣，除了每日三餐之外，尚習慣食用點心，也就是於非正餐時間飲食。這類點心攤販，大多集中在市場、路邊街角以及廟口等人口聚集之地，並搭配叫賣聲，以吸引顧客駐足流連，激發其購買慾望。（郭立婷）

李火增，小吃攤 2，臺北市（南京西路），1940（李政達收藏）

153

弘法寺

真言宗高野派之臺灣總本山弘法寺，位於臺北市西門町，今萬華成都路臺北天后宮址。一八九九年，該派在臺北廳大加蚋保臺北艋舺新起橫街壹丁目貳番地設立布教所，發行雜誌並辦理社會事業。一九一〇年在布教所原址興建寺院，全名「新高野山弘法寺」，本殿為雙層入母屋造（重簷歇山頂），玄關做唐破風抱廈形式。弘法寺為臺灣各日本佛教宗派信眾最多者，信徒多為日本人，如照片中馬路上著和服的婦人，後方入母屋造構造則為弘法寺鐘樓。戰後住持與信徒等日人皆遭遣返，一九五三年廟旁國際大舞廳祝融延燒，原弘法寺日式木造院舍付之一炬，一九五九年起重建，一九六七年配合臺北市改制院轄市，改稱為「臺北天后宮」。（凌宗魁）

李火增，新高野山弘法寺，臺北市（成都路），1938-1942（李政達收藏）

新世界館

新世界館又稱「第一世界館」，一九二〇年十二月三十日落成，位於臺北市西門町一丁目三番地橢圓公園旁（現今西門町新世界大樓）。當時總計花費約十二萬日圓建設而成，可容一千五百名以上的觀眾，堪稱當時臺北市最大的電影常設館。樓下觀眾席為平座式座位，兩旁的特等座位棧敷席做成可坐兩人的四角形枡席，兩邊的棧敷席和正面觀眾席區同樣是可坐兩人的四角形席，另外也設有椅子式座位。照片中「新世界館」右側的電影廣告看板區，位於今西門町新世界大樓旁屈臣氏的位置。當時為慶祝「皇紀二千六百年」（一九四〇年）與新年的到來，世界館推出了一系列由日活、松竹電影公司所拍攝的新片，在一九三九年十二月三十一日到翌年一月二日期間上映。戰後由國民黨接收成為黨營的「新世界戲院」。一九六五年改建為新世界大樓後，逐漸轉型為西門町重要的複合性商業地標。（賴品蓉）

李火增，新世界館（戲院）前，臺北市（西門町），1938-1942（李政達收藏）

街頭的食品廣告

日治末期（一九三八－一九四二）永樂町市場入口（現今臺北市延平北路二段三十六巷）一隅。商家善用三角窗、騎樓柱子為食品（臺北名產雞卵卷）宣傳，以不預設觀覽對象之視覺效果，達到商家所欲傳遞的訊息（御贈答用菓子）。看準佳節祝賀送禮之商機，菓子食品成為「禮輕情意重」之最佳餽贈代表。（郭立婷）

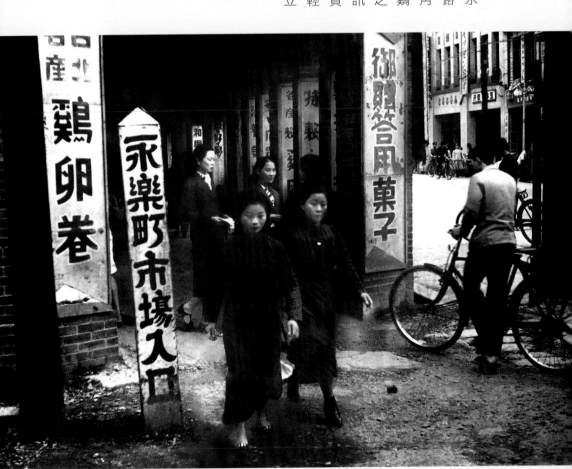

李火增，永樂町市場入口，臺北市（延平北路），1938-1942（李政達收藏）

防止犯罪

為了防止犯罪，訴求民眾自力警戒，日治時期於各地設立「防犯協會」宣導防犯自警思想，並在警察機關指導下，不定期舉辦「防犯自警日」、「防犯週間」。透過電影播放、看板展示、傳單發送、校園宣導、模擬犯罪搜查等方式，涵養大眾防犯意識。圖為日治後期配合防犯活動，在太平町（今延平北路一帶，畫面左前方立旗桿的建築是當年的「太平町一丁目」派出所，現今為雙子星大樓）設置牌坊，懸掛如同祭典使用的大燈籠，上頭「防犯」、「自警」的宣傳大字，在人來人往的街道上特別顯眼。

（郭怡棻）

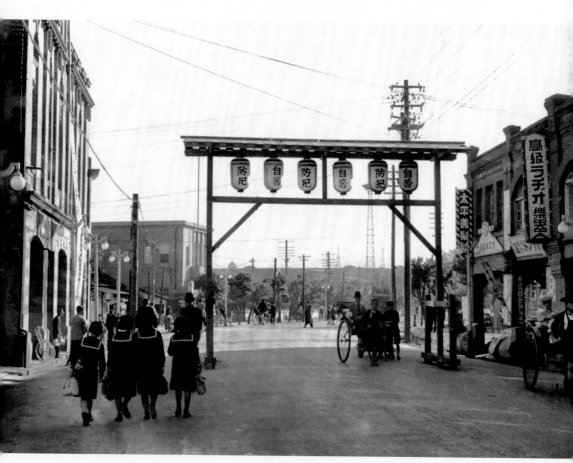

李火增，太平町，臺北市（延平北路），1938-1942（李政達收藏）

日治時期的警察

下奎府町警察官吏派出所位於今臺北南京西路與寧夏路口，轄區約在民生西路、承德路、太原路七十九巷及重慶北路圍起的區域中，離李火增居住的天水路十分接近。這張難得一見的派出所內部圖像，可以看到三位嫌疑犯立於事務室中，手腕被捕繩綁住等待偵訊。後方黑板寫著轄區內需施打天花疫苗的「種痘」者住址與姓名，顯示日治時期的警察除了維持社會治安之外，還肩負衛生管理等普通行政業務。（郭怡棻）

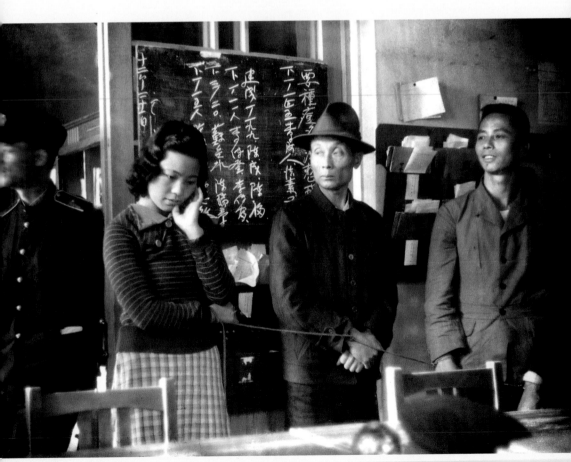

李火增，下奎府町派出所內，臺北市（南京西路寧夏路口），1942（李政達收藏）

158

臺籍日本兵

一九三七年中日戰爭開戰後，日本政府為因應中國戰區的人力需求，開始徵調殖民地人民擔任不具軍人身分的軍屬和軍夫，軍屬和軍夫被定位為非戰鬥人員，負責支援前線的物資運輸和佔領區的建設工作，截至一九四五年，日本政府至少徵招了十二萬六千七百五十位臺灣人擔任軍屬和軍夫，戰死及失蹤者達兩萬八千一百六十人，約佔總人數的百分之二十二·二；臺籍日本兵出征前，地方街、庄會召開「壯行會」，由全體庄民送行。（連克）

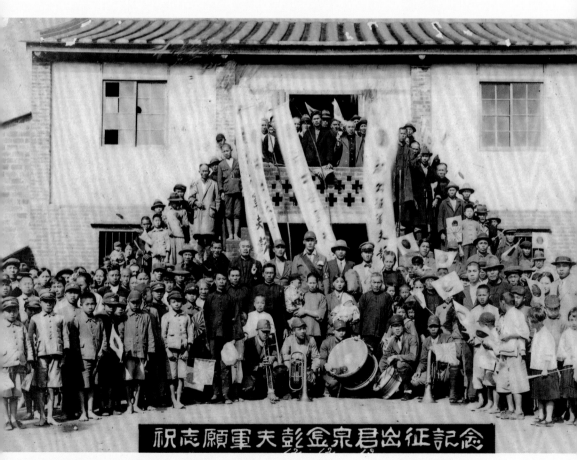

吳金淼（金淼寫真館），祝志願軍夫彭金泉君出征紀念，楊梅鎮，1937（吳榮訓收藏）

臺灣光復

一九四五年八月十五日,日本天皇廣播「玉音放送」,日本正式投降盟軍;中華民國開始著手各個佔領區的接收工作,臺灣方面委派陳儀將軍接受在臺日軍(第十方面軍)的投降,同年十月二十五日在臺北公會堂(今中山堂)舉行受降典禮,國民政府於此日開始軍事接管臺灣,在臺灣各地民間亦歡迎回歸祖國,此張照片即為當天楊梅鎮的情況;隔年八月,臺灣省行政長官公署頒布命令,明訂十月二十五日為「臺灣光復節」。(連克)

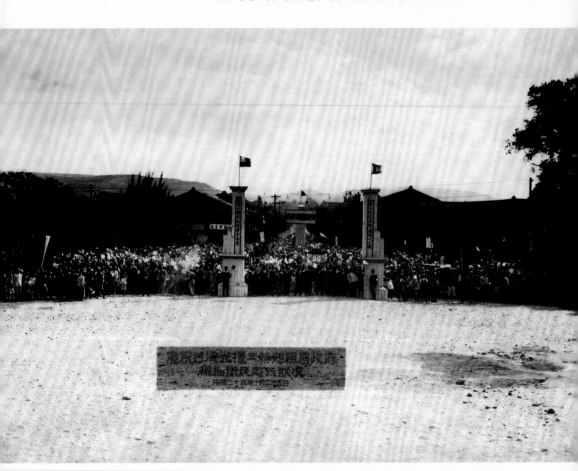

吳金淼(金淼寫真館),慶祝臺灣光復並恭迎祖國政府楊梅街民遊行狀況,楊梅鎮,1945(吳榮訓收藏)

第七章

寫真師的「祕技」

簡永彬

■ 彭瑞麟

「打破一般寫真技術長久以來被認為是一種神祕主義的惡習，以解放特種技能為目的，並孕育一般性的寫真智識的アボロ（亞圃盧）寫真館，現今投入鉅資成立『アボロ寫真館研究所』。彭瑞麟宛如寫真界的革命之子。」

——摘自《新民報》，昭和七年（一九三二）

這是彭良岷（彭瑞麟之子）提供文獻中關於彭瑞麟的報導，彭瑞麟在《回想的寫真》中也提到：「除了面臨同業競爭外，普羅大眾對寫真技藝認識不足，同業間也慣性性把寫真技術當做一種密技、絕活傳授給入門徒弟。」彭瑞麟在痛心之下，於是決心在寫場內成立研究所，教導有興趣及想從事攝影行業的專門人才。彭瑞麟的偉大並不在於他有以上的觀念，而是他在八十多年前就做出臺灣第一張「三色炭膜轉染天然寫真法」的作品，他的《靜物》也入選「第十九回東京寫真研究會」的第二十一輯《研展畫集》（一九三○）。

一九三七年，彭瑞麟赴日購置寫真館所需材料設備時，拜訪「東京寫真專門學校」的老校長結城林藏。結城林藏原本想將友人獨門發明的「純金漆器寫真」技藝獨傳給兒子，但兒子生重病，於是傳給彭瑞麟。一九三八年，彭瑞麟的《太魯閣之女》（以純金漆器寫真技法製作）入選大阪「每日新聞」主辦

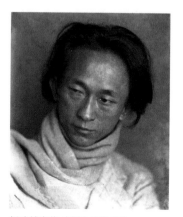

彭瑞麟肖像（彭良岷收藏）

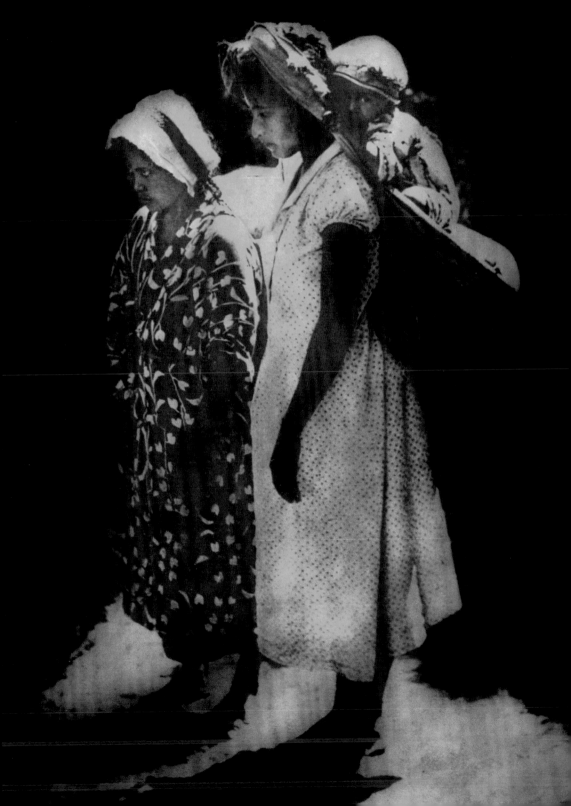

的「日本寫真美術展」，這是十五件入選作品中唯一來自臺灣的作品，在當時極為轟動。

一九三一年，彭瑞麟在東京寫專以本科第一名的成績畢業，同期共有三十一位日本人。彭瑞麟留下數十張十九世紀末流行的仿繪畫主義（Pictorialism）古典傳統技藝印相法，這種永久不變色的工藝統稱為「顏料印相法」（Pigment Print）。在數位攝影引領時代的風潮下，彭瑞麟的自製手工洗製作品及其藝術造詣，至今仍令人深思。在此說明彭瑞麟曾表現過的各種技法：

（一）漆器寫真

長口宮吉對「漆器寫真」定義是：利用撒粉法與重鉻酸鹽、吸濕物質行光學變化的顏料印畫法：蜂蜜、砂糖與重鉻酸鹽混合成可吸著於漆版或其他工藝木板的黏著感光液：蜂蜜、砂糖與重鉻酸鹽混合而成的感光劑，經太陽光曝光後硬化而無法附著金粉（即黑色區域），未受光部分（即白色區域）因具有吸濕性而能附著金粉，隨著底片濃厚度不同而得金粉成像，故又稱「粉末寫真」、「蒔繪寫真」。

一八五八年，普瓦提埃（Poitevin）發明「乾粉放相法」，最初的方法都是在玻璃版上進行的，有時會在表面先塗上一層火棉膠（Collodion），經過漂洗後，未曝光、未固化的重鉻酸鹽就被清洗掉了。最後，再將膠體薄膜圖像從玻璃上剝離下來，並轉移到其他古典工藝表面上，如木質、壓克力板等材質。

在彭瑞麟的筆記中有一篇以中文書寫的〈漆器寫真製作工作記錄〉：

自從得到恩師結城先生的秘傳後，無時不想完成這項技術，作為畢生大業之一。但是在日政府的金銀使用禁止令後被徵召為通譯，從軍年餘，因為戰時光景不適合藝術的產生，不得不改變目標而研究醫術。以後若想開始工作者再說，因為家裡的財政和環境關係，兩三年來亦不能著手。今年適逢五舍加一、同學藍君（藍蔭鼎）大出風頭，覺得非做不可，但遇到下列困難：

第一 成膜劑（コロヂオン，Collodion）不能入手，經多方努力，始從劉永堯處得到兩秤，臺灣製似不能應用，需要改良，

彭瑞麟，太魯閣之女（漆器寫真）（彭良岷收藏）

塗布後晾乾時自生氣泡而破成小孔。

第二 支持體（硝子即玻璃）

第三 デキストリン（Dextrin，化學用品「糊精」）

到今日為止，經過兩天的實驗，列下失敗原因為後學之戒。

第一次

1.
因為室內濕氣太重，感光版乾燥後即時變濕，使得クムロ（重鉻酸鹽）的黃轉染上原版模，部分不能感光而成斑紋。但是染上色的原版需要浸入水洗淨為要。

2.
感光版塗布後在乾燥中出現斑點，這是因為玻璃上有油氣所致。

第二次

1.
感光版塗布時為了避免斑紋增多，用手前後交替傾斜遂乾時即可劃框，否則會因底面的水氣使其乾燥時不能平均進行，而使水縮，不平衡而破。

2.
傾倒適量感光劑後，即用指頭導引平均持平烘火為妙。

3.
火氣受熱不平均時玻璃即破。

4.
火力過強時易起粗粒。

5.
因為看不見，時常曝曬過度。

6.
顯像時若要毛刷，須為極柔軟的毛，否則必傷膜面。

7.
顯像到「ハーフトン」（中間調）呈現的時候，需烘火後再顯像，不然到膜面引濕，即使不黏的地方亦黏上金粉。

8.
最後，膜面的金屬粉粒須邊烘邊拂淨。

9.
等到完全冷卻後，才可塗布成膜劑，否則即成氣泡感，使膜厚薄不均。

10.
成膜後不可等待過久，表面

11.
成膜時，塗布後需保持水平面以使膜厚些，為了節省成膜劑而取回餘汁，致使成膜過薄，不容易操作而失敗。

——一九五四年六月八日下午四時為完成獨一無二的技術決忍受一切困難──彭瑞麟箚記

彭瑞麟究竟是以濕法或乾法做漆金寫真作品，現已無從得知。唯一確定的是，除了《太魯閣之女》之外，我們找不到他的任何漆金寫真作品，可見這件作品珍貴無比。畫面中，兩位泰雅族少女站在山隘口小徑上，其中一位背著一個小男孩，少女驚嚇又害羞的眼神，在金粉沉澱的暖色調中烘托出來。

（二）三色碳膜轉染天然色寫真法

彭瑞麟的三原色間接天然印畫法作品有四件留存下來，其中以《靜物》為題則有兩個不同畫面的作品。彭瑞麟在另一件《靜物》中，有三張不同暗部層次及部分水果的顏色有變化的作品，這提供我們瞭解其技法的線索。最新發現的作品是在他另一個家中相框的背板裡找到的，它被當做背面襯紙，與另一張水彩畫被彭瑞麟視為失敗作品。

為了表現豐富的天然色彩，寫真師必須拍攝三張玻璃乾版片原稿。分別以藍B、綠G、紅R三種不同濾色鏡拍攝一張原版玻璃片，再把

B轉染至Y（黃）、G轉染至M（洋紅）、R轉染至C（青），然後重疊黏合而得天然寫真法。

一八五八年，約翰·龐西（John Pouncy）以加上植物性的炭素及重鉻酸鹽塗布於紙上而得影像，名為「碳膜複寫印相法」（Carbon Print）。

一八六四年，J. W. Swan 混合砂糖、

彭瑞麟，靜物2（三色碳膜轉染天然色寫真法）（彭良岷收藏）

膠質（Gelatin）、顏料塗布在紙上做成「碳料薄紙組織」（Carbon Tissue），再放入混合重鉻酸鹽的溶液中浸泡，以獲取感光性；等乾燥後與原版底片密接，經太陽光曝光後，再經冷水顯影處理，必須與另一張紙質密接，並做三明治式排水及把水分壓除悼，以確保二層紙質密接吻合。然後壓重物於上並確保密接吻合。

咬合。數十分後，再進入溫水顯影，當顏色溢出時，就可拉引出已塗佈碳膜的紙層，並確保原有顏色膠質成功轉移至最終紙層。最後再以溫水顯影，便可做成不褪色的作品。

「三色碳膜轉染天然色寫真法」的做法則困難許多。彭瑞麟曾在報上透露，他以天然寫真法製成的作品《靜物》，花費兩個月的時間才

完成。他的侄子莊和�8就曾因打破一片三原色玻璃乾片，而被彭瑞麟責罵。天然色寫真法的原理與上述大致相同，必須依序做出 Y、M、C 三層顏料的碳料薄紙組織，再轉寫並密接於另一張紙基上複寫，然後浸入溫水使已曝光含重鉻酸鹽（Ammonium Dichromate）的 Gelatin Pigment Tissue 濕潤膨脹，然後轉寫

彭瑞麟，靜物 2（三色碳膜轉染天然色寫真法）（彭良岷收藏）

彭瑞麟（亞圃廬寫真館），樹、雲、稻田（明膠重鉻酸鹽印相法）（彭良岷收藏）

（三）明膠重鉻酸鹽印相法

一九三四年，彭瑞麟以家鄉五指山為題材，拍下流傳後世的四張仿繪畫主義濃厚的畫意風景作品（Pictorialism Photography）。這四件作品採用十九世紀末古典印畫技法「ゴム寫真」（Gum Print，明膠重鉻酸鹽印相法），類似早期卡羅攝影術（Calotype），在紙基上塗布「ゴム Gum」（明膠），混合重鉻酸鹽及其他水溶性顏料做成具感光性的紙材。乾燥後直接與底片密接印樣，經太陽曝光再以溫水浸泡顯影。

由於重鉻酸鹽具溶水性，沒有曝光的重鉻酸鹽可溶於溫水，有受光的部分則硬化留在紙基上形成影

至另一張紙基上，便告完成。彭瑞麟另一張水果花瓶的靜物作品，四角溢出三色薄膜層，就是此做法留下的痕跡。

像。又因為使用毛刷塗布膠液，作品常有毛刷的痕跡及粗粒子效果，因此整體意象偏向豐富的中間軟調，明暗對比較不明顯，是歐洲十九世紀末沙龍畫意攝影團體愛用的古典手藝。明膠重鉻酸鹽印相法也能做出間接天然色的作品，在同一張紙基上重複上述手法塗布Y、M、C三原色與重鉻酸鹽、明膠的混合感劑，感光後再水洗。三次密接印相必須對準底片，才能做出好的呈像。

（四）藍曬法

彭瑞麟也留下兩張藍曬法作品。一八四八年，約翰·赫謝爾爵士（John Hershel）發明藍曬法工藝（Blue Print），在此之前他便已發現硫代硫酸鈉具有溶解氯化銀的作用，後來稱為定影劑的功用，但直到一八三九年他才公佈。藍曬法的

彭瑞麟，新竹五指山風景（明膠重鉻酸鹽印相法，彭良岷收藏）

彭瑞麟，Geisha girl（藍曬法）（彭良岷收藏）

彭瑞麟，彭瑞麟與呂玉葉（藍曬法）（彭良岷收藏）

原理是把檸檬酸銨和鐵氰化鉀混合成感光液，然後塗布在紙基上與底片實體密接印，經太陽光或人工UV光源曝光後，再以溫水洗相，即可呈現帶有整體藍色調系的照片。

彭瑞麟的一生充滿傳奇，原本想成為第一位入選「日本帝展」的臺灣人，這個夢想後來被陳澄波打破，後來聽從老師石川欽一郎的建議到日本學習攝影，終於在一九三一年成為第一位從東京寫真專門學校畢業、成績名列第一的臺灣人。晚年學習中醫，與兒子彭良岷中西醫聯合看診，在通霄鎮傳為美談。

■ **吳其章**

「明良照相館」的主持人吳其章（一九一六－二〇〇一）是高雄縣美濃人，二十一歲（一九三七年）時進

彭瑞麟，X光之手（彭良岷收藏）

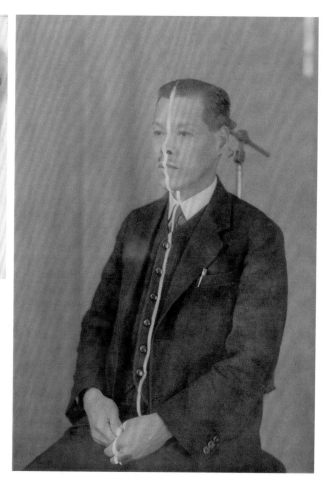

彭瑞麟，醫學光譜測量中的男子（彭良岷收藏）

入日本東京寫真學校預備科三個月
學習一般技法，然後轉入像本科三
個月。他在求學時期以模擬銀版寫
真的技法創作，曾入選東京寫真學
校攝影比賽一等賞。吳其章稱之為
「金屬攝影」（metal photo）。

金屬攝影的作法有很多種，以一
張「キャビネ判」（比五乘七略小）
的玻璃片，塗上感光乳劑（如硝酸
銀溶液或重鉻酸鹽等），再經太陽
曝光、水洗顯影成像；也可以用感
光液塗在玻璃版上，再經放大格放
顯影成正像，並在正像玻璃片後墊
襯一張銀色紙板，以取得模擬銀版
寫真的效果。雖然與正式銀版寫真
實際做法差異大，但具實驗精神，
對寫真館的聲譽也有助益。在二戰
前後彩色尚未發達前，人工著色的
技法是最新的表現手法。他在公園
內自拍二十乘二十四吋大的著色肖
像作品，其技法純熟，人工著色後
的色彩鮮麗逼真，令人驚豔。

吳其章（吳士文收藏）

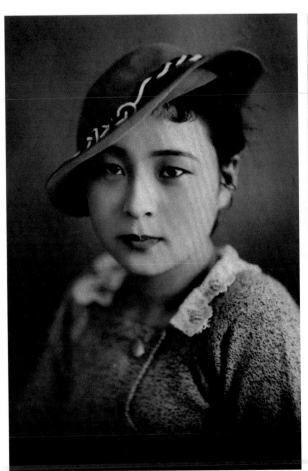

吳其章（明良寫真館），戴帽女子
（仿銀版攝影術）（吳士文收藏）

右圖‧吳其章，河邊男子（吳士文收藏）

右下‧吳其章，吳其章自拍像（吳士文收藏）

左上‧吳其章，吳其章之子（仿銀版攝影術）（吳士文收藏）

左下‧吳其章，著洋裝女子（仿銀版攝影術）（吳士文收藏）

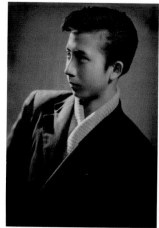

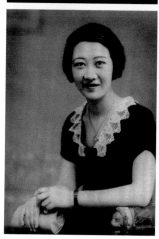

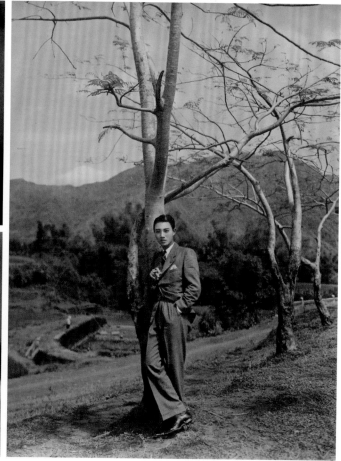

D. 磷酸銀、硫青酸性

有感光性，但很少做為攝影材質。

2. 鐵鹽：

分為第 1 鐵鹽、第 2 鐵鹽二種，攝影的感光劑是第 2 鐵鹽。分類如下：

A. 鹽化第 2 鐵

與有機物如蛋白組織層膜（Gelatin）、蛋白混合即帶有感光性。

B. 蓨酸第 2 鐵

一受光即變成蓨酸第 1 鐵，還原成蓨酸銀，是白金相紙、卡羅版相紙的感光劑。

C. 亞檸檬酸鐵阿摩尼亞

主要做為藍曬法的感光劑。

3、重鉻酸鹽：

與有機物如蛋白組織層膜（Gelatin）、蛋白、明膠等混合即帶有感光性，遇光後與有機物同時硬化，未感光部分溶於水而成潛像 Carbon Process、Gum Print、Oil Process 等傳統古典印畫法的感光原料。

基本上，古典技藝的成像所謂「攝影術」，依不同的感光材質、光線的變化、不同時間的曝光等因素，有不同程度協調、鮮明度的成像。「顯像」是必然的程式手法。基本上分為：

A. 物理顯像法

如銀版、濕版等顯像法。主要是依物理性的吸著而成潛像，如太陽光、人工 UV 光等作用。

B. 化學顯像法

作為感光劑的鹵化銀接受光而起的變化，一部分的結晶還原成銀，透過顯影劑的處理而得成像。

直接顯像「正像」的方法

1822-1826 太陽光畫 Heliograph

1826 尼普斯（Joseph Nicéphore Nièpce）發表人類史上第一張實景照片。以銅及亞鉛所合成的白蠟金屬版中塗上瀝青。瀝青受光的部分就硬化，而未受光的瀝青可溶於水而漂白成像，但影像的鮮銳度非常粗劣。

1834-1839 鹽化銀印相法 Salted Paper Print

威廉·塔爾博特（William Henny Fox Talbot）在一張書寫紙上用稀釋的食鹽溶液中浸透，等其乾後，再用含有硝酸銀溶液塗抹乾，形成一層感光層。通過這種方法可以製作蕾絲、羽毛、或植物標本的投影圖（Siggraph）或光畫。並經過鹽浴定影水洗，可以永久保存影像。1840-1860 間是卡羅版及濕版的常用印相紙，直到蛋白洗相法發明熱潮後被取代。

1614 年，安格羅‧莎那（Angelo Sala）在實驗記錄中寫下硝酸銀遇日光變黑的現象；1802 年，湯瑪斯‧韋奇伍德（Thomas Wedgewood）製作了世界第一張剪影照片 Photogram；約翰‧赫歇爾（John Herschel）用花汁作光敏材料發明花汁印相法（AnthoType）。17、18 世紀，藝術家和實驗家紛紛利用光影照片技藝，展開各種實驗，努力將光敏材料（如銀、硝酸銀、氯化銀等）永久附著在材質上，而使得影像不會消失。到了 1826 年，尼普斯發表人類史上第一張實景照片，並以「太陽光畫」（Heliograph）為命名，以瀝青為載體，開啟了嶄新的歷史。

在此分別以光敏原即感光元素如銀、有機載體、攝影術依登場時間表，說明如下：

銀

銀是一種化學元素，是一種過渡金屬。與鑽石、炭相同都是炭素一種。銀本身不具感光性，必須與其他化合物（如鹽素、溴素、碘素）結合成鹵化銀（Silver Halide），才具有感光性。

用於攝影材質的鹽類，分為三大類：

1. 銀鹽：
有下類化合銀

A. 鹵化銀
　　a. 鹽化銀或稱氯化銀 AgCl：在硝酸銀溶液中加入食鹽後會產生白色的沉澱物鹽化銀。一旦接受日光的照射，主要受紫外線的作用，便會游離成紫色的次鹽化銀。鹽化銀直接受光會變黑，因具可逆轉性移至暗處會再還原。是類似 POP、緩光印相紙（Gaslight Paper）等相紙為主的感光材質。

　　b. 碘化銀 AgI：顯著的可逆變化性見光分解，並大量吸熱，先變灰後變黑，含碘化銀的印相紙及低速乾版，經過曝光後顯影放置暗部潛像會漸衰弱，一經海波定影，會迅速回復綠青色，不溶於水和氨水。

　　c. 溴化銀 AgBr：溴化銀的光化學還原作用在鹵化銀中最強，因此它被廣泛用作照相底片的光敏物質。照相底片、印相紙的材料大都是溴化銀做的。當光線進入鏡頭時，溴化銀會依據曝光的程度而顯出顏色深淺，沖洗店用水將未曝光的溴化銀粒子洗掉，再將照片沖出來，而剩下的溴化銀粒子還可回收再使用。

　　d. 氟化銀：溶於水，不適合做感光材料。

B. 酸銀
大多用來調整印相紙的色調，如緩光印相紙、卡羅版紙負片（Calotype）

C. 亞檸檬酸銀
一見光即成褐色的呈現，POP 印相紙感光膜中有此成分。

攝影家們不必再自己製作原版，這種乾版的優點是不僅能做長時間儲存，而且只要曝光一秒的幾分之一，就可以完成一張理想的底片。1878年，貝內特·喬爾魯斯（Charles Bennett）的實驗獲得膠質連續七日保持攝氏32度的溫度能提高感光性的結果，於是開始製造高感度乾版片，乾版製作的技術得以立即飛躍成長。

1884-1889 賽璐珞底片 Celluloid Film

賽璐珞發明於1861年，最初由硝酸纖維、石腦油、乙酸戊酯和樟腦等物資組成的，將它當作感光乳劑的片基，是由約翰·卡爾巴特（John Carbutt）提出的。1879年玻璃乾版製造商喬治·伊斯曼（John Eastman）獲得乾版系統的專利後，便於1884-1885年間研究以紙製的膠捲底片，並製作販賣。於是，世界最初的底片模式正式出土，後來在1888年開發生產柯達1A型大眾型相機，配備了一百張照片用的膠捲，當時一台售價是25英鎊。使用者拍完後寄回柯達公司，沖洗完成後連同洗製二套圓型照片及另一台裝有新膠捲的A1相機。從此，伊斯曼建立了他在世界攝影工業界的寶座，至今影響不墜。

世界攝影史年代區分

攝影發明期 1820 年代 -1840 年左右
古典攝影時代 1840 年代 -1880 年左右
繪畫攝影時代 1850 年代 -1920 年左右
新興攝影時代 1920 年代 -1930 年左右
近代攝影時代 1900 年代 -1940 年左右
紀實攝影時代 1946 年代 -1955 年左右
當代攝影時代 1950 年代 -1970 年左右

日本攝影史年代區分

銀版攝影時代 1848 年 -1857 年左右
濕版攝影時代 1855 年左右 -1880 年代
乾版攝影時代 1880 年左右 -1920 年代
繪畫攝影時代 1900 年代 -1930 年代
新興攝影時代 1930 年代 -1940 年代
近代攝影時代 1940 年代 -1950 年代
紀實攝影時代 1950 年代 -1960 年代
當代攝影時代 1960 年代 -1970 年代

* 各國及個別攝影史研究者都有不同定義及看法，以上僅供參考。

1839 達蓋爾銀版攝影術 Daguerreotype

在研磨如鏡般的銅版上鍍上一層銀，置入裝有碘溶液或碘晶體的小箱內，用蒸氣與銀髮生反應後生成碘化銀而具感光層。再經攝影機材曝光後成潛像，再以水銀蒸氣使潛像成影。用這種方法拍攝出的照片具有影紋細膩、色調均勻、不易褪色、不能複製、影像左右相反等特點。

1851 火棉膠濕版攝影術 Wet Collodion Process

1851 年，英國雕塑家弗雷德里克·阿徹（Frederick Scott Archer）發明了這項新工藝。1846 年，德國化學家克利斯提安·尚班（Christian Scheonbein）發明了「火棉」，也就是在硫酸與硝酸的混合液中浸泡棉花纖維，1847 年一位年輕醫生約翰·派克（John Parker）用火棉製成火棉膠，用於治療皮膚傷口的敷料。1851 年阿徹，先將碘化鉀與稀釋的火棉膠混合後塗抹在玻璃片上，並將玻璃片再浸泡在硝酸銀溶液，以形成碘化銀的感光層。然後將濕潤的玻璃片抽出，放置於攝影機具中拍攝。拍攝完後，以焦酸顯影，以硫代硫酸鈉定影。這種工藝不但影像清晰，又可重複使用的玻璃片，具有很高的感度，1850 年中期以後至 1870 年間，在乾版尚未發明之前，是旅行冒險家最愛用的攝影工具。而且在玻璃版後面放置一塊黑布斜面觀看，可以看出正像，相當方便。1873 年（明治 5 年）在日本大為流行。

製作負像的方法

1835 卡羅攝影術 Calotype

威廉·塔爾博特（William Henry Fox Talbot）1835 年成功製造第一張「紙負片」，他利用氯化鈉和硝酸銀溶液交替浸浴，形成氯化銀感光層，並在紙張尚未乾透的時候，放入自製相機「鼠籠」（他太太戲稱）曝光，後再經溴化鉀溶液水浴定影，形成紙負片；可提供未感光的相紙作為接觸負片，多次複製左右相同的正像。但影像不如銀版清晰，而且暗部層次描寫不佳，容易變色。1841 年在英國拿下特許專買權。1844 年，塔爾博特即用卡羅版出版有照片插圖的書《自然的畫筆》（The Pencil of Natural）。

1851 火棉膠濕版攝影術 Wet Collodion Process

製法如同前述。

1854-1864 火棉膠乾版 Collodion Dry Plate

1864　波魯頓（W. B. Bolton）把含有溴化銀的火棉膠乳劑塗在玻璃版上，並創造新的乾燥方法，以改變濕版拍攝的困難，刺激乾版的萌發。

1871　膠質乾版攝影術 Dry Gelatin Plate
1871 年 9 月英國醫生兼顯微鏡家馬杜庫斯博士（Maddox，1816-1902）用動物膠為材料的溴化銀乳劑，實驗代替火棉膠獲得成功，後又經改良，而把曝光時間大為縮短，同時又在工廠進行大量生產，

技術，並詳細公布其發明技法及處理的步驟。

1833 尼普斯過世，根據合約，其子伊西多爾‧尼普斯（Isidore Nièpce, 1805-1868）繼承其父與達蓋爾共同研究的成果。

1835 達蓋爾發明一種顯像技法，藉由熱水將銀的蒸氣薰染於曝光的碘化銀金屬版上，使其成像，他稱之為銀版照相術，又稱「達蓋爾法」（Daguerreotype），並宣稱是他獨立發明的。

1835 威廉‧塔爾博特（William Henry Fox Talbot, 1800-1877）成功製造出第一張「紙負片」，又稱卡羅法（Calotype），他利用氯化鈉和硝酸銀溶液交替浸浴而形成氯化銀感光層，並在紙張尚未乾透的時候放在自製相機「鼠籠」（他太太戲稱）裡曝光，再經溴化鉀溶液水浴定影，形成紙負片；它可與未感光的相紙做接觸式印相，多次複製左右相同的正像。但影像不如銀版清晰，暗部層次描寫不佳，且容易變色。

1839 7月31日，法國上議院通過對購買「達蓋爾法」專利法案，每年支付給達蓋爾 6,000 法郎，伊西多爾‧尼普斯 4,000 法郎。8月19日，法國天文台長兼物理學家阿拉果（Dominique François Jean Arago, 1786-1853）向法國科學院詳細介紹「達蓋爾法」的技術，這一天也被世人視為攝影術發明的日子。

1841 塔爾博特在英國拿下卡羅法（Calotype）特許專賣權。

1842 赫歇爾爵士發明了藍曬法（Cyanotype），並於英國學士院公開發表。

1844 塔爾博特用卡羅法出版有照片插圖的《自然的畫筆》（The Pencil of Nature）一書。

1845 日人下岡蓮杖（1823-1914）在江戶島津藩邸第一次看到銀版攝影照片，於是立志學習攝影術。

1846 清朝科學家鄭復光（1780- 約 1853）研究光學與暗箱原理，出版了《鏡鏡泠癡》五卷一書，是中國攝影技術發展史上的重要著作。

1847 林箴（1824- ？）受美國邀請出國講學期間，目睹了銀版攝影術的拍攝，他稱之為「神鏡」，並學得此一技術，而成為中國最早的銀版攝影師。

1847 醫學系學生約翰‧帕克，梅納得（John Parker Maynard, 1817-1898）利用硫酸與硝酸的混合液浸泡棉花纖維，而製成火棉膠（Collodion）。

1848 日人上野俊之丞（1790-1851）為薩摩藩嗣子島津齊彬拍攝銀版照片，箕作阮甫（1799-1863）翻譯為「印象鏡」。

1850 法國人路易‧德西雷（Louis Désiré Blanquart-Evrard, 1802-1872）發明蛋白印相法（Albumen print）。

1851 弗雷德里克‧阿徹（Frederick Scott Archer, 1813-1857）發明濕版火棉膠攝影術（Wet Collodion Process），其

1490 李奧納多・達文西（Leonardo da Vinci, 1452-1519）在其《大西洋手稿》（Codex Atlanticus）中第一次用圖畫描繪記錄了暗箱的概念及其操作手法。

1550 數學家吉羅拉莫・卡爾達諾（Giro-lamo Cardano, 1501-1576）發明了在暗箱裡安裝透鏡的方法，來控制鏡像的聚焦。

1623 伽利略・伽利萊（Galileo Galilei, 1564-1642）改進了漢斯・李普希（Hans Lippershey, 1570-1619）所發明的望遠鏡功能來觀察天空，並宣稱地球確實圍繞太陽自轉，支持哥白尼的日心說。

1657 牛頓（Issac Newton, 1643-1727）提出白光並非真正的白色，而是整個光譜所呈現的顏色。

1727 約翰・舒爾茲（Johann Heinrich Schulze, 1687-1744）觀察到氯化銀與碳酸鈣的混合液經光照射後有黑化的現象。並開始製作剪影照片（Photogram），由於當時尚未發明定影液，無法長久保留影像，故未能廣泛被大眾使用。

1800 德國天文學家威廉・赫歇爾（Friedrich Wilhelm Herschel, 1738-1822）發現赤外線。

1802 英國攝影家湯瑪斯・威治伍德（Thomas Wedgwood, 1771-1805）在 18 世紀末開始研究硝酸銀對光線的反應，並嘗試以暗箱（Camera obscura）拍攝照片，最後因無法保留殘影，而以失敗告終。但這揭示了攝影術未來發明的可能性，在攝影史上深具意義。

1816 法國人約瑟夫・尼普斯（Joseph Nicé-phore Nièpce, 1765-1833）利用一張塗有氯化銀的紙負片，成功攝得一張負像照片，但一直無法再從負像紙負片轉寫出良好的正像照片。

1819 英國人約翰・赫歇爾爵士（John Herschel, 1792-1871）發現了硫代硫酸鈉可溶解氯化銀，即定影的功能，但直到 1839 年才公布其發明。

1826 尼普斯在自宅的窗戶往外拍攝了人類歷史第一張戶外攝影作品《在格拉斯的窗景》（View from the Window at Le Gras, 1826），錫鉛合金的片盤上，塗佈帶有輕感光性的柏油瀝青，再經八小時長時間曝光，受光部的柏油瀝青區域被光固化了，而未曝光區域再以薰衣草油溶化未固化的瀝青，而留下影像。

1827 尼普斯到英國參訪皇家美術院、英國科學院，希望以數張已成功的「光畫」（Heliography）拿到專利，但他不願公開技法，以致他的發明未能得到認可。

1829 尼普斯改良技法，在鍍了銀的銅金屬版上施放蒸氣，而產生溴化銀，藉此改良了對比及縮短曝光時程。12 月，他與路易・達蓋爾（Louis Daguerre, 1787-1851）簽訂十年合作的合約，共同研究改良「光畫」的

轉印（Carbon Print Translate）攝影凹版原理應用在印刷上，是 19 世紀末廣泛被應用於插圖的印刷術之一。

1865　朱利安‧愛德華茲（St. Julian Hugh Edwards, 1838-1903）拍攝廈門、臺灣等地的照片，他也是最早到馬雅各教會拍攝平埔族人照片者。

1866　英國開始流行 5.5 x 4 英寸大小的肖像照，改變了以往名片大小的尺寸。

1867　火棉膠玻璃乾版開始工廠量產，開始販售。

1868　馬雅各醫生（James Laidlaw Maxwell, 1836-1921）在旗後（今高雄旗津附近）設立醫館，留存少數攝影影像。

1869　亨利‧羅賓遜（Henry Peach Robinson, 1830-1901），出版《攝影的畫意效果》（Pictorial Effect In Photography），對日後畫意攝影影響甚鉅。

1869　日本神奈川裁判所發行以蛋白紙印畫做為商業交易的紙幣。

1869　1866-1872 年間，美國人李仙得（Charles W. Le Gendre, 1830-1899）擔任美國駐清國廈門領事，管轄廈門、雞籠、臺灣府、淡水與打狗五港口，在他的回憶錄《南臺灣踏查手記：李仙得臺灣紀行》（Foreign adventurers and the aborigines of southern Taiwan, 1867-1874）中，刊載一幀朱利安‧愛德華茲所拍攝大甲的照片〈Formosa, Dec 1869〉，這可能是目前最早能看到的臺灣照片之一。

1871　九月，英國醫生兼顯微鏡家馬杜庫斯博士（Richard Leach Maddox, 1816-1902）發明膠質乾版攝影術（Gelatin Dry Plate），以動物膠為材料的溴化銀乳劑代替火棉膠，實驗獲得成功，改良後曝光時間大為縮短，只要幾分之一秒就可完成一張理想的底片。它能夠在工廠量產，而且能長時間儲存，攝影家不必再自己製作原版。

1871　英國旅行冒險家兼濕版攝影家約翰‧湯姆生（John Thomson, 1837-1921）在遊歷中國之後，到臺灣南部進行探險攝影，留下一批珍貴的臺灣早期影像。

1872　加拿大長老教會牧師馬偕博士（George Leslie Mackay, 1844-1901）與李麻牧師（Rev. Hugh Ritchie,1840-1879）從南部搭船至淡水傳教，留下一張滬港岸邊的影像，同時也攝入了移動濕版攝影機具的畫面。

1873　發明溴化銀膠質印相紙（Gelatin silver bromide paper）。

1873　英國人威廉‧威里斯（William Willis Jr., 1841-1923）發明白金相紙（platinotype）並拿到專利。

1873　約翰‧衛斯理‧海亞特（John Wesley Hyatt, 1837-1920）在美國及英國用「賽璐珞」（celluloid）一詞來註冊商標。

1877　約翰‧湯姆生出版《倫敦的街頭生活》（Street life in London）一書。

1877　日人深澤要橘發行《寫真雜誌》創刊號。

原理是先將碘化鉀與稀釋的火棉膠混合後塗在玻璃片上,接著將玻璃片浸泡在硝酸銀溶液裡,以形成碘化銀的感光層。然後將濕潤的玻璃片抽出,置於攝影機具中拍攝。拍攝完成後,以焦酸顯影,硫代硫酸鈉定影。這種工藝不但具有比銀版照相術、卡羅法紙負片更高的感度,處理後的影像不僅清晰,又可重複使用玻璃片,深受當時攝影界的喜愛,也因此取代了銀版攝影術及卡羅版紙負片攝影術。

1852 塔爾博特提出一種攝影雕刻版(Photographic engraving)做為印刷上的攝影法,並命名為攝影雕刻術(photoglyphy)。

1852 英國美術協會展出 800 多件攝影作品,這是英國最早的公開攝影展。

1853 英國成立倫敦攝影協會(The Photographic Society of London),其機關誌也於同年創刊。

1854 法國攝影協會成立。

1854 11 月,安德烈·安德魯夫(André Adolphe Eugène Disdéri, 1819-1889)以名片攝影(carte-de-visite)的名義得到特許專利權,並可廉價拍攝八到十張名片大小的肖像照,數年後大為流行,影響甚鉅。

1854 12 月,美國培利艦隊士官、美國銀版攝影家布朗(Eliphalet M. Brown Jr., 1816-1886),在橫濱、下田、箱館等地拍攝銀版攝影作品。布朗的助手是廣東人羅森,他們隨艦隊在日本進行半年的採訪,進而促使日本攝影術的萌芽,布朗拍攝的幕末武士田中光儀也成為日本最早的銀版攝影術作品。在這期間,他們曾在臺灣北部停留兩週,未知是否留下福爾摩沙的影像。

1855 英國人羅傑·芬頓(Roger Fenton, 1819-1869)拍攝 350 多張克里米亞戰爭的濕版攝影作品,是第一位戰爭報導攝影家。

1856 波魯頓(W. B. Bolton)改良濕版攝影術的保存方法,能夠將塗好的火棉膠玻璃版保存六個月,並提高感度、縮短二分之一的拍攝時間,他因此正式取得火棉膠乾版(Collodion Dry Plate)專利權。

1856 法國人阿方斯·普瓦堤凡(Alphonse Poitevin, 1819-1882)發明碳膜轉印法(Carbon print)及柯羅印刷法(Collotype)。

1857 島津藩的家臣市來四郎以銀版攝影術拍攝藩主島津齊彬,這是日本人最早的銀版攝影作品。

1860 赫謝爾爵士首次提出「快照」(Snapshot)一詞。

1861 蘇格蘭物理學者詹姆斯·克拉克·馬克士威(James Clerk Maxwell, 1831-1879)發現三原色加法原理,揭示了未來彩色攝影的可能性。

1862 日人下岡蓮杖在橫濱開設寫真館。

1864 英國業餘攝影家瓦特(Walter B. Woodbury, 1834-1885)發明了照相凹版式印刷(Woodburytype),將碳膜

1900 小川一真在義和團事件後到中國拍攝北京宮城、萬壽山離宮，回到日本舉辦寫真展，展後把作品寄贈東京帝大。

1901 柯達公司開發生產布朗尼相機 2 號（The Brownie camera no.2），改用與現今相同的 120 型底片。

1902 施蒂格利茨創立「攝影分離派」（Photo-Secession）。

1903 施蒂格利茨創辦攝影雜誌《相機作品》（Camera Work），持續發行至1917 年。

1904 法國盧米埃兄弟（August and Louis Lumière）發明彩色三原色玻璃乾版（Autochrome Lumière），並於同年法國國際攝影沙龍初登場。

1905 小川一真在上野公園舉辦「日俄戰役大型彩色照片博覽會」。

1905 美國攝影家兼社會學者海因（Lewis Hine, 1874-1940）拍攝移民、童工系列報導作品。

1907 秋山轍輔、加藤精一等人在東京成立東京寫真研究會（東京写真研究会），成為日本寫真藝術的大本營。

1907 石川欽一郎（1871-1945）第一次來臺，在國語專門學校（今臺北師專）任教。

1907 臺灣攝影三劍客之一鄧南光（1907-1971）在北埔出生。

1908 日本人指導的業餘攝影同好會「臺灣寫真會」在臺南成立。

1910 攝影分離派舉辦「繪畫主義的國際攝影展」。

1910 「結輪兄弟會」解散。

1913 阿爾文・蘭登科伯恩（Alvin Langdon Coburn, 1882-1966）從紐約的高層建築向下拍攝極具造型效果的作品，並出版《紐約》（New York）一書。

1917 《相機作品》以保羅・斯特蘭德（Paul Strand, 1890-1976）的特集做為停刊號。

1918 北京大學成立「藝術寫真研究會」，成為中國四大攝影同好會之一「北社」（1923 年成立）的前身。

1921 曼雷（Man Ray, 1890-1976）從紐約回到巴黎後，開始創作實物投影法（Photogram）作品，同時期的拉斯洛・莫霍利 - 納吉（László Moholy-Nagy, 1895-1946）也正進行立體抽象造型的光影實驗。

1921 日人北原鐵雄（1887-1957）創辦《相機》（カメラ）攝影雜誌，由高桑勝雄（1883-1955）主筆，是綜合性的攝影雜誌，為自學寫真術的素人或專業的寫真館群提供實用的參考工具書，而深受歡迎。

1921 福原信三（1883-1948）、大田黑元雄（1893-1979）、掛札功（1886-1953）、石田喜一郎（1886-1957）共同創設「寫真藝術社」，同年 6 月發行《寫真藝術》雜誌。

1921 東洋寫真工業開始製作發售「東洋相紙」（Oriental Photo Paper）。

1923 拉斯洛・莫霍利 - 納吉在包浩斯學校（Bauhaus）開設攝影教室。

1923 柯達公司發表 16 釐米賽璐珞反轉底

1878　英國攝影雜誌（British Journal of Photo-
　　　graphy）報導英國攝影師，查爾斯．
　　　貝內特（Charles Bennett）成功提高
　　　銀鹽明膠乳劑的光敏性，可以較少
　　　的曝光時間來拍攝。此訊息引導伊
　　　士曼．柯達公司買下乾版的專利權。

1879　一頁貼二張蛋白相紙的「寫真新聞」
　　　在銀座全真社創刊。

1880　英國開始製作並販售溴化銀膠質相
　　　紙（Gelatin silver bromide paper）。

1881　奧地利人艾德（Josef Maria Eder, 1855-
　　　1944）發明鹽化銀膠質相紙（Gaslight
　　　Chloro-bromide paper）。

1884-5 伊士曼．柯達公司開始研究紙製的
　　　膠捲底片並生產販賣，此為世界最
　　　初的底片模式。

1886　日光相紙（Aristotype）發售。

1887　牧師漢尼拔．古德溫（Hannibal
　　　Goodwin, 1822-1900）在新澤西州的紐
　　　瓦克將賽璐珞（celluloid）與樟腦結
　　　合，發明了具透明、柔性薄膜的膠
　　　捲底片，並申請專利。

1887　十二月，伊士曼公司開始使用柯達
　　　商標。

1888　伊士曼公司開發生產柯達 1A 型大眾
　　　型相機，並配備一百張照片用的膠
　　　捲，當時一台售價是 25 英鎊。使用
　　　者拍完後寄回柯達公司，沖洗完整
　　　後再連同二套圓型照片及另一台裝
　　　有新膠捲的 A1 相機寄回給使用者。

1889　亨利．埃默森（Peter Henry Emerson,
　　　1856-1936）發表《藝術學生的自然
　　　主義攝影》（Naturalistic Photography

for Students of the Art）一書，主張用
科學的理論來表現攝影的藝術性。

1889　由日本人小川一真（1860-1929）擔任
　　　編輯的《寫真新報》創刊。

1892-3 從英國皇家攝影協會出走的埃默森、
　　　喬治．戴維森（George Davison, 1854-
　　　1930）、亨利．威爾德（Henry Van der
　　　Weyde, 1838-1924）組成「結輪兄弟會」
　　　（The Linked Ring Brotherhood），1893
　　　年首次展覽使用「沙龍」（Salon）一
　　　詞，這也是國際攝影沙龍比賽字義
　　　的源由。

1894　美國現代攝影之父阿爾弗雷德．施
　　　蒂格利茨（Alfred Stieglitz, 1864-1946）
　　　加入結輪兄弟會。

1894　日本小西本店創刊《寫真月報》。

1896　華盛頓沙龍與攝影藝術展（Washing-
　　　ton Salon and Art Photographic
　　　Salon）由華盛頓自行車俱樂部所屬
　　　攝影社舉辦，主題分為「純粹藝術
　　　的攝影」和「不含沙龍的業餘攝影」
　　　二大類，是美國首次攝影沙龍展。
　　　最後華盛頓美術買了展覽中 50 張作
　　　品，開啟美國史上美術館購藏攝影
　　　作品的先例。

1898　日本淺沼商會開始發售「日之出乾
　　　版」膠質玻璃乾版底片。

1899　托馬斯．曼利（Thomas Manly）發明
　　　碳膜轉印法（Ozotype）並拿到專利。

1900　柯達公司開發生產布朗尼相機（The
　　　Brownie camera），使用 117 底片（2
　　　1/4 x 3 1/4 英寸），並以一元的零
　　　售價推出。

伊奈信男（1898-1978）等攝影同好發行《光畫》（光画）月刊雜誌。

1933 鄧南光首次投稿日本《相機》雜誌，以《酒館裡的女郎》獲得入選。

1933 美國成立農業安定局（FSA）派遣攝影家記錄拍攝全美各地農家生活實況，以推進改革農業政策。這一批攝影家較著名的有沃克·伊文斯（Walker Evans, 1903-1975）、桃樂斯·蘭吉（Dorothea Lange, 1895-1965）、亞瑟·羅斯坦（Arthur Rothstein, 1915-1985）等人。

1933 柯達與西電公司共同販售以電動計時器同步的商業化高速工業攝影用高速攝像機。

1933 名取洋之助（1910-1962）、木村伊兵衛、伊奈信男、原弘（1903-1986）、岡田桑三（1903-1983）成立「日本工房」，是日本第一個攝影報導攝影群，更以「批判、解釋、報導、記錄社會生活與自然」來明志。

1934 柯達公司（德國）推出了第一個35釐米精密柯達RETINA相機。

1934 「日本工房」解散，改名為「中央工房」，加入河野鷹思（1906-1999）、土門拳（1909-1990）、藤本四八（1911-2006）等人再度以「日本工房」之名發行海外的官方宣傳雜誌《NIPPON》。

1934 張才（1916-1994）赴日，進入木村專一主持的「武藏野寫真學校」就讀。

1934 曼雷出版他從1920-1934年間自選作品集《曼雷：攝影1920-1934》（Man Ray: Photographs, 1920-1934），卷頭的序文〈光的時代〉提到，他希望藉由光的意象達到人類廣大的精神。

1935 鄧南光入選上海第一屆國際沙龍攝影，並獲得十等獎。同年，《海邊速寫》這張作品入選《日本寫真年鑑1935-36》（The Japan Photographic Annual 1935-36）。同年返臺，在京町（現博愛路）創立「南光寫真機店」，並開始拍攝北埔故鄉及記錄新竹縣一帶風土民情，也時常在店裡指導業餘攝影同好。

1935 李釣綸（1909-1992）發起「臺灣愛友攝影同好會」。

1935 柯達公司發售16釐米電影膠捲材質的反轉正片「Kodakchrome」。

1936 美國《生活》（Life）雜誌創刊，首刷38萬本，一年後發行量達到160萬本。

1936 桃樂斯·蘭吉發表攝影作品《移民者的母親》（Migrant Mother）引起相當震撼。

1936 張才返臺開設「影心寫場」。

1936 張阿祥在頭份開設「美影寫真館」。

1937 艾德華·威斯頓獲頒古根漢紀念基金會獎金（Guggenheim Fellowship），是首位獲得此殊榮的攝影師。

1937 曼雷出版《攝影不是藝術》（La Photographie N'est Pas L'Art），書中指出攝影無法逾越記錄的本質，不能像繪畫一般感受未知的世界。

1937 鄧南光的兩部8釐米電影《漁遊》、

片，16 釐米業餘電影得以普及。

1923 中國北京「藝術寫真研究會」成立，後改名為「光社」，是中國最早的業餘攝影團體。

1923 最早的早報日刊新聞《朝日影像》（アサヒグラフ）由日本朝日新聞創刊。

1923 福原信三出版著名的《光與其協調》（光と其諧調）一書，深刻影響當時日本的畫意攝影。

1923 雜誌《寫真時代》（フォトタイムス）創刊，推廣日本新興攝影術。

1925 由林澤蒼、高維祥發起的「中國攝影學會」，在上海社會局登記成立「警字第一號」。

1925 萊卡 A 型（Leica A）開始少量生產及販售。

1925 「小西寫真專門學校」改名為「東京寫真專門學校」，校長為結城林藏。

1928 上海「華社」成立，在中國辦理展覽及攝影沙龍比賽。

1928 彭瑞麟（1904-1984）由恩師石川欽一郎推薦，進入東京寫真專門學校就讀。

1928 日本旭日寫真工業株式會社開始量產膠捲底片「菊」，但片基是從別國進口。

1928 新即物主義（Neue Sachlichkeit）攝影家阿爾伯特倫赫爾（Albert Renger-Patzsch, 1897-1966）出版《世界是美麗的》（Die Welt ist schön, The World is Beautiful）一書。

1929 德國開始發售二眼中型底片機「Rolliflex」。

1930 日本《寫真時代》編輯長木村專一（1900-1938）組織「新興寫真研究會」（新興写真研究会）。木村專一被譽為新興攝影術旗手。

1931 德國 SB 文庫出版《東邊的貧民窟威爾納》（Ein Ghetto Im Osten - Wilna）攝影集，首先提出系列攝影（Photo-essay）的概念，而獲得高度評價，間接展現了「現地報導攝影」的多面性思考。

1931 彭瑞麟以第一名的成績從「東京寫真專門學校」畢業。返臺後於太平町（現延平北路一帶）創立「阿波羅寫真館」，翌年成立「阿波羅寫真研究所」專門培訓未來經營專業寫真館的人才，影響深遠，二戰後全臺有近 60 人於寫真館執業。

1931 華特・班雅明（Walter Benjamin, 1892-1940）發表〈攝影小史〉（A Short History of Photography）一文。

1932 美國知名攝影團體「F/64」結社，成員包括艾德華・威斯頓（Edward Weston, 1886-1958）、安瑟・亞當斯（Ansel Adams, 1902-1984）等名家。

1932 艾克發公司開發艾克發彩色底片（Agfa color film），是與盧米埃兄弟的彩色三原色玻璃乾版同樣原理的產品。

1932 美國攝影協會 PSA 成立。

1932 野島康三（1889-1964）、中山岩太（1895-1949）、木村伊兵衛（1901-1974）、

《動物園》（日本稱為「活動寫真」）作品，入選第三回「全日本 8 釐米映畫競賽」。

1938　伊文斯於紐約現代美術館的個展《沃克·伊文斯：美國照片》（Walker Evans: American Photographs），這是該館首次為單一攝影師舉辦個展。

1938　彭瑞麟以《太魯閣之女》作品入選「每日新聞」所舉辦的「日本寫真美術展」，這是國內唯一僅存絕傳的「漆金寫真」古典攝影工藝的轉印法作品，現由家屬收藏。

1940　美國近代美術館（MOMA）增設攝影部門。

1941　六櫻社發表日本最早的反轉底片「櫻花天然色底片」。

1941　柯達銷售多功能柯達 EKTRA 相機，具有從 1/1000 到 1 秒之間的快門速度範圍。

1942　美國普立茲獎增設攝影類別。

1942　張才為逃避日本徵兵，遠赴上海投靠其兄張維賢，並持續記錄在日本統治下「孤島的上海」，而留下二戰期間上海的珍貴影像。

1942　柯達彩色底片 KODACOLOR 發表上市。據聞在亞洲市場不容易買到，因此相當昂貴。

1943　臺灣總督府為了有效控制文化的「防諜」活動，而舉行兩次「寫真家登錄制度」。第一次吸引日、臺籍三百多人應試，最後 86 人合格，臺籍佔 21 名。1944 年（昭和 19 年）由臺灣總督府官屬情報課監督的「臺灣報導寫真協會」所發行的《第一回登錄寫真年鑑》印刷品中，刊載作品的風格不外乎表現日本高度殖民化下，農作物豐收時農民的表情，或美化日本公學校上課的情境。當時佩帶登錄徽章的攝影師在外拍活動時可不受到干擾。

1943　頭份「美影寫真館」的張阿祥與關西「真影寫真館」的林礽湖共同為日本拍攝《櫻井組製材所十週年望鄉山紀念寫真帖》，記錄當時櫻井組開採阿里山山林及製材工業的實況，是少數本島人所能獲致的成果。

1944　鄧南光、林壽鎰（1916-2011）、李釣綸成為第二回合格的「臺灣總督府登錄寫真家」，後來因戰事吃緊，以致第二回登錄寫真年鑑未能出版。

1945　愛德華·史坦欽（Edward Jean Stei-chen, 1879-1973）擔任第一任美國近代美術館攝影部主任，直到 1962 年卸任為止。

參考資料

- Christopher James, *The Book of Alternative Photographic Processes*, publish by Delmar Thomson Learning.
- Imbault Huart, C. C. (1893). *L'isle Formose*, Histoire, Description, Paris: E. Leroux.
- Mackay, G.L. (1896). *From Far Formosa: the Island, its people and missions*. Edinburgh: Anderson & Ferrier.
- Swinhoe, R. (1858-9). *"Narrative of a visit to the island of Formosa,"* Journal of the North China Branch of the Royal Asiatic Society, Vol.1.
- 小沢健志,《日本の写真史》,Nikkor Club,1986。
- 小沢健志,《幕末‧写真の時代》,ちくま(築摩)学芸文庫,1999。
- 小沢健志,《幕末‧明治の写真》,ちくま(築摩)学芸文庫,2000。
- 田中雅夫,《写真130年史》,ダヴィッド社,1970。
- 田中雅夫,《写真130年史》第十版,ダヴィッド社,1982。
- 飯沢耕太郎,《芸術写真 とその時代》,築摩書房,1986。
- 飯沢耕太郎,《日本写真史を歩く》,新潮社,1992。
- 王雅倫,《法國珍藏早期臺灣影像:攝影與歷史的對話》,臺北:雄獅圖書,1997。
- 白尚德,鄭順德譯,《十九世紀在臺灣的歐洲人》,臺北:南天書局,1999。
- 邱萬興編著,《北埔百年影像史:看見客家天水堂風華》,新竹:新竹縣文化局,1998。
- 林玫君,《從探險到休閒:日治時期臺灣登山活動之歷史圖像》,臺北:博揚文化,2006。
- 林淑卿主編,《臺灣攝影年鑑綜覽:臺灣百年攝影1997》,臺北:原亦藝術公司,1998。
- 張蒼松編著,《百年足跡重現林草與林寫真館素描》,臺中:臺中市政府文化局,2004。
- 陳申、胡志川、馬運增、錢章表、彭永祥編著,《中國攝影史》,臺北:攝影家出版社,1980。
- 陳俊雄,《日據時期的臺臺灣攝影發展》,臺北:輔仁大學大眾傳播學研究所,1996。
- 國立歷史博物館編,《回首臺灣百年攝影幽光 學術研討會論文集》,2003。
- 黃明川,《臺灣攝影史簡論》,《臺灣史料研究》第7期,1996。
- 羅蘭‧巴特,許綺玲譯,《明室‧攝影箚記》,臺北:臺灣攝影。
- 羅秀芝,〈寫真史料應用:以中央圖書館臺灣分館的日治時期寫真帖為例〉,「國立中央圖書館臺灣分館藏與臺灣史研究研討會」,臺北:臺灣分館(現為臺灣圖書館),1994。
- 薛化元編著,《臺灣開發史》,臺北:三民書局,1999。

- 蘭伯特著、林金源譯,《福爾摩沙見聞錄》,臺北:經典雜誌,2003。
- 《第一回登錄寫真年鑒》,臺灣報導寫真協會,1944。
- 《真の源流 1822-1906》,フランス 真協會秘展,發行構成:法國攝影協會、日本寫真協會、讀賣新聞社,1985。
- 《回首臺灣百年攝影幽光》,臺北:國立歷史博物館,2003。
- 《中國攝影史》,臺北:攝影家出版社,1990。
- 《臺灣商工人名錄》,臺灣總督府殖產局編,1911(明治44年)。
- 《臺中州商工人名錄》,臺灣總督府殖產局編,1930(昭和5年)。
- 《臺北州商工人名錄》,臺灣總督府殖產局編,1930-1935(昭和5-10年版)。

國家圖書館出版品預行編目資料

凝視時代：日治時期臺灣的寫真館 / 簡永彬 等著. -- 初版. -- 新北市：左岸文化出版：遠足文化發行, 2019.06
　　面；　公分. -- (紀臺灣；1)
ISBN 978-986-5727-72-7(平裝)
1.攝影史 2.攝影集 3.日據時期
950.933　　　　　　　　　　　　　　　　　　　　　　　　　　107007368

左岸文化

讀者回函

紀臺灣

凝視時代：日治時期臺灣的寫真館

作者‧簡永彬 等｜責任編輯‧龍傑娣｜校對‧楊俶儻｜美術設計‧林宜賢｜出版‧左岸文化 第二編輯部｜社長‧郭重興｜總編輯‧龍傑娣｜發行人‧曾大福｜發行‧遠足文化事業股份有限公司｜電話‧02-2218-1417｜傳真‧02-8667-2166｜客服專線‧0800-221-029｜E-Mail‧service@bookrep.com.tw｜官方網站‧http://www.bookrep.com.tw｜法律顧問‧華洋國際專利商標事務所　蘇文生律師｜印刷‧凱林彩印股份有限公司｜初版‧2019年6月｜初版四刷‧2023年8月｜定價‧450元｜ISBN‧978-986-5727-72-7｜代理圖片授權‧夏綠原國際有限公司 / 夏門攝影企劃研究室｜版權所有‧翻印必究

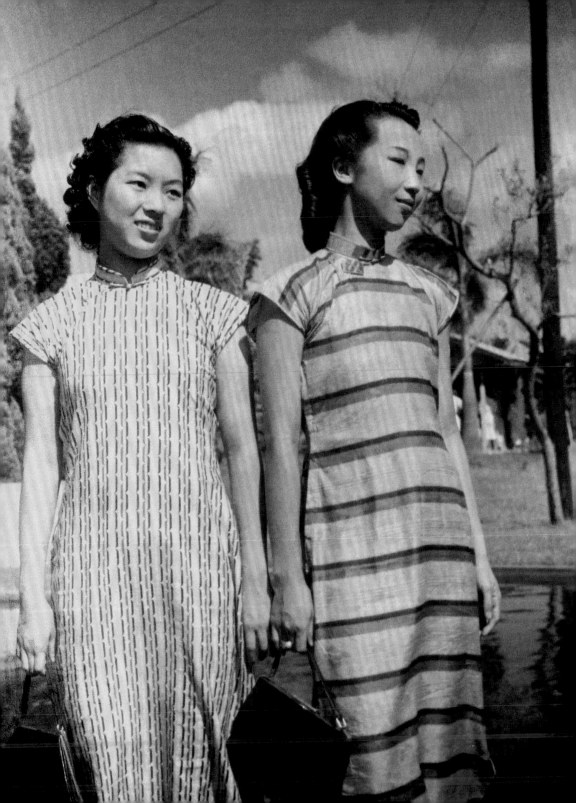

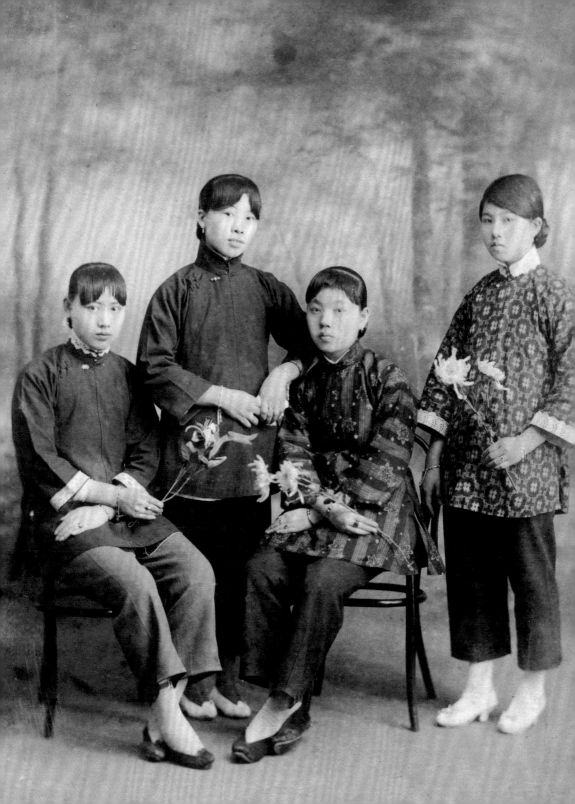

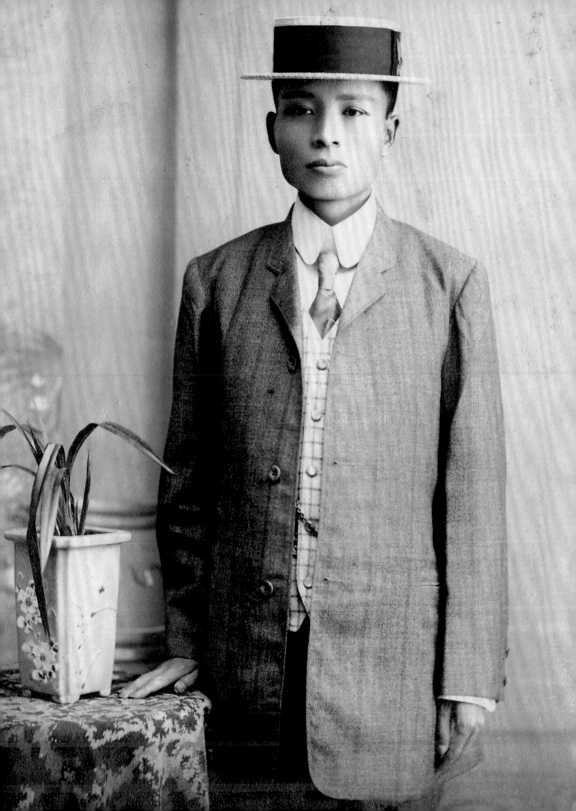